# 發光的房間

楊凱麟 著

# 目次

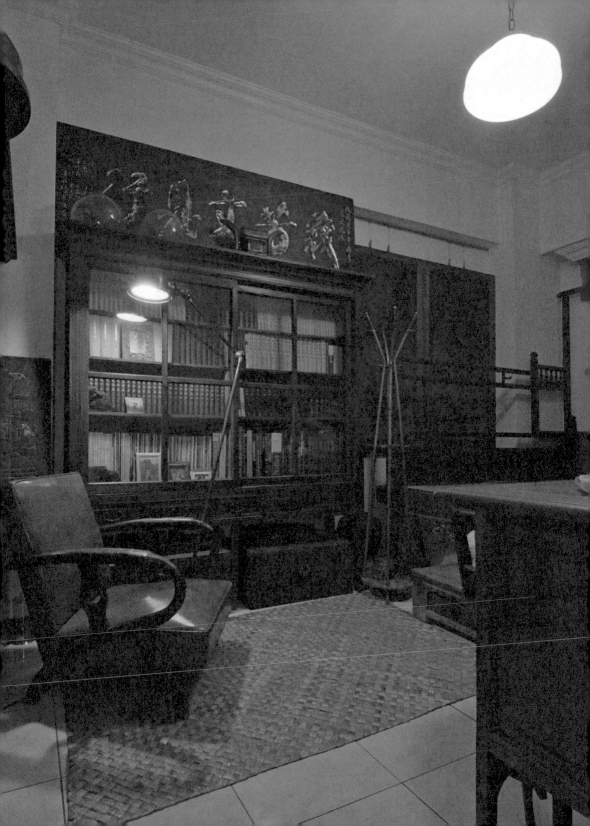

# 自序
# 物記得我們

生命的記憶深深埋藏於每一件曾安靜陪伴我們的物裡，日常生活中的疼惜撫觸、對望時的目光交纏，每次的取用、出行與安置，這些細瑣的、孤獨的與不為人知的相處緩慢地融鑄為物的靈魂，就像是一位忠心耿耿的僕人，在我們不經意的時刻不斷銘刻著我們與它的共同生活。

物記得我們，它的生命比我們更悠長。

在小說裡，普魯斯特將一整座童年小鎮凹折、壓縮與疊捲於一小碗茶中，如夢似幻，那些年幼時光中的姨婆、外祖父母、父執與市場上的販夫走卒彷彿都不曾須臾離開、老去。他們繼續活在由茶水的滋味所保存的時空封包之中，充滿活力，有著鮮明且獨屬自己的悲喜神傷。

當生命仍然鮮活，激情充滿胸臆時，那是怎麼樣的日子？

我收藏的瓷盤裡有一尾活潑的小鯉魚，橙黃的魚身上很寫意地抹上幾撇靛青尾鰭，鼠鬚幾莖，無比快活地在小盤裡轉悠。我想像著，二戰剛結束時，有人曾經日日取用這碟魚盤，如我現在一樣擺在眼前，盛裝了精緻菜餚，他就著手邊的碗，輕輕地夾菜吃飯。

小魚在這塊土地上漂流遷徙了將近七十年，不知盤桓停待了多少人家，歷經了何種生命？現在彷彿是為了專程前來赴約，貞靜地棲息在我的書桌上，什麼事都尚不曾經歷。然而，我卻已不再能毫無擔憂地日常使用這只瓷盤。我的手指輕柔地撫觸光滑的盤緣，想像著那個早我一世紀生活於台灣的人，從市集挑中並買回這件屬於他的瓷器，從此他的日常，就像那尾小魚陪伴，日日夜夜。如果真的有這個人，生活於戰後的台灣，孤單而講究，他應該也已離世許久。小魚圓睜著稚氣的大大眼睛，

看著這一切，看著我。我無比希望能從牠的眼裡穿透時光，回到半世紀前的那個市集裡。

那是一個陽光好澄澈的早晨喲！小魚或許會這麼說。

那個人從遠方走來，手上紅紅綠綠地提著剛買的蔬果，停在有小魚瓷盤的攤子前，雙眼定定地與小魚交會。攤子上的東西不多，有水潤的胭脂紅蝦子盤，可能還有許多粗釉燒製的陶碗、豬油甕與醬菜缸。那人想像了小魚出現在家裡餐桌的景致，很快地掏出幾枚銅錢買下小魚。

當時，我想像，如果窺視的覘孔可以由這只小魚盤往外推軌而出，那麼不遠處可能安放著家裡的某一座籤仔店櫥，店主人正由板凳起身，拉開玻璃櫃門想取出一盒日本進口的仁丹。視線再往外推出一圈，一個醫生從他坐著的醫生椅中站起來，提起沉手的皮製醫生包確認裡面的止瀉神藥正露丸，準備出診。幾分鐘後，一只咧嘴露牙的劍獅從高懸於醫生館門口的角度，看到醫生騎著腳踏車飛快離開家門；同一時間，在更遠處的媽祖廟裡，家裡的兩惷番木雕安靜地俯視著一群群虔誠祝禱的男女，這是他倆的日常風景；在台灣中部的著名巨宅裡，一個少女躺在八腳眠床上，由肖楠木製的窗櫺往外看。請雙眼盡量睜大一點，如果可能的話，在同時間的美國，O.C. White 在不同的工廠裡一盞一盞地被點亮，光暈圈籠著生產線上的勞工；在最起初的跨國旅行中，厚重無比的皮製行李箱一只一只地被裝入蒸氣推動的巨型輪船中往來於各大洲。

這些誕生在人間逾百年的物，遠在我們出生之前許久便存活於世，與我們的先人相處，日日陪伴，歷經時間的考驗推折，當年使用它們的人都已不在人世，然而

它們倖存下來，「只有我一人逃脫，來報信給你」。

主人亡故之後物四散飛去，或棄絕，或焚毀，或拆散折損為木料廢鐵，不再有疼惜者的庇護，世界飛灰煙滅不復存在。

人世崩頹已歷數十劫，但我們毫不知情。一座木櫃、一只瓷盤、一張長凳、醫生椅或露齒微笑的劍獅，從滅絕中僥倖存活下來，從此躲在無有陽光的某一豬圈裡，窩藏在被遺忘的老屋一角，或是改頭換面，屈辱而殘破地被胡亂糟蹋。

沒有人疼惜，亦不再有人傷心。

在時間的不同疊層裡蟄居，在世間一隅靜好地跟著某人一過數十載，這些人與物的因緣總是如此慎重，貼近生命本身。像是以隱跡墨水寫就的風俗史，或者，更像是無人書寫的游俠列傳，江湖相忘。

時光逝去，而且還將不斷逝去，如果沒有深深銘刻著不同人世軌跡的這些老物，過去的人事也就永遠死去了。

只有物記得我們，它們因沾染塵世的人煙而有靈魂。

謹以本書獻給十多年來陪伴我度過漫漫長夜的老物們，謝謝它們慷慨的餽贈。

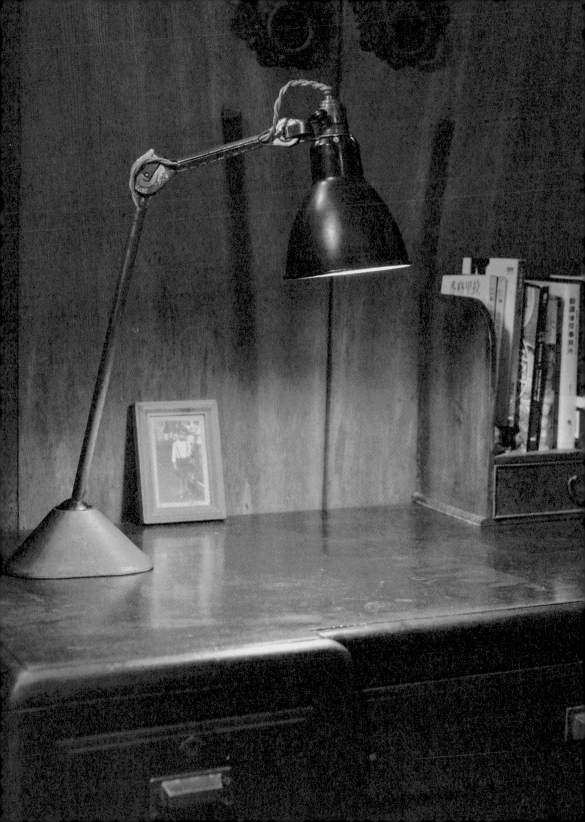

# 老燈不死

台灣人生活裡最輕忽的就是燈。

室內總是明晃晃無有層次的亮，以前是像辦公室般大量使用日光燈管，因此在自己家裡總有一種慘白的光明。又或是房間正中天花板懸一盞開滿省電燈泡的巨大燈花，亮晃晃一室白熾毫無暗角，晨昏不分。亦或喜歡四下埋入嵌燈，讓人疲倦不已的透亮，像是活在百貨公司的櫥窗裡，一舉一動都在舞台上被燦燦照亮、煎熬，但看不見燈。燈被簡化為無所不在的明亮，成為居家光害。在過度的光照中，燈具只是為了發出強光，然後吃飯、看電視、閒聊、發呆、睡覺……都處在不知調節無有晝夜的明亮之中。殊不知日夜有時，光度的強弱漸層賦予了空間的層次與深度，房子與擺設的美須由光線明暗襯托。

不知節制的明亮使得我們喪失日夜的自然感受與空間的細緻紋理。這絕不是人定勝天，而是生命細節的棄絕，居家生活的光亮粗暴。

朋友小孩來家裡作客時侷促不安，但不是因為屋子裡有重重環繞的老東西與老佛像，而是光線不夠明亮，孩子從小生活在一個夜間仍然大放光明的世界裡，不知黑暗為何物。

至於孩子是否會害怕四處擺放的百年木雕古佛，大人口中陰森森的老阿嬤家具？請放心，現代小孩對這些老東西根本視而不見，一無所覺，在我費盡多年氣力蒐羅而來的整屋老東西中，唯一讓孩子眼睛一亮且立即指認的，是吸附在冰箱上的塑料小蜘蛛人，其他我珍若至寶的老家具、老佛像、老文玩、老玻璃瓶，對這小鬼一概不存在，沒有意義。

商品對兒童世界觀的形塑多麼可怕可見一斑。

找台灣老燈好難，吊燈勉強找得日治時期的牛奶燈與盤燈，桌燈則只有七〇年代小學生寫作業的塑料檯燈，或是有點媚俗花俏的「普普風壁燈」，實在不怎麼上眼。牛奶燈造形胖大乳白，擦亮後滿室光線盈盈，像一團巨大柔和的光暈，有昔時溫馴的美感。這似乎就是關於台灣照明的想像盡頭了。

如果我是寫《台灣通史》的連橫，在〈器物‧‧照明篇〉中，大概這麼開筆：

嗟呼，台灣無燈，自古皆然……

於是收藏界裡曾有人很著迷於「阿等工作室」製造的黃銅立燈，在古董店與咖啡館裡見到令人驚豔，這是手工新製品；阿等早期使用鹵素燈泡燙手耗電，好不容易排隊買到一盞阿等固然雀躍，但好古者不免遺憾未有老燈可用。

我們的先人重視什麼，生活講究到何種程度，我們便能從他們手中多少承繼拾掇，古董或民藝物件便是這樣來的，木作、錫器、刺繡與陶藝皆有可觀。台北在一九〇五年開始有民用電力，但是關於電燈燈具的考古線索，等於零。（按‧‧關於台灣的電力發展，可參考林炳炎所著《台灣電力株式會社研究概況》有極詳盡的一手研究。）

各地蚤市、網拍看到的電燈，除了已極稀少的日治時期牛奶燈，便是七〇年代台灣經濟起飛時的各種壁燈（當時外銷歐美的MIT產品？）；這些壁燈以彩色玻璃燈罩與金屬圓管曲線構成，造形花俏且色彩豔麗，有媚俗的美感。現在泛稱為「普普風」，與膠皮沙發、企業玩偶等占據收藏光譜的相同位置。

近來政府的公共建設愈來愈重視夜間的燈光效果，雖然仍有許多古蹟被毫無美感的照亮了，但台灣的夜裡總算有重視明暗的層次，錯落有致。

燈是一個空間的靈魂哪！

歐洲人極重視燈，到古董店一看便知。有各種油燈、燭台、吊燈、壁燈與立燈，桌燈的數量更是如繁花盛開。房間一般不會只有一盞燈，而是不同燈光光源分散地烘托整個空間。門口的開關常能同時控制幾個角落的插座，進門時只需按一個開關便同時打開四處的檯燈，高低錯落的燈光溫煦也不易疲乏眼力。如此一來便不會因為只裝一盞燈而需要使用能灼瞎眼睛亮度的高熾燈泡（這樣的電燈也因此只能裝在頭頂，大家不敢輕易抬頭直視）。

歐洲人屋裡的燈是屬於房客的，租房或買房時通常只留有電線或燈泡座，因為搬家時都會連同自己精心挑選的燈具一起搬走，燈具是家具的一部分。當然，對於下一個房客來說，亦有他自己相隨的燈具想要安裝。

老家具是木匠手工打造，雖然製造者不會簽名，但每一件都是客製化且獨一無二的；老燈則一定是工廠大量生產掛著品牌的商品，因此不愁買不到，只是價格亦連動於全球市場，台灣的每一盞工業老燈都仰賴國外進口，價格不斐。即使人在國外，想要買一盞經典老燈（如Gras、Jielde、O.C.White……）都必須有萬元以上的心理準備。在國內，預算更數倍疊加才買得到。

這些年我迷戀著二十世紀上半葉製造的各種燈具，這是電燈剛開始工業化生產並大量普及的年代，燈具的品牌還不很多，個性十足且充滿設計感，世界有一種嶄新的、明燦燦的人工的亮，留存下來的燈因此都雋永，有著世界伊始的清新能量。

歐洲老燈的燈座規格是台灣不曾見過的B22，必須加上轉換頭才能裝上現在通行的螺旋燈泡座（E27）。剛開始想買老燈時不知有轉換頭可用，簡直為此傷透腦筋。

歐洲古董店老闆總是誠意滿滿地保證B22的燈泡到處買得，對，但不是在台灣。相

較之下，插頭規格與電壓的差異反而只是小事一樁。

後來發現台灣有許多漁船使用B22甚至其他規格的燈泡（燈泡座的規格還真多），

因此電料行多有轉換頭可買。一知道輕易可買到轉換頭後，老燈便接連新貨入荷了。

每一盞老燈都已歷經一世人的生命，讓我們慢慢道來……

## 電力小史

一八七八　工部大學校（今東京大學工學部前身）點燃電弧燈（日本第一盞電燈）。

一八七九　愛迪生公開展示白熾燈燈泡。電氣工程師畢曉浦（J. D. Bishop）在上海以蒸汽發電機點燃電
　　　　　弧燈（中國第一盞電燈）。

一八八一　愛迪生在紐約市設立發電廠。

一八八八　劉銘傳以「愛迪生‧霍普金森直流發電機」（Edison-Hopkinson Dynamo）供電，點亮「台灣
　　　　　第一盞電燈」。

一八九六　日軍在金瓜石使用柴油發電機發電照明。

一八九七　台灣總督府製藥所（負責提煉樟腦與生產鴉片）裝設蒸汽發電機，提供工廠夜間照明，並供
　　　　　應總督府、官邸、台北醫院及製藥所至總督府街燈照明。

一九〇三　土倉龍次郎在台北烏來建造第一座水力發電站；龜山發電所。電力經由十六‧五公里長的線
　　　　　路供台北城內（今總統府周邊）、大稻埕與萬華等三個地區使用。

# 玻璃煤油燈

台灣民藝生活的照明方案之一，是煤油燈。

古董店裡很容易看到民間使用的各種油燈，造形簡陋粗率，錫或鐵製的燈座大多沒有配置燈管，有燈管的也因低溫燒製玻璃脆弱易碎，往往在歷史洪流中早一步殞命消失，遺留孤單的燈座，成為一個象徵性的老物件，沉默地指證早期台灣生活中清簡暗澹的夜間生活。

比油燈更容易得見的是「電土燈」，圓錐型的錫製燈座常配備著一個碗型反射罩，顯然電土燈的使用與夜間或暗處工作有關，必須將光照凝聚。以前常見大人夜裡提著燈出門捕青蛙。使用時，將鼠灰色長得像石膏塊的一小塊「電土」（碳化鈣礦石）擲入燈座底部水槽，電土與水發生化學反應便咕嚕咕嚕產生可燃的乙炔氣體，點火後可以照明。

小時候家裡附近有間小小的電土店，這是現在再也見不著的特殊行業之一。店裡堆滿著一方方鐵桶，所有物品都灰樸樸地蒙上一層厚厚礦石粉，古怪的氣味酸辛刺鼻。有個男人終日顧著店，但我卻不曾看過顧客。在我無聊的下午時常到店裡討一小塊電土碎屑，或者玩大一點，幾個猴囝仔集資五元，請男人從儲在白鐵桶裡的電土敲下一整塊。電土的玩法相當無聊，就是將灰色的土塊投到附近水溝裡看著溝底滋滋地沖煙冒泡，小蟲水蚤紛紛痛苦扭著身子應聲斃命浮起，我與友伴看得興味盎然。偶爾洗完手沒擦乾便捏起電土玩，立即被遇水劇烈反應的電土痛灼地哇哇大叫。

開始找老東西後並未買過電土燈，主要是造形實在不起眼，而且現在擱在家中亦買不到電土可用了，因此雖屢屢得見卻從不曾動念。

媒油燈配備著下腹胖大的玻璃燈管，有
著動人的通透感，底座裝滿煤油後可以
點亮一整晚。

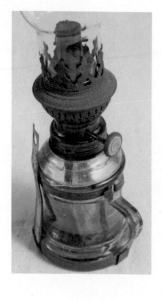

圓形旋鈕可以調整燈芯高度，控制
油燈的明暗，是古代的調光技術。

煤油燈卻不曾少買，因此每隔一陣子就得到中油直營的加油站買鐵桶裝的「臭油」（煤油）一罐。點燃時飄出腥臊的油味，總是讓人覺得這便是古時的味道。在燈芯上點火後得轉動旋鈕調整燈芯高度以免火勢過旺，然後小心裝上易碎無比的燈管，晚餐時關掉電燈，桌上撐亮幾盞媒油燈，讓眼睛慢慢習慣火苗的溫度與光亮。這麼多「玩頭」，久之竟也上癮，也就與各種老物結合成密不可分的民藝氣味。

只是家中有一隻調皮劣貓四處走動，牠玩與一發隨時有推倒油燈不可收拾的隱憂。在牠來回巡視走動之處玩火不免自找麻煩，加上陸續買來不少工業老燈，大大緩解了照明困境，煤油燈遂逐步退隱到角落，久不彈此調矣。

此外，某年到巴黎北方著名的蚤市，發現低溫吹製的玻璃燈管仍有販售，店家有一整櫃環肥燕瘦的不同燈管，每支皆古法吹製，玻璃裡充滿迷人的小泡泡。煤油燈的燈芯是消耗品，愈燒愈短，我曾有油燈的燈芯以舊衣縫製成替代品，巴黎的蚤市裡竟也有一捲捲不同寬度的燈芯出售。從此不小心手殘打破煤油燈管者或許有此備案：買張機票直飛巴黎為心愛的煤油燈添補配件！

# 錫油燈

錫油燈很常見，是神明桌上的標準配備之一（昔時只有神明需要日夜常明），因此在民藝店裡常看到錫油燈大軍站立在一整張桌子上，或其實因為沒人感興趣，數量又多，更常被推擠到牆角或某件家具底下，布滿蜘蛛絲東倒西歪。既是古代燈具之一，民藝店也常見蹤影，不妨將錫油燈做為燭台以解決台灣民藝的照明難題，於是在嘗試了牛奶燈與玻璃煤油燈之後，開始也零散買起錫油燈，左尋右覓很不易找到造形與美感皆讓人滿意之物。最後尋來幾盞後收手，上面都剛好擺一顆圓盤小蠟燭（tealight），成為高腳燭台，錯落放在家中各處便成一安靜有微光閃爍的夜間居所。但還是得小心家中劣貓！

小時候住在嘉義東市場附近，相鄰店家多佛具行、繡莊、錫器店、刻佛店、香店、金紙店比鄰而居。除了入迷地看雕刻師傅將一整顆木頭一刀一鏟地削切出佛像外，我也常站在錫器店店外，驚奇地看著錫匠在騎樓就地燒起一盆炭火，丟兩、三支舊水管在炒菜鐵鍋裡，鉛灰骯髒的水管不久就像一坨豬油般腴軟融化於熱鍋裡，神奇無比地變成一鍋銀燦燦發光的液態金屬。錫匠以鐵勺撥開表面的髒污，舀出一勺燙呼呼的銀液澆灌在模子裡，脫模後便是一件香爐、油燈或小酒杯，顏色有點暗沉粗劣，錫匠像是一個不耐煩等候的小孩，隨手便夾進一旁的水盆裡，水面嘶嘶冒出驚人蒸氣。冷卻後再以砂輪機打磨擦亮，便製成神明桌上各種亮燦燦的錫器。

從現在大家惡之如過街老鼠的含鉛水管變成銀光燦爛的錫器，像是從惡水裡綻開的一朵朵百合，我總是蹲在這個魔術場景旁看得目瞪口呆。有我這麼專注學習的小觀眾，錫匠應該感到很驕傲吧。當年看得一楞一楞，總是搞不懂何以髒黑的水管融化後卻銀光閃爍，心裡相當佩服，還好沒有當場雙膝跪下拜師學藝。

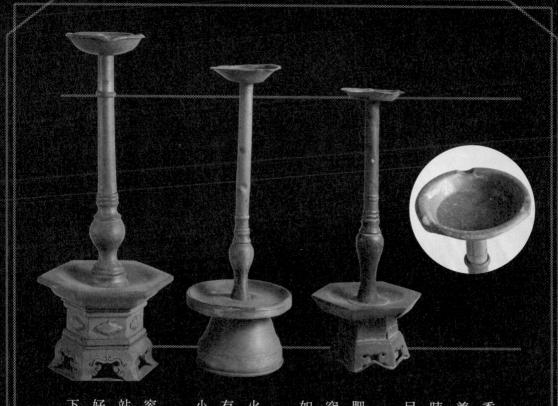

不過，佛像店總飄著一股樟木清香，木雕師父一鑿鑿地由木塊中釋放出一尊或莊嚴或怒目或微笑的仙人，依我小時候觀看的總時數與目前痴迷收藏的數目，應該還是先跪倒在刻佛師父面前吧。

後來陸續找來五支高腳錫油燈，環究，點上蠟燭有光影的高低錯落，雖不肥燕瘦各不相同，錫料的厚重分量多有考如玻璃油燈耐風，但擺著就好看極了。

這些高腳錫油燈的表面皆已氧化，火氣褪盡，不若新製時銀光燦爛，反而帶有古味，像是古裝電影裡常置於桌上的小油燈，燃著豆大的搖曳火苗。

錫器極軟，輕輕一壓便歪斜，但也容易矯正扳回。這幾支錫油燈買來時皆站無站相，如訓練不良的一列士兵，只好一支一支慢慢給予「正骨」，左邊喬一下右邊扳回一點，總算最後都立正站好。

錫油燈各家不同，高矮胖瘦，底座亦有圓或六角造形，用料厚實的油燈外觀看來就比較大氣，相當沉手。油燈頂有一小碟，可注入煤油，加上一根燈芯，便可點燃。隨著氧化程度，錫器表面愈來愈暗沉變黑，很難想像製成之時的銀亮光采。

廠牌：Gras

年代：1920

國家：法國

特徵：鐵夾關節，三角錐鑄鐵座

# 法國 Gras 老燈

法國Jielde關節燈名滿天下，幾乎成為工業老燈的代表，許多工業古董店家都可輕易買到，儼然成為工業收藏的基本款式。Jielde這個法國字發音不易，很多人都直呼為「關節燈」，似乎把它視為工作室、車間或倉庫燈具的唯一代表。殊不知這種由鐵管構成且可改變方向的燈並不是Jielde首創，而是法國另一經典名牌，年代且提早三十年的Gras。

Gras誕生於一九二二年(Jielde則是一九五三年)，品牌名稱來自工業設計師Bernard-Albin Gras。Gras風格的燈具從一開始就代表著簡潔與穩固，飽含人因設計的優雅考量使得燈具的組裝完全不需要螺絲，鑄鐵構件間的銜接也捨棄焊接。如同中國家具完全藉由榫接工法製成，Gras只憑金屬的應力與插銷完成主體結構。

Gras在將近一百年前便將工業美學的精準簡約發揮得淋漓盡致，一上市即受到法國建築大師柯比意的青睞，不僅自家辦公室全面使用，也大量出現在他散布世界各國的設計建案中。

這麼熠熠輝煌的百年歷史使Gras成為現代設計的傳奇，燈具收藏不可或缺的經典品牌，也是已經被許多美術館納入典藏的燈具設計傑作。精準、簡約、節制與謙遜，室內放置一支Gras幾乎就是美學品味的保證。

Gras從一九二二年誕生以來，發展出品系繁多的樣式，除了工廠與辦公室燈具外，也有更專門的特殊款，比如燈罩縮小成管狀的眼科專用燈，方便醫生聚光檢查眼底，造形典雅且稀罕無比。

Gras以數字命名產品，常見的經典款式是201與205。兩者都是桌燈，205有穩重堅固的三角錐底座可以直接擺在桌上，201則是夾燈，柯比意工作室裡夾在設

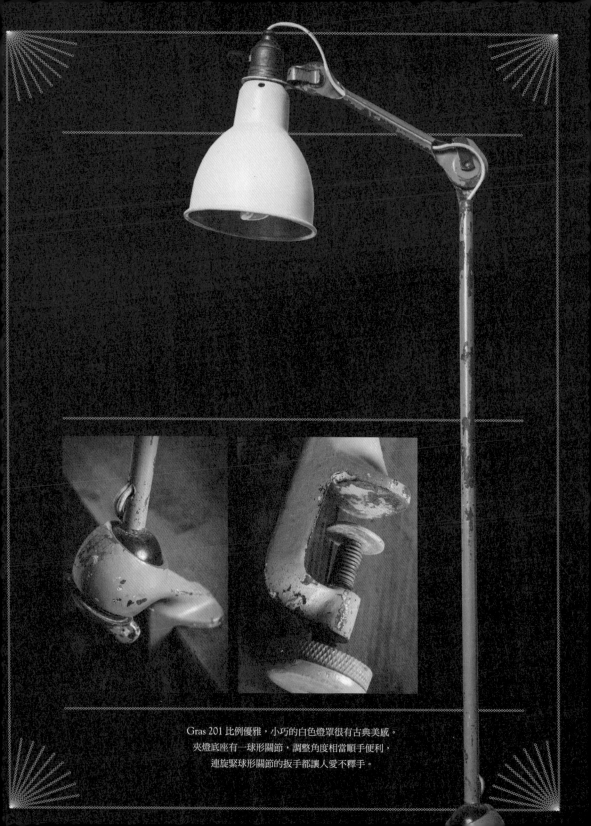

Gras 201 比例優雅，小巧的白色燈罩很有古典美感。
夾燈底座有一球形關節，調整角度相當順手便利，
連旋緊球形關節的扳手都讓人愛不釋手。

計桌上的便是這款。這麼推測起來，Gras 201 夾燈應該也是台灣八〇年代大量生產的「麻將燈」原型，只是麻將燈的工藝水準實在粗糙，毫無美感可言。

Gras 燈具的鐵管以獨特的鐵夾關節相互鉸接，任意轉動皆能穩固撐持，鐵管底端插入於塑料圓球之中，可以三百六十度旋轉調整角度，超軟 Q 順手。這樣的設計使得每支 Gras 都能四面八方迅速調校方向，準確地將燈光由需要的角度投射出來。

這支 201 夾燈保留著水藍色的原漆，燈罩則被重新漆成白色。Gras 201 的重點在於古樸厚實的鑄鐵夾具，精準的設計功力與生產技術使得 Gras 的每一零件都有不可思議的工藝密合度，即使快一百年後的今天，外表漆色皆斑駁脫落，鑄鐵的卡榫、螺紋、磨擦力道與接合面仍然保有適切好用的精準手感。

旋緊 Gras 底部的球形夾具時，手指推旋著厚實簡單的鑄鐵扳件，手心會由齒牙鉸接緊密的鐵製構件中傳來洗練且毫不遲疑的連動性，因此感動莫名。原來是這樣的感受啊。

黑色的 Gras 205 桌燈有經典的三角錐鑄鐵座，即使是最精簡的幾何造形亦散發不可思議的設計美感，比例曲度無不透露著美學堅持。金屬關節可以輕易調整角度，用來固定兩節金屬管的 U 形鐵夾力道適中，隨手便可彎折燈具，且隨彎隨放紋風不動，不需像 Jielde 得以扳手費力調整關節螺絲。

Gras 與 Jielde 至今仍持續生產中，新品在百貨公司的售價高昂，但藏家尋覓的是歷經歲月淘洗的老燈。幸虧兩者的數量都不算少，Jielde 老燈固然到處可見，Gras 亦不難找得，只是價格不斐，少見的款式動輒超過一千歐元仍爭相搶奪。

許多法國老燈的黃銅燈泡座可以通用，如果單切的開關壞了，只要買老燈泡座

Gras 205 有漂亮的三角錐底座，
關節採用鐵夾的應力扣住圓鐵盤，完全不用螺絲，擺在桌上超穩重。
燈罩頂端用來收束電線的木製小環是 Gras 特色之一，顯現著材質的美感。

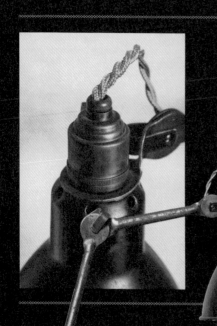

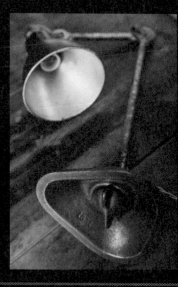

更換後又是一尾活龍。Gras 燈泡座
的特點是末端有一圈小木環可以束
緊電線，這是讓 Gras 的燈罩獨具
質感的設計亮點之一。當然，所有
的零件都可找到新舊製品替換，這
個小木環也不例外。

金屬燈具構造簡單，歷經一世
紀亦不會損傷，唯獨搭配 Gras 老燈
的雙股布線容易脆化露銅，這便有觸
電短路的危險。幸好歐洲的老器收
藏迷實在太多了，這種電線仍有新製
品可買，黑、褐、黃、白……各種
顏色任選，復古派當然挑古典的金
黃色。老燈一買來便可以先抽筋換
骨，如此一來再用五十年沒問題。

廠牌：Jielde
年代：1950
國家：法國
特徵：球形關節，內藏電路鐵管

法國
Jielde
老燈

家裡的Jielde都是跟同一位老先生買的。老先生叫拉菲爾，住在法國中部以芥末聞名的第戎（Dijon）。他每隔一陣子開著廂型車到巴黎，車廂裡滿滿躺著各種來的工業燈具，有大小如雞籠的巨型投射燈，比一個人還高的地質測量腳架，各種修整燈具的工具零件，當然，總是有許多沾滿著原先在不同工作車間的油污、灰塵與磕碰的Jielde構件，焉焉躺在車裡等待拉菲爾救治。

拉菲爾有優秀工匠的一絲不苟，每支Jielde都整理得乾乾淨淨，勻稱地漆上工業風格的石墨蠟，再配上接地的新插頭與撥切爽利的開關。我為了把燈運回台灣，每支燈都得拆卸開來，因此知道他對每個關節中的黃銅導片與螺絲處理得毫不馬虎，暗暗欽佩，見面時總是趁機詢問許多訣竅，老先生亦不藏私一一傳授。

工業收藏中的鐵製品（鐵櫃、燈、鐵皮桌、鑄鐵椅……）常將表層的漆色與髒污刮除後塗上一層石墨蠟保護，消光的石墨有著冷酷黑鬱的硬漢風格，在這樣的燈具下獨自靠著鐵桌抽菸寫作，有美式偵探小說的氣氛，難怪年輕人無比痴迷（後）工業風。

Jielde是J、L、D三個法文字母的連音，來自機械技師Jean-Louis Domecq的姓名縮寫。一九四〇年代末他想為自己設計一款簡單、堅固與可折曲角度的燈，經過幾年構思籌劃後，一九五三年成立工廠，以鑄鐵與關節構成的工業用燈開始量產，除了一九八七年曾將尺寸縮小三分之二另成立Loft系列之外，Jielde的基本構件六十年來未曾改變，是法國工業藝術收藏的經典款式。

Jielde代表的是由扎實的鑄鐵圓管與球狀關節所連結構成的工業燈具。為了適應各種工作環境，電線藏封在圓管中，圓管的兩端是做為關節的半球體，兩支鐵管

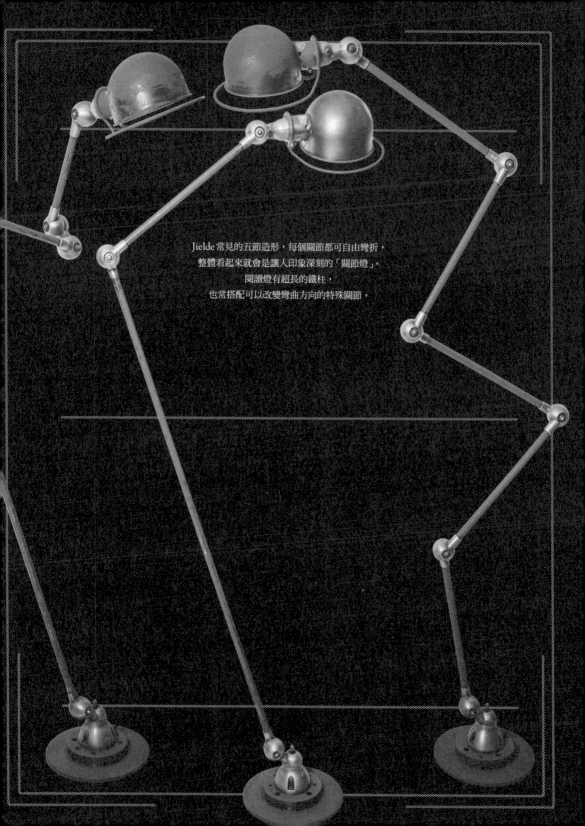

Jielde 常見的五節造形，每個關節都可自由彎折，
整體看起來就會是讓人印象深刻的「關節燈」。
閱讀燈有超長的鐵柱，
也常搭配可以改變彎曲方向的特殊關節。

可以結合成一個球狀關節，接觸面透過兩圈黃銅薄環導電。這種關節式的結構使得

Jielde可以無限的串接，不需外接電線，也無漏電之虞。每個串接的關節都可以配

合工廠作業的不同照明需要，三百六十度調整彎折的角度，而且超級堅固耐用。將

電線藏於鐵管且能相互連結過電的這種設計，是燈具史上的革命性發明。

由於用料扎實經久不壞，Jielde一上市便虜獲了無數的喜好者。在舊貨市場上

可以找到各種零件：鑄鐵管、球形燈罩、開關、底座、標籤、螺絲……半世紀以上

的標準化生產使得這款燈具充滿DIY的各種可能（一九七三年的廣告海報寫著「已

售出兩百萬盞！」）。鑄鐵管有一百二十、四十與二十五公分三種尺寸，市場上因

此可以找到各種高矮組合：六節、五節、四節或一節的Jielde，比較常見的是五支

鑄鐵管構成的標準款。

家裡有兩支特別被歸類為閱讀燈的Jielde，由一百二十公分的長管與四十公分

標準管組成，兩根鑄鐵管便能構成Jielde折燈的基本單元，簡約利落，冷色調的金

屬光澤尚有一種潔淨之感。

許多工業收藏的書與網站傳授如何整理Jielde老燈，拆卸（非常容易）、去漆、

拋光、上石墨漆……一支代表法國工業藝術風格的立燈便浴火重生。當然也可以買

商家整理乾淨的燈，Jielde因為耐用且有代表性，售價並不便宜，幸好市場上並不

難找得。扎實的工料與獨特的無線設計，一盞燈用一百年應該沒問題。

老燈至少都有半世紀的歲數，有時候不免買到「器官移植」的老傢伙。因此會

有工廠型錄上不曾見過的怪咖。特別是Jielde，因為數量多且各部分零件可隨意拼

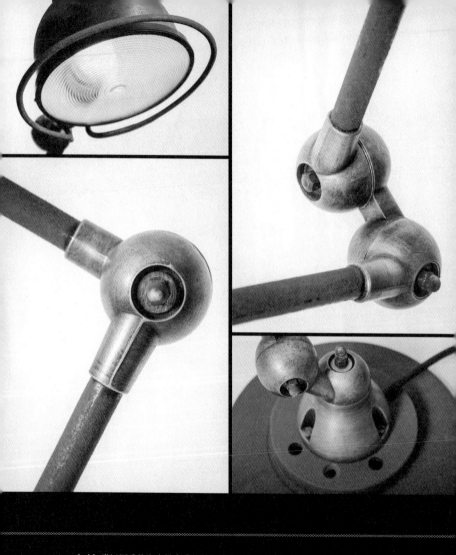

Jielde 常以厚重的汽車煞車碟盤做為底座，支撐五、六節高的立燈不成問題。

球形關節是鋁合金，造形極為討喜誘人；燈罩可加裝透光的塑膠保護罩，防止工具誤觸燈泡。

接，最易看到各種變形怪體，比如六節以上超級高大的關節巨燈，或是每節鐵管都彎成弧形的自由創作款等等。Jielde 是目前仍繼續量產的燈具，百貨公司裡設有專櫃，只是價格高昂而且顏色鮮豔，不免靈光盡喪像是糟透的貨色。

球形燈罩環繞著可以用來推拉調整照明角度的鐵圈，燈座鐫著一塊商標小鐵牌。燈座上附帶開關，撥切相當利落Q彈，即便小地方也顯現著對工藝水平的要求。

廠牌：Sanfil
年代：1950
國家：法國
特徵：鋁製圓盤關節，內藏電路鐵管

在巴黎的Sanfil與在里昂的Jielde都在一九五〇年左右開始量產上市，都標榜無外露電線設計與旋轉式關節，簡直是工業設計史的瑜亮之爭。

無外露電線可以避免工廠機具不小心觸及，造成燈具短路甚至人員觸電，這是很重要的安全需求。旋轉式關節則方便調整照明角度，便於適應不同作業的操作需求。這兩個要求成為Sanfil與Jielde的基本構成。Sanfil這個法文名字直譯就是「無線」，品牌訴求還真簡單明瞭！

由於Sanfil早已停產，品牌的歷史成謎，甚至無法確定究竟Sanfil與Jielde誰先誰後，有人說Sanfil的關節設計仍未具備Jielde一體成型的思考，所以年代較早，但亦有人反對，認為Sanfil是Jielde大獲成功後在六〇年代才生產出來的模仿品，連產品都直接使用Jielde最受讚揚的「無線」特徵為名。

雖說如此，這兩個牌子的各自性格還是涇渭分明清楚得很哪。

Jielde走圓弧路線，整體由小圓球關節與半圓球燈罩構成，線條圓柔且有童趣，很像皮克斯動畫片頭的跳跳小燈。Sanfil的關節像是由兩塊鋁製紅豆餅疊合，講究利落的線條設計，有巴黎人的高雅。在質料的選用上，Sanfil不如Jielde厚重扎實，大概是因為Sanfil只設計為兩節的壁燈（有四十五與三十公分兩種款式），Jielde則一定需要扳手用力鎖緊螺絲，否則沉重的鐵管立刻垂頭。這種硬式連結的好處是可應需求增長關節節數，但也因此必須有更堅固可靠的組裝方式。Jielde雖可做為桌燈，但多骨節相連的設計似乎

樣式固定不能隨意改裝組合，但輕減的材質也使得Sanfil不須使用扳手便可簡單彎折出不同的角度方向，許多室內設計師喜歡在牆面安裝兩盞Sanfil，各自彎折不同角度，充分展現關節燈的機械美感。

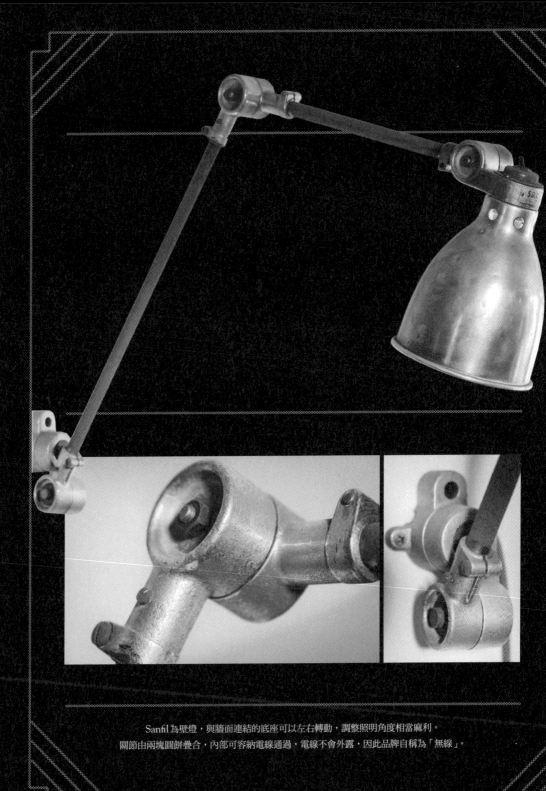

Sanfil為壁燈,與牆面連結的底座可以左右轉動,調整照明角度相當麻利。
關節由兩塊圓餅疊合,內部可容納電線通過,電線不會外露,因此品牌自稱為「無線」。

跟 Jeilde 一樣，Sanfil 的商標亦鏤刻在燈座，是老燈的血統證明。

更適合組裝為高大的立燈或壁燈。

Sanfil 似乎比較適合城市裡的輕簡生產工作，個人工作室很適宜。Jielde 造形卡通討喜，但扎實的用料卻可以承受嚴酷的工作環境，風吹雨淋日曬高熱酷寒應該都不當一回事，算是一盞「武燈」。

Jielde 老燈量多易尋，新品亦不難買得，只是新舊皆價格不斐，但卻是工業燈具收藏的入門款，粉絲眾多。Sanfil 則可惜早已停產，較不易覓得，只能在蚤市或網路上碰運氣。如果幸運找到一盞，拿來與 Jielde 兩相對照，關節球形 v.s. 圓餅，燈罩半球 v.s. 鐘形，立燈 v.s. 壁燈，隨意組合 v.s. 兩節限定……同一時代分別誕生於法國南北的兩盞經典關節燈充滿著不同的設計趣味，八十年後亦擁有各自不同的命運與光彩，這是每一盞老燈所攜帶的動人身世。

樂山或樂水，選 J 或選 S，不免是個問題。

廠牌：Desvil
年代：1950
國家：法國
特徵：移動式鑄鐵腳座

# 法國
# Desvil
# 車庫立燈

Desvil是在法國諾曼地小漁港翁夫勒爾（Honfleur）的工廠，本業是汽車工具製造，一九五○年代開始量產燈具，大概是一家產品不多產量迷你的小工廠。目前骨董市場看得到的只有一款車庫立燈。數量稀少，難得碰上，重點是關節燈還有可四處推著走的小輪子，粗壯簡單的鐵製骨節完全符合工業收藏迷的脾味。骨董店老闆最愛手指著Desvil說：「這是難得一見的燈喲！」

美國人與日本人大概很愛Desvil，不少專門網站都登出照片，像是展示珍禽異獸般供大家欣賞羨慕，照片之外，照片如果有說明，一律是「rare,rare,rare」，稀罕稀罕稀罕……當然，照片底下不是標示已售，就是天文數字的價格。

Desvil工廠太小，也早已停產關門，不知以前曾生產了多少修車工具，唯一留下來且迷倒眾人的，是這款立燈。只是網路上幾乎查不到資料，實在捉摸不到具體的生辰八字，很難研究定位。

對於Desvil的喜愛主要來自它像是外星生物的造形，因為有著大腳板似的底座，像極了日本妖怪中的獨腳怪（一本だたら），似乎一插電就會一跳一跳地自動跑到眼前，燈罩還會上下擺動撒嬌。

這是專門為修車廠設計的工作燈，因此全身都是粗壯扎實的厚鐵，完全經得起修車師傅工作時的拖、拉、磕、碰。主要的造形特點在於一塊寬大厚重的鑄鐵腳板，前方有兩個轉輪可以讓修車師傅拖著四處移動。因為只有兩輪，加上鐵製燈具的量體厚重，一旦定位後就不會輕易滑移走位，兼顧了移動與固定的工作需求。

同樣是法國製造的關節燈，比起Jielde或Gras，Desvil的設計並不精巧，燈柱是簡單厚實的鐵管，兩端由圓形的扁鐵塊相互疊合，再以粗大的六角螺絲鎖緊。電

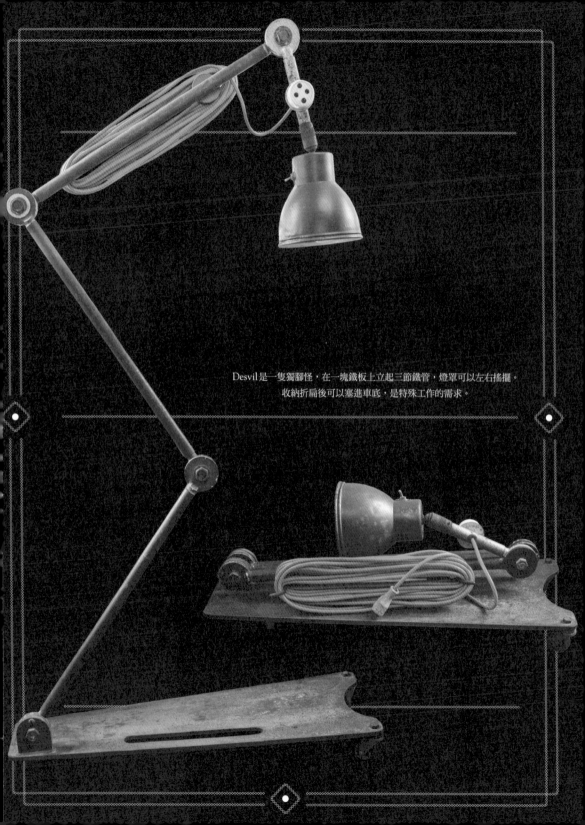

Desvil 是一隻獨腳怪，在一塊鐵板上立起三節鐵管，燈罩可以左右搖擺。
收納折扁後可以塞進車底，是特殊工作的需求。

線不經由燈柱內部而是外露，通常粗而且長，可以纏捲在第一節鐵管的兩根支架上。這樣一方面可以四處拖移，另一方面也能快速收納。Desvil 有兩節與三節兩款，後者常見，比較方便修車師傅將燈頭探入修理拆裝的引擎室中。

Desvil 電路的另一個特色在於燈柱上設有插座，修車師傅使用電動工具時可以隨手插電使用，這亦是基於工作便利的設計考量。

從設計工法來看，Desvil 比較像是車間工人基於工作便利 DIY 製作的鑄鐵工具，燈柱上安裝插座，電線卻可以很方便地收捲於燈柱，有厚重穩固的鑄鐵底座，裝兩個小輪可以拖著四處移動但又不隨便滑走。關節上的螺帽亦像是隨手可在工具箱挑出替換的通用品、耐用、粗壯又維修方便。

對了，Desvil 的另一個特點是，它可以整個折攏躺平，三節燈柱完全貼在那塊厚腳板上，扁扁一塊完全不占空間，可以輕易塞入汽車底盤負責照明，亦是收納便捷的好考量。

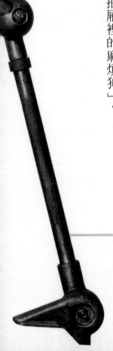

Lumina是一九七三年開始生產的關節燈，主要做為成衣工廠的裁縫照明。用料是輕軟的鋁，因此不耐嚴苛的作業環境，管路間連接的電線通過球形關節，結構上無法再串接加長，因此是兩節限定的桌燈。因為價格較便宜，造形亦典雅可愛，全鋁製結構的整體重量極輕，是桌燈的入門首選。

與Lumina類似的裁縫用小燈還有美國勝家牌（Singer）的關節燈，構造更為簡單輕巧，特色是造形可愛的迷你電木燈罩，很適宜夾在縫紉機上做為工作照明。

這盞燈原來有標準的灰藍烤漆，但因年代久遠許多地方磕碰掉色，實在不怎麼上相。因此買來時便打算依照工業家具DIY書上所示範的步驟，親自操刀，卸下所有零件、逐一手工打磨去漆、更換電線與塗上石墨蠟，這樣便具有工業藝術的硬風格。

DIY工具書與食譜書一樣，還沒動手前總是被作者屬害的圖文催眠的信心十足，等到真的拆下所有零件後就有「地獄的一季」轟轟轟地從地面浮現。

現在Lumina已被我分屍，零件東奔西跑地散置在我的桌上。我頭戴透明眼罩，手執轟隆隆瘋狂轉動的砂輪機，準備照書上示範的方式去漆。然後，我立刻發現，金屬去漆原來真的沒有那麼容易，尤其對於一個從未拿過砂輪機的生手而言。

電動工具轉速快而且真的沒那麼危險極了，拋光時噴得渾身粉塵且不得要領，Lumina的鋁管一不小心便過度打磨。我不想因笨手笨腳而徹底壞了這盞老燈，只好默默地把已分解的所有鋁管、螺絲、電線、燈罩收進塑膠袋裡，在抽屜一擱數月，成為家裡最不想面對的所有角落，那裡躲藏著村上春樹的「抽屜裡的麻煩狗」。

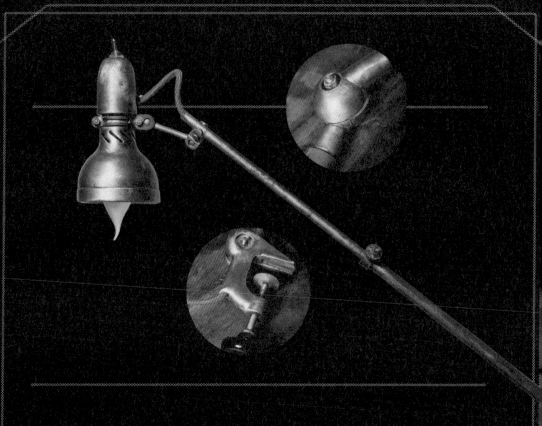

還好沒有像瑪德蓮蛋糕一樣遺忘了三十年後才重新被發現，某日一鼓作氣便咻咻地快速完成Lumina的改造工程。去漆成功後，只要均勻抹上一層石墨蠟，再依原樣組裝起來就大功告成。

Lumina是鋁製品因此重量很輕，造形獨特的迷你燈罩只能使用E14的燈泡，照亮的範圍有限，整體纖細小巧適合做為桌上各種細微工作的照明。材質的輕量化使得關節不需承受太大重量，可以很方便地調整角度，通常燈座會附夾具可以夾在桌板上，如同台灣的麻將燈。

買未經整理的燈具價格好便宜，不過，砂輪機轉動起來實在駭人，下次還是找店家整理妥當的燈具好了，不希望再與麻煩狗相遇。

Lumina造形纖細修長，只有一個球形關節，內裡容許電線穿過，卻完全不具有Jielde的複雜構造。
燈罩是薄鋁片製成，輕巧卻顯露設計美感，連燈泡都是E14型小燈，夾具只需簡單鎖上便能固定。

廠牌：Ki-é-klair

年代：1940

國家：法國

特徵：金屬鍍鉻環管，流線型鋁製燈罩

# 法國 Ki-é-klair 夾燈

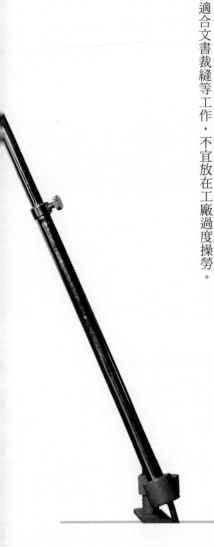

這盞銀光閃閃的夾燈有個奇怪的名字 Ki-é-klair，法文讀起來就是「qui est claire」：它照明。意思簡單易明瞭，不僅設計簡潔考慮著功能性，連廠牌名稱都乾脆符合產品功能。只是苦了不懂法文的人，拼湊這組怪字可不容易。

網路能查到的資料很少，這盞燈的生產年分有各種說法，似乎介於一九四〇到一九六〇年代，由法國人 Alphonse Pinoit 設計，具有著強大的功能導向與簡潔的設計精神。主要使用於成衣工廠，因此亦屬於工業作業燈具。Ki-é-klair 的特徵在於斜切的利落燈罩，造形像是一艘胖大的太空艙，可以有效地聚光又不致眩目，拿來與設計桌搭配簡直完美極了，後來成為手工製圖師的最愛。

Ki-é-klair 有兩節，其中一節是金屬環管，像是老相機的蛇腹，可以三百六十度彎折調整，輕巧方便。這是非常不同於關節燈的構想，既擁有圓弧的造形美感，又容許無死角地調整光線的照明角度。當年 Ki-é-klair 還特地刊登了一則廣告，加粗的黑體字寫著「球形關節很好，但是⋯⋯」，但是不如金屬環管的彎折毫無死角。

特色十足的拋光鋁製燈罩極輕，因此金屬環管足以承重，但這也使得 Ki-é-klair 較適合文書裁縫等工作，不宜放在工廠過度操勞。

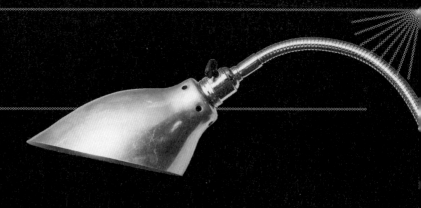

Ki-é-klair有著上世紀中葉「流線摩登」的風範，外觀閃亮且充滿動感。
金屬環管可以隨意調方向，不需費勁使用扳手，常可彎折出讓人驚喜的形狀。

Ki-é-klair燈如其名，整盞燈鍍鉻，銀白華麗的外殼不需開燈都能bling-bling閃瞎眾人。

燈的腳座附著窄扁的夾具，可由兩支鎖頭固定，素樸對稱且可以夾在極窄的桌緣。夾具上的兩顆螺絲且有彈簧，可以由腳座支撐燈罩的方向變位，但又不需像Jielde總是得用扳手費力調整，這亦是Ki-é-klair的特色之一。

這是少數由鍍鉻金屬管製成的早期燈具，流線造形搭配白亮的金屬，整盞燈散發一種高科技質感。雖然老燈都是金屬製品，Ki-é-klair以乎比其他燈具更讓人感受到金屬的獨特質地，充滿設計感地給出一種未來主義的氛圍，成為提出「預鑄套件」概念的法國建築師Jean Prouvé（1901-1984）在各地建案中的室內照明選擇。

因為有了Prouvé加持，在藏家眼裡，如同Gras之於柯比意，Ki-é-klair有Prouvé，兩位大師可都各自留下了在工作室裡與心愛燈具合影的珍貴黑白照片。照片中，Prouvé身後的Ki-é-klair彎折成直角，斜切的錐形燈罩像是要對他傾訴衷曲，一人一燈都充滿表情，這絕對是產品最佳的廣告！

廠牌：R.G. Levallois

年代：1940

國家：法國

特徵：巨大燈罩，鑄鐵腳座

# 法國
# R.G. Levallois
## 烤漆廠工作燈

R.G. Levallois 是一九四〇年代法國工業燈具品牌，生產專業的修車廠用燈，兩種主要產品都是立燈。

其中之一長得有點像 Jielde，雖是兩公尺高的立燈卻只有兩節，採用球形燈罩但不如 Jielde 討喜，大概太限定使用了產量亦不多，市場上很不易看到。這盞立燈專供修車技師拆解與修理引擎時照明，因此燈柱不需彎折得太厲害，重點是燈頭要能探進引擎蓋中讓師傅看清楚機械細節。這樣的話，兩節構成一個厂字就很實用了。就功能來看，與 Desvil 同樣都是修車師傅專用，兩者的設計、用料與精細度大相逕庭。

R.G. Levallois 的另一盞燈是法國工業老燈的帝王，看過的人莫不張口結舌，為它的誇張造形驚嚇得說不出話來。特徵是裝了七顆水銀投射燈的巨無霸燈罩，比水缸還大的腳座，比成年人還高的燈架。而且因為腦袋碩大，兩節的燈柱配備著堅固無比的鑄鐵咬合關節。

這是烤漆業的專門用燈，主要功能在於以七顆水銀燈一起發出綿密熱力烘乾汽車烤漆。

擁有這麼獨特的造形，可以想見 Levallois 的這支七眼大頭神燈非常搶手，當然，市場上很少見，簡直比走在台北街上見到媽祖繞境出巡還困難。稀罕決定價格，因此法國古董店如果恰巧有的話，價格都以兩千歐元起跳且往往已被人先一步買走。台北的幾家工業古董店裡亦偶有得見，開價六位數以上，不是一般人輕易買得。

我在巴黎找了好久後意外看到一盞，只有頭沒有腳座，但因此價格好便宜，完全沒考慮就買了下來。大頭燈罩是中空的鋁製品，體積雖大但重量很輕，自己搭機

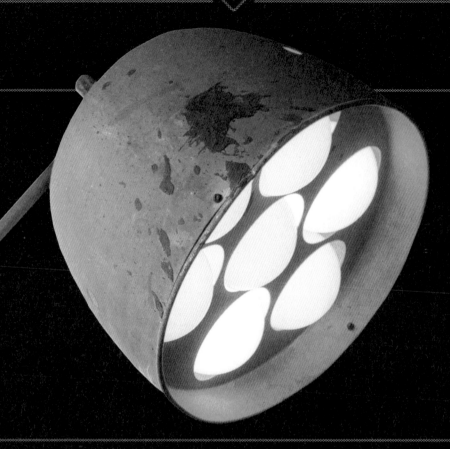

　　Levallois 有一顆大頭，可填裝七個大燈泡，因為腦袋碩大，兩節的燈柱配備著堅固無比的鑄鐵咬合關節。
七眼巨人火力全開所產生的「光亮區域」相當驚人。燈罩上有一個計時器，其實這不是燈，而是汽車廠烘乾烤漆的工具。

背回台灣毫無問題。

這盞燈的腳架必須很重很穩才能撐住往外斜伸的超級大頭去不會「倒頭栽」，原廠的圓盤腳座很有工業風格，浮凸鑴刻著 R.G. Levallois 的帥氣字樣，而且附有小輪可以移動。可惜我沒能買到腳座，回台灣後先買了一支舊醫生館裡的點滴架，請鐵工將一塊厚鐵盤焊接到底座加固，然後再將咬合式關節掛上點滴架，一顆顆拆下會把人烤乾且超浪費電的水銀投射燈，旋上最大粒的 60W 龍珠燈泡，像雷龍仰頭般揚起大頭燈罩，立刻成為屋內最有王者氣魄的巨無霸大燈。

問題是，60W×7＝420W 的熱力實在驚人，超級耗電，夏天在這座神燈底下讀書簡直是在洗三溫暖，幻想自己跑到了健身房的專屬曬黑機器裡工作。裝了調光器，降低光度後還是暖烘烘的，想裝省電燈泡卻又嫌外形不夠大粒裝上後瞇瞇眼實在不像話，只能很不環保地使用傳統鎢絲燈，像是活在神話裡有七顆太陽的日子。

R.G. Levallois 這間巴黎燈具工廠後來被雪鐵龍汽車併購，從賣燈給修車廠到整間工廠都賣給汽車製造廠，也算是傳奇。市面上因此再沒有這號人物了。

廠牌：Mek-Elek
年代：1940
國家：英國
特徵：立方鐵條支柱，雙螺絲齒輪關節

# 英國 Mek-Elek 工業壁燈

Mek-Elek是倫敦的一家工業工程公司，二戰時期開始生產具有戰時性格的厚實鑄鐵燈具，幾不修飾的立方鐵條與外露的螺絲齒輪使得Mek-Elek獨具工業時代的風格，是扎實毫不妥協的蒸汽龐克代表。

Mek-Elek燈具雖不赴戰場但卻必須承擔工廠車床的粗重環境照明，這是我接觸過最厚料與最接近機械主義的老燈。燈具的立方鐵條以雙螺絲齒輪相互鉸接，設計的精巧度遠不及法國的Gras或Jielde，卻大有英國重工業本色。

除了展現強悍的英國工業血統，相當沉手的圓管型燈罩以厚實的琺瑯烤漆塗裝。每支燈因此都有著鮮明的對比，冷硬樸質的鑄鐵支柱搭配主要是鮮亮綠色的華麗烤漆燈罩。

Mek-Elek的鐵柱有各種長短組合，因為是工廠用燈，幾乎都是不占額外空間的壁燈。但壁燈安裝不便，因此古董店也常加裝底座，改裝成各式桌燈或立燈。

因為是工業規格，Mek-Elek原裝電線是口徑極粗的黑色纜線，亦成特色之一。即使在英國現在亦不常見Mek-Elek，許多工業古董店的介紹開場白都是「這很稀罕喔……」。奇怪的是，網路搜尋出來的相關資料很有限，除了一九四〇年代、英國倫敦等等簡略的訊息外，大家都說不太出所以然來，不像法國的Gras或Jielde、德國的Kaiserl dell，不僅有一堆粉絲開關網頁熱烈討論，而且還出了不少專書。似乎是一間謎樣的公司。法國與英國相隔英吉利海峽更不易看到Mek-Elek，我在法國找了許久總算買得兩支，一長一短，皆是標準的壁燈，燈罩有著明亮厚實的塘瓷烤漆。

三節鼠灰色Mek-Elek買來時沾滿黑色黏稠的重油，頗費一番工夫清理。燈的底

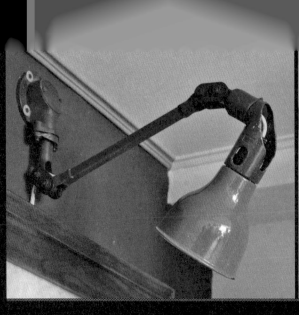
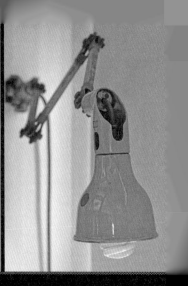

座鑲在厚實的鑄鐵開關盒上，單切的開關是大型機械的規格，開關燈時的撥切讓人有踏實的感受，彷彿真的是要開動或切斷一整座比礦山還大的蒸汽鍋爐。

燈上隨附一條兩公尺長的黑色粗纜線，橡膠幸而毫無硬化仍Q彈柔軟，顯然當初的用料極佳。

對了，塗裝燈罩的這種灰色叫 battleship grey（軍艦灰），這支燈來自法國南部大港馬賽，是拆船貨也說不定。

另一只燈只有一節，不知當初的用途是什麼，飽滿的深綠色琺瑯烤漆至今仍顯露著厚實質感，很難讓人忽視它的存在。這支燈洗盡油污後用來照亮一幅畫，工業關節骨架大手大腳，有點大材小用。燈罩凹孔裡雖有原裝開關，位置太高不易使用，於是配一顆十九世紀法國的黃銅單切開關，開關燈得小小地費一番力氣。

Mek-Elek 有一種冷硬的工業風格，鑄鐵燈罩、立方鐵管、關節齒輪與塘瓷烤漆。笨拙中有剛毅，紮穩馬步便不搖不晃的老燈。除了立方鐵管以獨特的兩顆螺絲鎖定關節外，燈罩與燈管以九十度角垂直是 Mek-Elek 最容易辨認的特徵。

透過燈具同時結合重工業本色與精巧設計，全世界大概除了英國，很難有國家能辦得到。

工業老燈是放置在工廠環境中的重裝備，外表常飽經風霜，能保留原樣似乎更具特色。
兩顆大螺絲檯或 Mek-Elek 的關節，不需動用扳手，便可透過機械力學彎折鐵管的方向，

廠牌：Edon
年代：1920
國家：美國
特徵：同心圓盤關節

# 美國 Edon 老燈

Edon的身世幾乎已隨著這款罕見老燈湮沒於歷史的黯澹角落，連最專業的網站也杳無訊息。比較可信的是，Edon都是從工廠退役下來的老燈，被尋獲時往往殘損，彷彿從歷史的黑水裡撈出的殘骸，得抽筋換骨地更換線路，配上底座才能重生。

這是一九二〇年代紐約S. Robert Schwarts & Co.出產的世紀老燈，這間公司當然早已飛灰煙滅，因此Edon很長時間就如許多佚名傑作般被歸於另一家公司。

老燈之所以讓人喜愛，原因常是造形簡單雋永，僅由圓、直線、弧等幾何形狀組成，比如Jielde只是由圓與直線組成的絕妙比例，但Edon的關節不是球形而是同心圓盤。限定兩節組合的Edon搭配三組圓盤，以優雅的比例由大而小，圓盤本身又由凹凸不同的兩圈同心圓構成，構件間接合緊密無有螺絲卻又有合宜的機械阻力，上下彎折輕巧毫不遲滯。

Edon的尺寸嬌小（適合放在桌上），卻很能代表美國蒸氣龐克的「復古未來主義」（retrofuturism），既前衛又鄉愁，在遙遠的二十世紀初逆想著塞滿機械結構的未來，蒸氣引擎到處叱叱吐著白色的氣息，互相嵌合的生鐵齒輪將動力咯咯地傳遍屋子，煮飯、燒水、打掃、鋪床、穿衣漱洗……都有機器代勞，鋼骨嶙峋的機器人滾著輪子在四周走動，不存在的未來被包裹於過去某個遺忘的空隙裡鬧烘烘地狂歡。

這樣也是圓與直線的幾何學問題，便讓無數人神魂顛倒。Edon同

Edon像是一隻發光的機器小獸，帶來的正是這樣的氛圍！

Edon由三個不同大小的圓盤組成，造形相當搶眼。
關節圓盤沒有螺絲，以獨特的工法咬合，電線外露，並未通過圓盤。
透過大中小三個圓盤，Edon精巧地製造出視覺的動感。

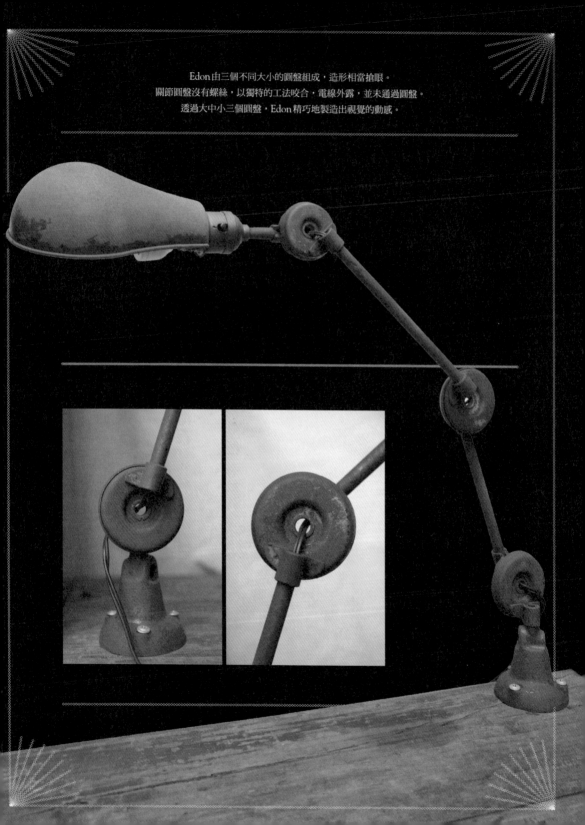

廠牌：O.C. White

年代：1930

國家：美國

特徵：八瓣花朵旋鈕關節

# 美國 O.C. White 老燈

古董燈在白天為室內空間添加設計質感，晚上打亮後光暈動人，氣氛十足，毫無個性的現代嵌燈或吊燈實在沒得比！

老燈收藏中的主要類別就是「工業收藏」，受歡迎的燈常是工廠車間裡骨架粗壯的大傢伙，又或者是鋼筋鐵骨固牢耐操的硬機絲。這些燈通常有顯赫的品牌身世，是某一年代工廠量產的經典產品，可能已被美術館列入館藏，血統清楚易辨，國籍年代亦不會搞錯。比如法國就有一九三〇年開始的Gras、一九五〇年的Jielde、一九七〇年的Lumina等等，價格通常與商品歷史成正比，年代愈久產量愈少與愈經典，價格當然也就愈貴。

有品牌的工業老燈一盞動輒上萬台幣，但市場行情持平不易跌落，因為燈具的買賣交流有國際市場，較不受地區因素的炒作左右。換言之，買燈即使不算投資亦有保值功能。

我因地利之便，法國燈具不難入手，大致不缺。但漸漸對「蒸汽龐克」感興趣後，便開始留意造形粗獷的美國燈具。其中，O.C. White是美國老燈的代表品牌。

Otis Converse White是十九世紀末美國麻州的牙醫師，他發明的球窩關節技術讓他取得不少專利及發明獎項，在一八九四年他開始生產以懸臂調整方向的各種瓦斯燈具，對於醫院、工廠或辦公室等工作場所的照明帶來開創性的發展，人們從此可以機能性地調節照明方向，「照亮工作，不照亮工人」。而且在接下來數十年間被無數美國人買回家裡，成為家庭現代化的代表性產品。

第一次世界大戰爆發後，O.C. White的球窩關節被美軍大量採用，一九三九年日光燈發明，O.C. White開始量產各式燈具，二戰時更被美國海軍與商船大宗採

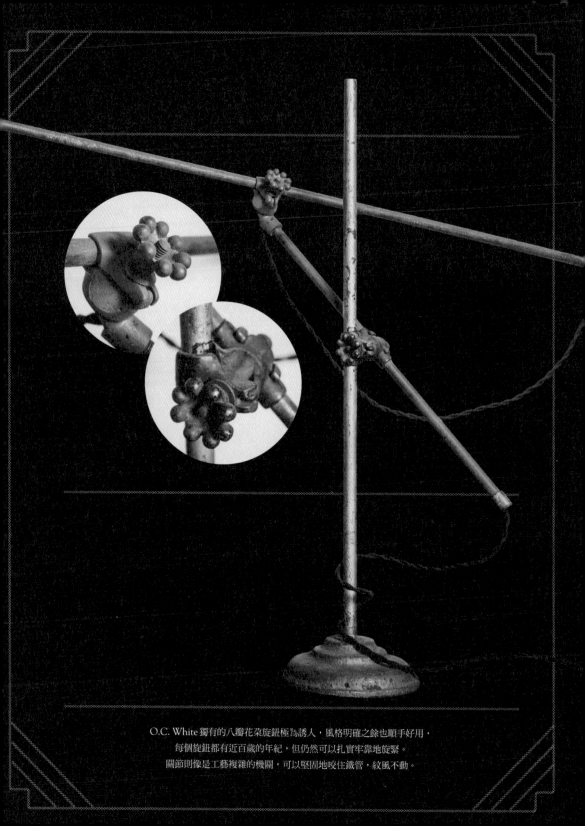

O.C. White 獨有的八瓣花朵旋鈕極為誘人，風格明確之餘也順手好用，
每個旋鈕都有近百歲的年紀，但仍然可以扎實牢靠地旋緊。
關節則像是工藝複雜的機關，可以堅固地咬住鐵管，紋風不動。

購，成為標準配備，公司一路壯大至今。

O.C. White以球窩關節起家，當家燈具少不得配備一、二關節。當然，藏家尋覓的絕不是仍在製造生產的新品，而是二十世紀初期的老燈。

美國的O.C. White在年代上與法國的明星老燈Gras接近，都是一九三〇年代的古董電器，但O.C. White的公司歷史可上溯到十九世紀末，只是目前買到的應該都是三〇年代以後的產品。Gras年資稍淺（其實也逾八十年！）卻有建築大師柯比意加持，躋身於柯比意許多工作室或建築作品的歷史照片中，成為設計史經典元素之一。

O.C. White有一種美國獨具的工業美感。乍看之下有點粗獷，使用的鐵管並不怎麼高明，既沒上漆，往往還沾滿油污鐵銹，鐵管末端只以鐵環簡單收尾，實在簡陋。這樣的老燈對照價格一看，大概會嚇壞不少人。

然而O.C. White的主要賣相在於它獨有且申請專利的八瓣花朵旋鈕關節，這朵鑄鐵打造的旋鈕在每一盞O.C. White上款款綻放，成為最誘人的特徵。在功能上，這種關節使交錯彎折的鐵管具有獨特的平衡感，每一盞燈都像是設計精巧、嚴格計算力學張力的斜張橋，放在桌上自成工業風景。

市場可見的O.C. White有各種組合，懸臂長短、數量、立燈、桌燈或夾燈，搭配各種不同燈罩、燈頭、夾具或底座，簡直是百變金鋼，隨人客製。但最重要的特徵在於它獨有的八瓣花朵旋鈕關節。單是一顆標準旋鈕零件往往開價一百五十美金以上。這顆造形可愛迷你的旋鈕是O.C. White的靈魂，一盞燈裡的關節愈多價格愈高。其實這也不足為奇，因為O.C. White在十九世紀末正是靠它的專利關節技術

美國老燈常採用 Hubbell 這個老牌子的小巧燈罩，因此也成
為燈具的特色。

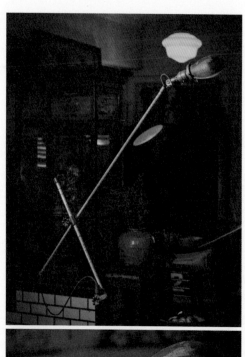

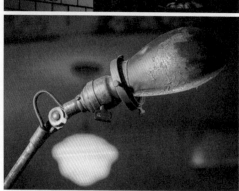

揚名立萬的。

美國老燈的燈罩普遍迷你，常使用 Hubbell 這個老牌子的燈座與燈罩，因此 O.C. White 或其他老燈常常只是主幹的不同，裝燈泡的燈座與燈罩則是 Hubbell 通吃。

家裡一盞 O.C. White 的燈罩便是 Hubbell 典型的梨型小罩，因為尺寸迷你，其實遮不住大燈泡，點亮後不免刺眼，得慎選燈泡與之搭配，也算是老燈個性之一。

兩盞 O.C. White 都各有兩顆花朵旋鈕，幾乎可以折成任何角度，關節旋鈕尺寸極迷你，卻有輕易咬緊懸臂的能耐，不可思議。

廠牌：McCrosky
年代：1910
國家：美國
特徵：雙圓盤關節

O.C. White是美國老燈的王者，它的鋼鐵花朵關節可以像變形金剛般組成各種造形，是蒸氣龐克風格的經典傑作，如果法國燈具以Jielde最廣為人知，O.C. White則代表美國二十世紀初的工業氛圍，許多不知名的美國老燈往往標籤上寫著「O.C. White時代」，彷彿這樣便能沾點王者氣派。

O.C. White是工業收藏名單上不可缺少的基本款，它雖有基本構件（浮凸著品牌的支架、關節等等）卻沒有固定造形，每支長得不太一樣卻都飽滿流洩著工業魂，這便是美國老燈最迷人之處。屋裡只要擺一支O.C.White遠遠地就能讓人輕易認出，簡直是Loft的DNA。

雖說如此，我私心喜歡的美國老燈是較少見的McCrosky，生產的年分似乎很短暫，僅在一九一二到一九一七之間，是數量很少的二十世紀初老燈。它的關節是相互垂直的兩片鑄鐵圓盤，可以讓兩根連接的鐵管在不同維度各自轉動。圓盤上模鑄著浮凸的品牌名稱、地點與專利聲明：McCROSKY TOOL CORP. MEADVILLE PA. U.S.A. PATENTED & PATENT PENDING。美國賓州出產，標準款（可能也只有這款）配有兩個關節，近看像是展翅飛舞的鋼鐵蝴蝶，有獨特的工藝設計之美。

品牌老燈不一定有什麼固定形制，甚至翻遍整盞燈也找不到品牌名稱。奇怪的是，這些老燈卻非常易於辨識，因為能在競爭激烈的設計史上留名，必有讓人一見難忘的風格化特徵。

老燈的風韻懾人魂魄，或許在於它們的經典線條與零件早已融入各種現代商品之中，如同愛倫坡之於現代偵探小說，Gras、Jielde與O.C. White這些老燈的設計

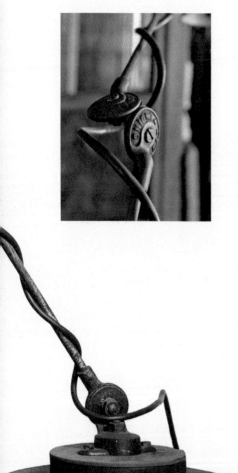

理念已成為我們感受商品美學的DNA。

比如Gras圓盤關節與Jielde的球形關節，O.C. White的八瓣花朵旋鈕，Mek-Elek的雙齒輪機械關節……每盞歷史名燈都搭配僅此一家別無分號的燈罩或夾具。

其實不需印上品牌名稱，一眼便可識得！

相較於上面這些熠熠明星，McCrosky不算有名，但仍以垂直的圓盤關節讓人眼睛一亮。在滿室的老燈裡，這是我最愛的品牌，擺在書桌上做為最常使用的閱讀燈，看著一百年前的老電燈每天晚上仍熒熒發出溫暖的光照，真讓人有無限的歡喜。

家裡兩盞McCrosky來自不同賣家，買來的時間亦相隔數年，但兩位美國賣家都說燈是從廢棄工廠中取得。老燈自然充滿蛛網灰塵，但我看到燈時都已整理乾淨，品相漂亮誘人。從廢墟裡收得老燈的機會似乎不少，賣我Mek-Elek的人是法國

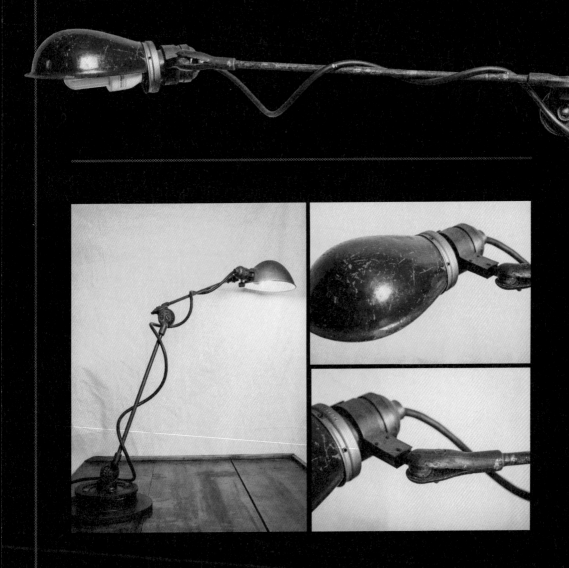

McCrosky以煞車碟盤改裝為桌燈，燈罩可以放心前伸，不虞傾覆；電線重重繞著鐵管，有著老燈獨有的美感。
老燈的燈泡座常是黃銅製成，皮殼歷經一世紀後有無可模仿的光暈。

馬賽的拆船廠老闆，他從一艘英國藉廢船上拆得數盞，拿出一盞兜售，可惜法國人不懂英國老燈，沒人買，我樂得撿了便宜。

兩盞McCrosky的關節螺絲不太一樣，其中一盞的作法較一般，只是鎖上粗壯的螺母。買時一切正常，但不知怎的關節就鬆了，不再挺得住燈罩的重量，可能是螺牙崩了。連忙跑去找鐵工師傅，來回好幾趟才救治成功，但已經把漂亮的螺絲頭弄得傷痕累累，好心疼。

McCrosky似乎都沒有底座，當年可能都是直接鎖在工廠牆面或機器上。買來後必須另覓穩固的底座，改造成桌燈。最方便的燈座就是Jielde常用的汽車煞車碟盤，這在廢車回收廠很容易買得，已經成為改裝工業燈具的必備零件，不僅有工業金屬的特徵且重量十足，關節燈裝在煞車碟盤上怎麼彎折前傾都不會重心不穩仆地不起。

燈罩亦是標準的Hubbell梨型小罩，適合搭配小型燈泡，燈座夾在球窩關節中，亦是McCrosky的專利特色。纏捲著原裝黑纜線的McCrosky有一種無可言喻的優雅，燈具與電線能這麼美妙協調的共存，大概只有法國的Gras與它的原裝雙蕊布線才能與McCrosky抗衡。

廠牌：Multi Electric
年代：1960
國家：美國
特徵：大型燈罩

# 船舶探照燈
# 與
# 軍事測量腳架

Loft的重要元素之一是具有工業規格的老燈，尺寸當然不可太小，立燈或壁燈都必須能睥睨全場，鎮懾一室。其中，血統最鮮明的大型燈具就是探照燈（或投射燈）。

在客廳的角落樹立一盞巨大冷灰色的探照燈幾乎已成為Loft不可或缺的象徵場景。

法國因為電影工業發達，用來專業打光的投射燈便有著法國國產品牌Cremer。

工業古董店裡常見重新漆成亮黑或石墨黑的大顆燈具，薄鐵皮壓製構造簡單的巨大燈體，配上厚實的同心圓玻璃燈罩與木柄把手，確有迷人的工業風格。

投射燈需搭配大型三腳架，最好是軍事測量用的木製腳架用料才厚實穩重，有工業美學的耐操性格。

如此「大型投射燈＋大型三腳架」的夢幻組合我差點買下一組。可惜我人在巴黎，賣家卻遠在五百公里外的德法邊境，且不願寄送（實在也是無法寄送）。因為品相樣貌實在是罕見得好，原本已打算專程租車前往載回，最後仍被一個法國人捷足先登。

殘念……

幸好沒買得，否則又得開始煩惱怎麼將這個巨無霸扛回台灣。

後來偶然獲贈一支木製三腳架，雖沒有很氣派總算聊勝於無。難找的腳架有了，投射燈比較簡單可得，很快便有一盞，雖不是拍電影專用，卻是尺寸更巨大壯碩的船舶探照燈。

腳架原本並不是為了架設燈具而製，因此兩者間沒有能組裝接合的構件，連忙請鐵工焊接了螺絲與卡座，等了許久總算成功合體，氣勢果然驚人。這便是工業收藏的好處，適宜敲敲打打DIY成各種變體機械人。

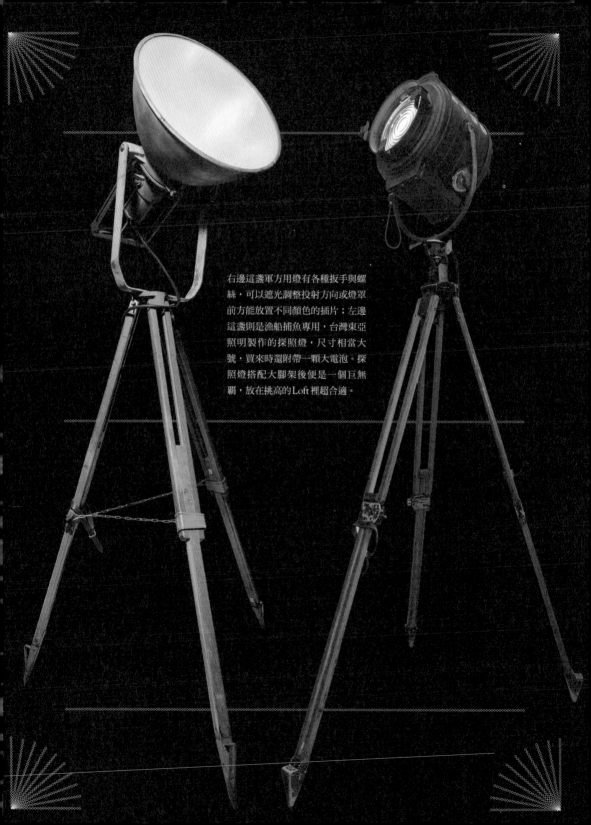

右邊這盞軍方用燈有各種扳手與螺絲，可以遮光調整投射方向或燈罩前方能放置不同顏色的插片；左邊這盞則是漁船捕魚專用，台灣東亞照明製作的探照燈，尺寸相當大號，買來時還附帶一顆大電泡。探照燈搭配大腳架後便是一個巨無霸，放在挑高的 Loft 裡超合適。

探照燈需搭配腳架可用，前者有漁船或軍艦退役的拆船舊貨可用，但是木頭腳架卻比探照燈難找得多。家裡的幾支腳架幾乎都來自法國。這種大型腳架原來亦是軍事用途，在山巔海角探勘測量，現在被工業收藏者蒐購則是為了安裝巨無霸探照燈。

以前到處尋覓老家具時常常得跑到木工家裡，因為老家具不免蟲蛀鼠咬，或者接榫年久鬆脫木料腐朽，只好自己載料載去給木工師傅救治。開始熱中工業收藏後，很少再有機會去找木工了，比較常光顧打擾的是鐵工。有時候還得去鐵工廠裁切厚鐵片來做老燈的底座，許多百年以上的鑄鐵老物往往需鐵工才能整治回春。

探照燈與腳架要合體便非鐵工幫忙不可，每次載去各式老燈總是讓見多識廣的師傅目瞪口呆。

有一顆老燈肚子上有 Multi Electric 名牌，來自一九一七年成立於美國芝加哥的工廠，專門承接美軍照明設備，所以應該是從美國海軍軍艦拆下的軍品。歷年維修時被塗上層層水藍油漆，漆色不僅醜且厚重無比。鎖上腳架後忍不住花了一下午磨去燈殼厚漆，露出老燈的金屬本色，自己因此全身痠疼躺了幾天。

另一顆燈在厚重的玻璃燈罩標有年代：DEC17 1969，這顆燈至少有五十年歷史。燈的構造其實很簡單，船燈的重點是防水且要高耐候性，承受海上日曬雨淋的嚴酷條件，因此燈殼都堅固無比。但除了防水鐵殼，內裡其實只是燈座電線，既無特殊開關，亦無電子零件，因此幾乎有百年不壞之身。丟在角落除了尺寸超大，像是巨人專用燈具，其實乍看之下就是不怎麼起眼的廢棄電料。

那麼，希望能夠再服役五十年。

應該沒問題！

燈上塗裝著「美國軍方裝甲運輸連」字樣，大概會立即成為軍事迷的最愛。大探照燈有巨大的燈罩，居高臨下很有蝙蝠俠電影裡高譚市探照燈來回掃射的味道。

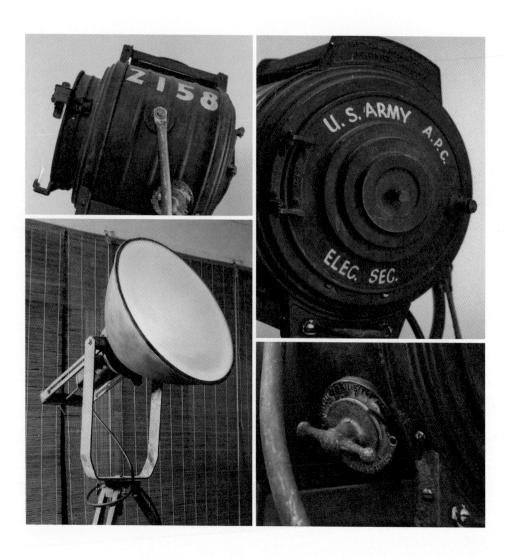

這些燈是一九三○年代的代表性辦公桌燈。弧形的黃銅細管鎖在一根支柱上，燈的主要造形來自手工吹製的厚實玻璃燈罩，燈罩的高低角度通常可調，比較講究的燈具甚至有特別的緩降設計方便調整方向。

拉長的手工玻璃燈罩飽含時代的優雅，像是一朵發光的漂亮鬱金香。

這樣的風格一般稱為裝飾藝術（art déco），金工與手吹玻璃的異質結合。這可以把裝飾藝術視為歐洲一九二○年代的懷舊線索，是「流線摩登」（streamline moderne）即將風起雲湧，各國天才（繪畫的、文學的、攝影的、舞蹈的、戲劇的、現代樂的……）群起湧入巴黎的美好前夕，各種裝飾藝術風格的建築、家具、珠寶、時裝與日常用品正鋪天蓋地襲捲而來，藝術史書上說「裝飾藝術代表了奢華、魅力、繁榮和對社會與技術進步的信心。」

其實是對於二十世紀初新藝術（art nouveau）之後龐雜風格之泛稱。總之，我們

這盞燈的玻璃燈罩採用十九世紀法國非常盛行的「白瓷玻璃」（opaline），台灣日治時代的牛奶燈似乎是這種玻璃工藝的模仿，雖不透明但有薄霧般的微微通透感。歷史可以上溯到十六世紀維也納盛行的乳白色「牛奶玻璃」（milk glass）。白瓷玻璃至今無法由機械生產，因此一律是人工吹製而成。這樣的玻璃製品與開模量產的現代產品有著質感上的顯著不同。重點是，正港的白瓷玻璃是法國傳統藝師的不傳之祕，即使到了今天，也只有義大利曾製出類似產品，但名聲顯然不如。

人工手製的古老靈光就是無可取代。

點亮這盞燈時，柔和的光在燈罩上舒緩暈開，有獨特的古典貴氣。燈如其名，這樣的燈似乎不是功能性的，開燈不太是為了閱讀，而是修飾與強化空間，是讓風

格獨具的光幽幽充盈在屋裡某一角落，為了屋子的情感。

另一盞紅色小燈尺寸極小卻有嚴謹的線條，雖不是手工玻璃，鐵製的燈罩保留著當年的大紅喜氣，放在桌緣一角，熒熒發散著溫暖的氣韻。

老燈有鮮明的分類，車間或工廠的工作燈必須鐵骨厚漆，既要方便四面八方轉動而且也要對環境有高度的耐候性，簡言之，就是得耐操好用且最好還具有工藝品的頂極設計。相反地，居家燈具則陰柔纖細，配以手工吹製脆弱無比的玻璃燈罩，鍍金或銀增添華美閃亮的色澤，甚至不環保地加上烏木象牙做為裝飾。

工業燈具與裝飾藝術燈具成為提供家中明暗光影的軟硬天師，呈顯著二十世紀上半葉對於照明的兩種極端想像，工廠或居家，工作或休閒，堅固或柔弱。如今同處一室一起點亮相映，興味十足。

在家中角落擱一盞上世紀初裝飾藝術小燈，擰亮這樣的光度，鎏金閃爍的矯飾燈座，天才即將出現的黎明，令人無限的感動。

玻璃燈罩有許多種類，手工吹製的白瓷玻璃光暈動人，散放不可取代的靈光。

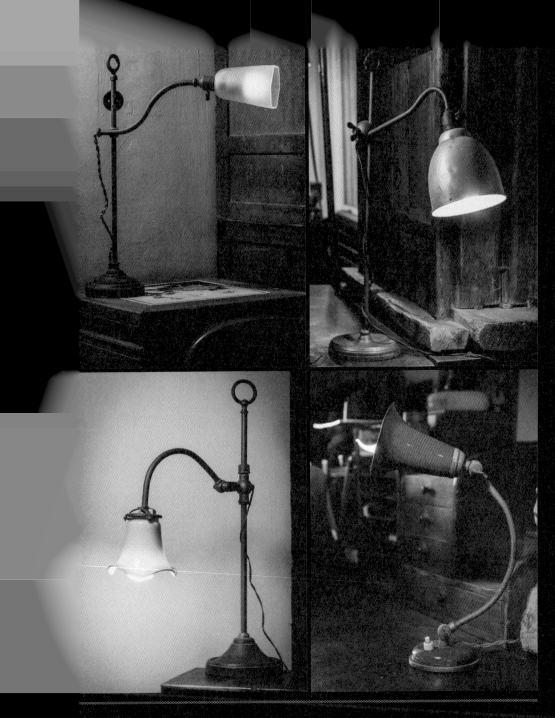

左上‧毛玻璃燈罩柔和了刺眼的光照，即使不開燈亦柔柔霧霧很好看。右上‧裝飾藝術風格的檯燈由支柱與燈罩構成，可以有多種材質的組合。下‧裝飾藝術風格的燈罩常呈纖全香花朵造形，玻璃或鐵製都有絕妙的曲線構成。

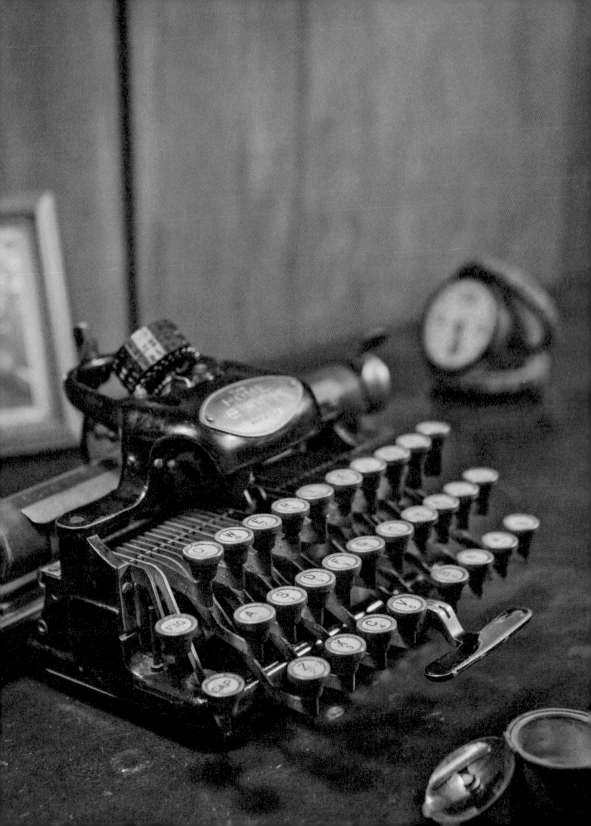

# 混搭民藝

幾年之間，收藏的關鍵詞彙：老家具、老燈、古著、鐵器、茶具……似乎都改變了定義。兩個同樣收藏「老家具」的人，心裡的想法可能南轅北轍毫無交集。

老家具不再單指台灣或中國的中式家具，因為對北歐家具感興趣的人愈來愈多，年輕人想買的是一張展現強烈現代感的「單椅」，每張單椅都有品牌歷史背書，由已被寫入當代設計史的大師簽名，價格動輒數萬元。太師椅、孔雀椅或長板凳漸漸乏人問津，成為極少數人內部流通的古董，純收藏，已不太能融入現代生活（室內裝潢不走中式懷舊風久矣）。

老燈也不再單指日治時期胖大乳白的牛奶燈，只能孤晃晃地高懸屋頂，而是歐美二十世紀上半葉的工業燈具，有著鋼管燈罩、充滿冷酷風格的Jielde、Gras或O.C. White，每一件的血統來源都著錄可考，內行藏家眾多且價格國際化，每一盞至少萬元起跳。

在全球化年代裡，老東西的收藏與流通已很難框限於某一地域、時代。除了北歐家具與歐美工業燈具，日本的茶具（老鐵壺、茶櫥、火缽、五德、火箸等）亦在中國與台灣被大量收購，成為這幾年跳蚤市場與古董店一景。

收藏雖涉及主觀喜好，但也不免有時尚與流行，當然，也就有退流行與無人聞問的時候。簽仔店風、普普風、紅黑礦物彩家具、客家朱漆龜印……都曾風光一時，但風潮退卻，就成為小眾收藏品，新的世代毫無所悉。

講求台灣血統的店家來愈小眾，幾乎已全面退場。或許時代已變，四處旅行的年輕人不再以「台」做為美感的唯一認同了。

以「台灣原味」造街或造鎮的時代結束了（代表性的彰化花壇「台灣民俗村」

已成廢墟），懷舊茶藝館的時代也結束了，許多原本經營中國古董的店家移居當地，反過來從台灣老客戶手裡買回當年低價賣出的中國古董。台灣民藝店改賣老茶、台灣小吃，或開始種水果，或由超大賣場輾轉搬到小店面，或拉下鐵門改成預約制，客人要看才跑來開門，平日大門深鎖。或乾脆改行，拉保險、直銷或房屋仲介。

時代更替了，看看臉書就知道。

翻開時尚雜誌，最「in」的店家（現在叫「選物店」）以少許台灣老家具搭配著美國老燈、法國鐵櫃、日本鐵壺、北歐餐桌或波蘭陶器，共構了老東西的理想國。

或許，在老物多元化的世界裡，應該放開心胸，接納各種跨國界老物的美好質地。

# 書籍裝幀壓床

一連買了好幾台這種鑄鐵老傢伙，但不知中文應該怎麼稱呼，這是十九世紀裝訂書籍的手工機器，暫且命名為拗口的「書籍裝幀壓床」。或乾脆叫「書籍機」。就像做豆漿的機器叫「豆漿機」，製麵包的叫「麵包機」一樣。

這黑嚕嚕的厚重鐵器像一台果汁榨汁機（我真有一台二十世紀初的鑄鐵老傢伙！），彷彿把寫滿字的原稿塞進機子裡最後就會榨出一本書，像生產一杯果汁一樣簡單。

鑄鐵製的裝幀壓床在歐洲蚤市偶爾可以得見，但千萬別高興得太早，必須考量的是重量與體積，最好大而且重才有分量，但又不能大到工廠使用的尺寸，因為恐怕搬不回遠在一萬公里外的家。在巴黎蚤市裡這種鑄鐵壓床和各種古鐵器、鉛字並陳，大概都是手工裝幀時代的老印刷廠遺跡。雖是昔時書籍裝訂所用，洋書的製作工法應該很不同於中式線裝古書。

這種機子必須能完整壓製一本書，因此尺寸不能太小，配上齒輪升降的壓板與拱橋造形，每一台都有著十九世紀末艾菲爾鐵塔的迷你鋼骨結構，充滿迷人的鑄鐵趣味。每次見了便想買下，只是真的衝動買了不免後悔，因為每台重逾十公斤，寄回台灣運費驚人，而且跟它同捆寄送的其他物件在漫漫長路中必定遭殃害。

即使如此，最後仍然忍不住買了幾台，造形各不同，饒有興致。

壓床是需要重量的手工機械。零件不多，構造也很簡單，除了不同的設計款式外，講究的便是每台機子的鑄鐵浮雕與皮殼。

其中一台，操作時須以中間輪盤微調壓板高度，然後再用力以槓桿壓實，如此便能緊密貼合紙頁，靜待黏膠凝固。

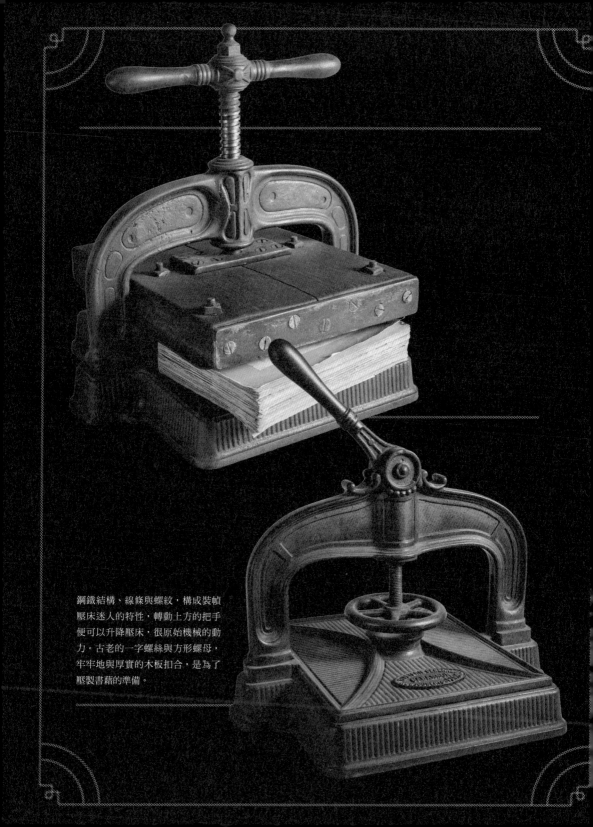

鋼鐵結構、線條與螺紋，構成裝幀壓床迷人的特性，轉動上方的把手便可以升降壓床，很原始機械的動力。古老的一字螺絲與方形螺母，牢牢地與厚實的木板扣合，是為了壓製書籍的準備。

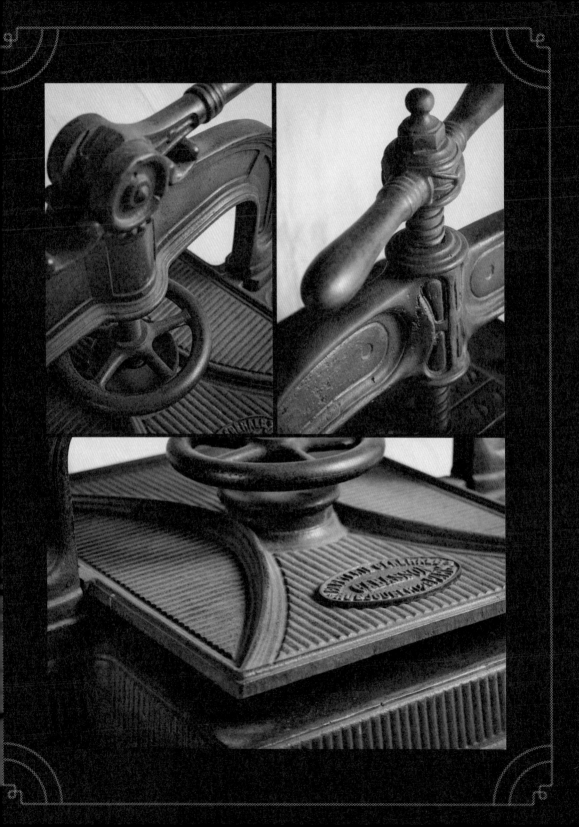

即使是印刷廠裡的粗重製書工具，每一細節都仍然充滿設計的美感。
裝幀壓床除了上方的壓桿，還能透過中間的小圓輪微調壓製的力道，
純鋼鐵的構造融入工業生產的力學，線條浮凸有致，毫不隨便。

另一台壓床配備了罕見的實木壓板，木板兩側以鑄鐵螺絲鎖著厚鋼板，完全是工業機械應有的風格。看了一眼便割捨不下，只是付完錢後便發現自己又幹蠢事了：我得徒手將這個笨大鐵塊從法國迢迢搬回台灣！壓床重達十幾公斤，占我寄艙行李二十公斤的三分之二，激情過後想後悔退貨已來不及了。

幸虧家裡的鑄鐵壓床來自不同時期間逛蚤市的激情，否則一起裝入行李的重量應該瞬間爆表！這件行李通關時，機場地勤人員在X光機前的表情真是複雜。

家裡偶有愛書遭逢水難，整本書頁蜷縮歪扭不成樣子，這時便是這件鑄鐵壓床派上用場的時刻了。連忙把書塞入壓床的鐵板下，像是施以古代酷刑，轉動扳手一點一滴地將濕氣搾出來。然後靜靜等候數日，讓書在壓床裡拉皮整形，再取出來時真的復原整平，簡直像是以熨斗整燙過的襯衫一樣筆挺。

對了，請注意這台鋼鐵機器使用了古早的四角螺絲，粗厚的正方形螺帽，屬於六角螺帽還沒發明的古早時代。

# Blickensderfer Home
## 打字機

老打字機有一種機械美感，大力敲下金屬按鍵後力量會曲折地傳送到某支細廋鐵桿的末端，鐵桿甦醒般精巧地彈出，在白色紙張上用力壓出一個墨黑的古樸英文字母。

由指腹到按鍵再到紙上凹痕歷歷的字，能量不滅。

打字機是工業收藏與文青必備的老道具，台灣常見的老打字機是造形誇張討喜的 Oliver，機身有兩組高聳的簧片，像是鋼鐵蝶翼，很吸睛，是蒸氣龐克的好搭檔。

某年到南京時，在老蔣曾待過十多年的總統府裡看到一台 Oliver 5，老蔣不識洋文，但曾留學美國的蔣宋美齡或許曾敲過這台 Oliver 5。

我想買卻始終沒買成 Oliver，家裡保存著一九六〇年代親戚赴美求學留下的打字機，很普通的兄弟牌（Brother）經典款式，許多按鍵已經壞損，按壓下去只會發出喀喀的空洞聲響。後來輾轉得到一台 Blickensderfer，機體像是被剝皮的古生物，比 Oliver 輕巧機靈許多，造形典雅，放在桌上像一隻古典的鋼鐵小獸。

Oliver 發明了後來打字機的標準機械構造，以按鍵傳動不同的打印鐵桿，按什麼鍵就牽動什麼鐵桿。Blickensderfer 則發展了完全不同的機械結構，將打印的字模全刻在一個圓形滾輪上，按下字母鍵時滾輪便快速旋轉到正確的字母位置，沾墨並壓印在紙上。

Blickensderfer 是歷史上第一款手提式打字機（發明者 George C. Blickensderfer），曾是市場上最頂尖的產品，現在我們習已為常的字距調整、行末自動換行、Tab 鍵等等，在一八九三年芝加哥世界博覽會上初登場的第一代 Blickensderfer 就已經具備，而且這樣的設計主宰了接下來三十年的打字機市場。

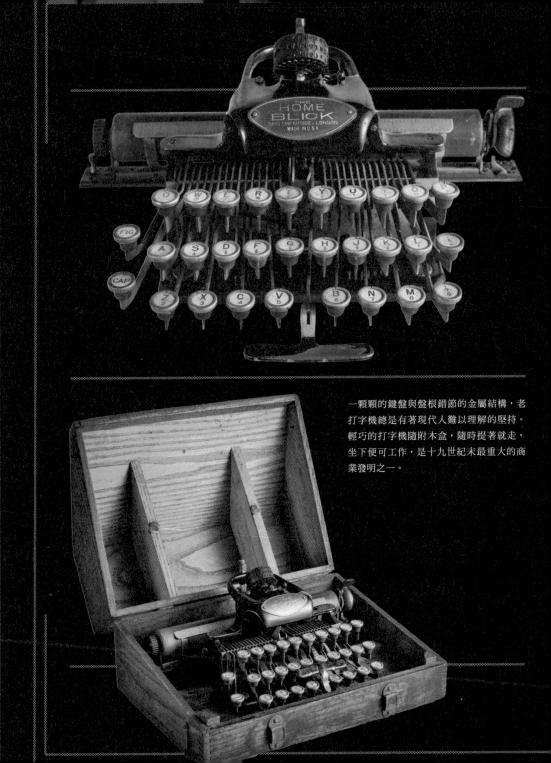

一顆顆的鍵盤與盤根錯節的金屬結構，老打字機總是有著現代人難以理解的堅持。輕巧的打字機隨附木盒，隨時提著就走，坐下便可工作，是十九世紀末最重大的商業發明之一。

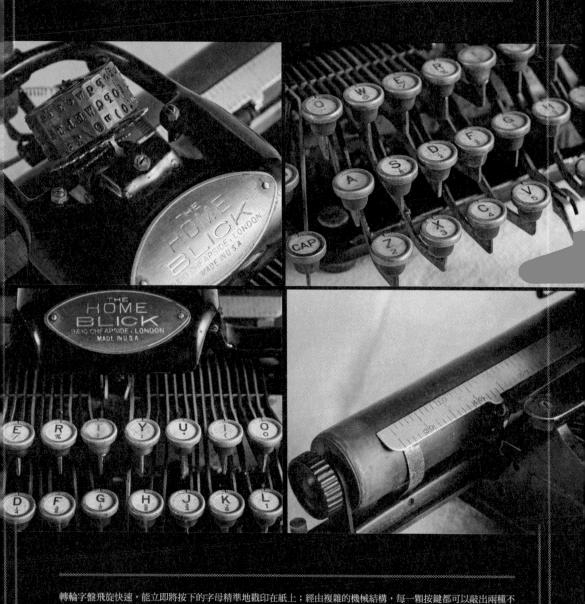

轉輪字盤飛旋快速，能立即將按下的字母精準地戳印在紙上；經由複雜的機械結構，每一顆按鍵都可以敲出兩種不同符號，力量的傳遞不允許絲毫錯誤。進紙輪和壓紙尺將紙張完全固定，等待不遠處逐字敲下的按鍵。

真正量產的是Blickensderfer No.5，在一八九五到一九〇〇年間共生產了七萬四千台，是當時全世界最暢銷機種。Blickensderfer Home則是No.5的家用精簡版（暱稱為The Home Blick）主要在英國發售。Blickensderfer No.5因為熱賣，有不少變體版本，數量最少的，是後來為了減輕重量採用的鋁殼版，生產年代是一九〇一年。

根據後來的歷史發展，Blickensderfer這一系被Oliver這一系滅了，雖然Blickensderfer實際上精細許多，而且更適合攜帶，但一支支的打印桿取代了靈巧的滾輪，技術物件的進展還真是難以逆料。

Blickensderfer不像Oliver那麼粗勇厚重，整台機子很輕，附一個攜帶木盒，有的盒子裡還配備不同語系的字母滾輪可以替換。

Blickensderfer是十九世紀的打字機，雖然它獨創的滾輪設計後來被我們熟悉的鐵桿式打印所取代，但是在電腦風行前的電動打字機卻又重新採用了Blickensderfer的滾輪設計。

商用打字機於一八六七年誕生，二〇〇二年世界上最後一家打字機工廠（Godrej and Boyce）關門，電腦列印全面取代手工敲擊，機械技術的演變真是既快速又曲折哪！

# 三人座戲院椅

桌椅是家居生活的基本元素，飯廳、書房、客廳、廚房、臥室都需要功能不同的桌椅，這些空間其實就是由擺設其中的不同桌椅來定義。

飯廳的桌子最好大而穩固，不需抽屜，至少能坐上六人同食，因此又得準備六把餐椅，或者更「台」一點，搭配四張長板凳；書房需要一張多抽屜的桌子，方便收納整理各種文書檔案，如果能再有一張籐編椅面的檜木醫生椅就是絕配了；臥房的桌子很可能是梳妝桌，抽屜要小但數量要多，甚至在桌面上立起如多重樓閣的「太子樓」，以便錯落有致地羅列各種腮紅、眼影、口紅、乳液、粉餅、保養品⋯⋯坐於桌前琳瑯滿目如入寶山；廚房最好擺一張寬大厚實的實木桌，選擇整塊木料製成的桌面免得菜屑肉渣掉入縫中清理不易，因此理想的廚房用桌是可以切菜揉麵亦不動如山的粗壯傢伙。至於客廳則最好有一套普普風沙發（想以硬梆梆的太師椅整桌椅與台灣古早時代的桌椅畢竟不同，老椅子對於現代人來說實在太硬了，不耐久坐。此外，老家具亦不易覓得大書桌，得在西式的老醫生館裡才找得到。

然而，各種台灣老椅子似乎也有局限，方凳、大板椅、太師椅、媳婦椅、孔雀椅、灶椅、醫生椅、候車椅、普普風沙發⋯⋯總讓人意猶未盡。現代生活中的西式元素的椅子必然屬於西方風格，放在家裡不再代表老台灣，而是東西混搭（fusion）。

尋覓許久，幸運地找到了一張三人座戲院椅，完美符合我的想像。

戲院椅或劇院椅的主要特徵在於連成一排的個人式座椅，這種源自個人主義卻又集體入座的設計與台灣民藝的候車椅有很大不同。候車椅可供人橫躺小憩，現在

客人嗎？）如果沒有看上眼的北歐尖腳茶几，以厚重的小錢櫃或樟木箱代之極佳。

因為很想在傳統的木料之外增添一點其他材質的家具，於是動念找幾張有鑄鐵元素的椅子。當然，這樣的椅子必然屬於西方風格，放在家裡不再代表老台灣，而是東西混搭（fusion）。

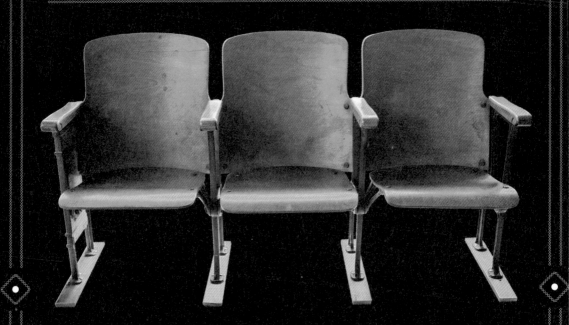

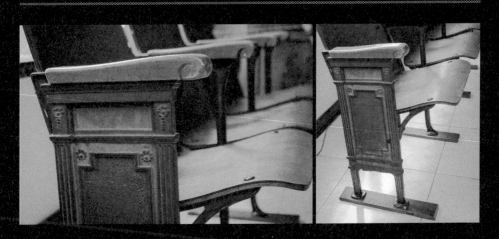

　　戲院椅迷人之處在於鑄鐵結構，常有鐫刻的古典線條與花草，單是鑄鐵部分就自成美妙風景。
木與鐵的結合，使戲院椅擁有獨特的個性，木料充滿圓弧，鐵件以線條成規矩，讓人目不暇給。

鄉間午後仍可見到在候車椅上舒服酣睡的老人。但戲院椅一位一格，坐下後身體就被框在座位上，不允許歪斜亂躺。

昔時台灣戲院裡的椅子亦是一位一格的，這種老派的大廳戲院在一九七〇年代仍很常見（全台灣密布了八百多家戲院，幾乎各鄉鎮都有一間）。改為現代的多廳戲院後這些椅子的命運可想而知，鑄鐵部分被拆下來當廢鐵五金回收，早期木料部分應是檜木，後來則是夾板，應該都已屍骨無存了。現在網路上仍可看到老戲院被遺忘後讓人心痛的殘破照片，最讓古物迷心碎的，是滿滿一廳的成排木椅任憑雨水、沙塵與烈日壞毀的場景。幸好，還是有幾間戲院很完美漂亮地留存下來，比如花蓮富里的瑞舞丹大戲院，單是瞧見挑高放映廳裡龐大的木椅陣容就讓人感動不已。

戲院椅不是厚重古樸的太師椅，早期的民藝販仔是不會感興趣的，老戲院又拆建得早，椅子早已換成豬肝腥紅的膨椅，我因此不曾看過民藝店裡有本土的戲院椅，實在讓人扼腕。

這組戲院椅由三張單椅接龍般以螺絲串接起來，搬動時像是雷龍的脊椎骨般曲曲折折，需同時抬起中間椅子的扶手才能將整組長椅順利移動。

應該可以串連更多張單椅，但當初進口椅子的賣家似乎以三人座與兩人座的組合出售，還好買到三人座組合，很有在戲院排排坐的感覺。

戲院椅的考究在於它的生鐵構件，有的上面蔓生新藝術風格的蟲魚花草，或有的是艾菲爾鐵塔般冷硬簡潔的鋼骨構成，皆讓人痴迷。椅面最好是活動式的，沒人入座時可以翻起豎直，方便觀眾進出找位。找了好久，總算找到這三人組，真是有緣。

# Chaises Nicolle
## 鯨魚尾工作椅

臨回國前,在法國看上了一把尼構椅(Chaises Nicolle),原主人重新上了一層黝黑的厚漆,像是復刻新品(或仿品),我有點遲疑,老闆秀出粉刷前鏽跡斑斑的照片,一看立即愛上。唉,你幹嘛多事弄掉時光的印記!我心裡哀嚎抱怨。但是可愛的鯨魚尾看愈看愈對眼,在古董店裡撥著魚尾轉圈圈,相看兩不厭,好萌的尾巴愈看愈愛,最後忍不住掏錢買下來了。

「本店不二價喲!」想殺價時老闆說道,像是完全看透了我心裡的想法。

尼構椅因為靠背是一小片可愛的「鯨魚尾」而成為設計史傳奇。一九一三年在巴黎近郊,鐵工廠老闆 Paul-Henry Nicolle 為了作業方便,替自己設計了一張三腳靠背圓凳。當然,使用了自家工廠的材料工法,全鐵製、符合人體工學、有鯨魚尾靠背的尼構椅誕生!但一直等到二十年後,Nicolle 才決定成立公司開始商業量產。

這家強調工匠技藝的鐵製椅子工廠,一九九九年在眾人的惋惜聲中歇業停產。幾年後,有人發現尼構椅珍貴的手工打造模具竟被棄置不顧,任憑壞毀。又過了幾年,在許多人奔走之下,工廠終於重新開工,生產復刻的經典吧椅,但一九四六年開發的可旋轉調整高度版本已不再生產(掰掰魚尾轉圈圈),新製品都是四腳的尼構椅,有各種高矮尺寸,也可選擇原木椅面。如果現在買到旋轉版本的尼構椅,乍看造形一模一樣,比例還是不同,尾巴的線條可愛度就是有差。

尼構椅是為了二十世紀初愈多人投入的工廠環境而生,安全、舒適與符合人體工學使得尼構椅一戰成名,受到機械、化學與布料工廠員工的熱烈歡迎。而鐵前的老物,但廈門亦有家具工廠生產價格超便宜的山寨旋轉椅,乍看造形一模一

椅的好處是戶外或室內皆宜,放在公園裡風吹日曬,漆面剝落鏽蝕的古舊感讓鐵椅

更加誘人。巴黎市中心的盧森堡公園裡遊人如織，但最讓人懷念的，正是任人拖拉搬動，不管刮風下雨都露天擺著的一張綠色鐵椅。

尼構椅是全鐵件手工打造，每個構件的連結都保留著法國匠師的完美焊接工藝。椅子的最大驚喜是造形優雅的靠背，美如天鵝頸部曲線的支柱連結著一小片鯨魚尾鰭，就算你從來沒看過《國家地理雜誌》中鯨魚在海面翻起巨大尾鰭的經典照片，也保證一見鍾情。

旋轉版的尼構椅藉由轉動調整椅面高低，亦可拆成上下兩部分。裝箱後體積不大，重量亦輕，輕鬆可跨洋帶回。

坐起來滋味如何？果然名不虛傳，鯨魚尾完美地貼緊背脊，像是融為身體的一部分，變成一尾鯨魚，真是舒服。

鯨魚尾靠背的誘惑讓人難以抵抗。純鐵件手工打造的工作椅，椅面可以旋轉升降，雖是鐵椅，焊接牢固的鐵片卻能Q彈地傳遞身體的重量，久坐卻絲毫不感疲累。

# 牙科椅

多年前在友人家裡看到他書桌前擺一張生鐵烤漆的老牙科椅，有一種老式工業產品的優雅與穩重，不禁心旌搖惑，也很想找一張來營造工業車間的氣氛。

老牙科椅是友人寶貝，在跳蚤市場買到後有人立馬加價萬元亦捨不得割愛，搬回家裡果然有王者之氣。

牙科椅之外，這種生鐵鑄造可以升降調節的專業椅子還有理髮椅，現在成了造形設計師在工作室最愛的擺飾，「刺青店也很愛放一張這種椅子當招牌」，朋友補充。

但實在很少很少見。

我突然想起老販仔H家裡有一張，椅背、頭枕、扶手與坐墊都有獨立的齒輪與關節可以調整角度及高低，每次到他家裡，他都愛不釋手地逐一展示椅子的機關強迫我再欣賞一遍。但我已經好幾年沒去過H家了，而且如果我沒記錯的話，那張牙科椅的價格超貴的。

我忍不住還是撥電話給H。是他太太接的，H已中風兩年了，整屋的民藝老物幾乎被賣個精光，「但還剩三張你說的那種椅子」太太說。

「每天都有很多人來看，今天來看的人還沒來哩！」太太又說。

遇到高手了，H很不易講價，他太太恐怕更是箇中高手，能把幾張鐵椅的家裡說得門庭若市。三張椅子沒賣出去的理由其實很簡單，價格不斐而已。

我立刻上車，在暴雨中硬著頭皮開了兩個小時的車到達H家。H的透天厝外垂掛著大大的「售」，屋裡空盪盪的，以前滿屋的民藝家具像是一場夢，我感到心驚。

椅子確實還有三張，但只有一張是牙科椅，另兩張是構造簡單的理髮椅，扶手旁配備一個大鐵輪可以轉動調整椅面高低，但周身

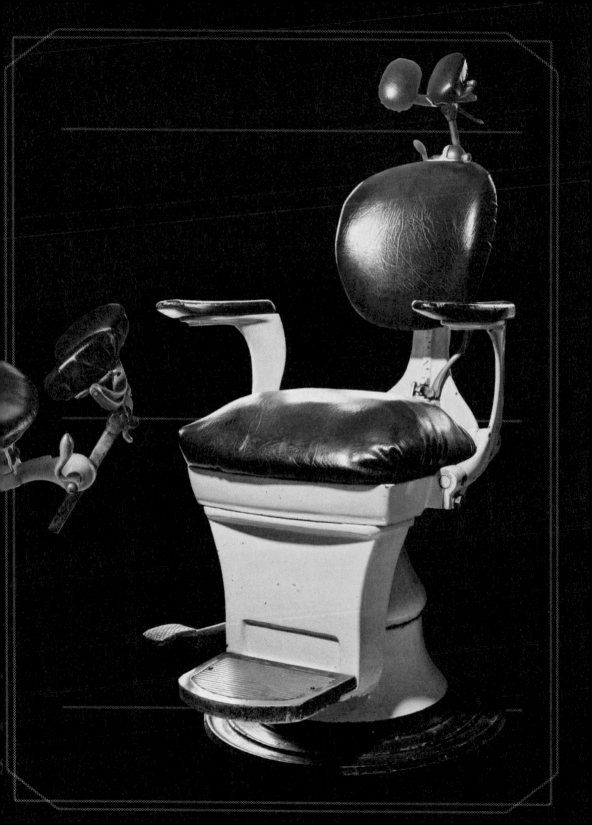

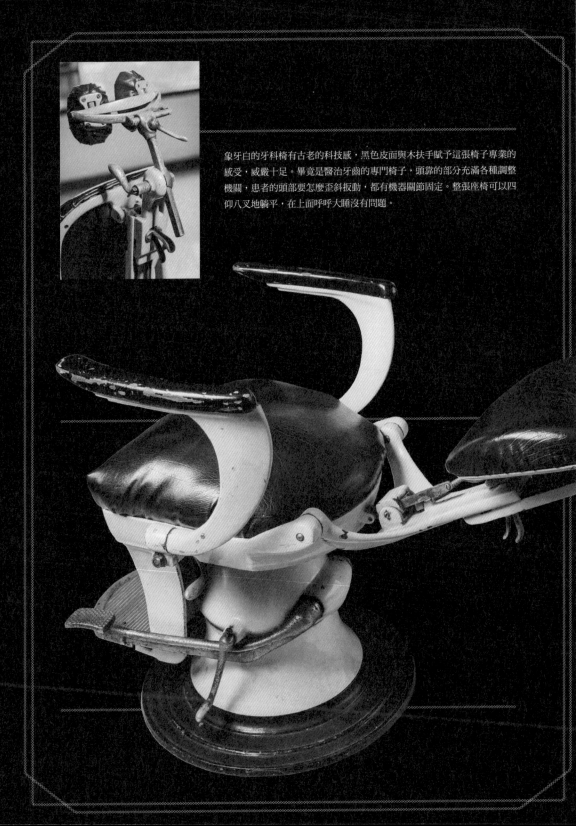

象牙白的牙科椅有古老的科技感，黑色皮面與木扶手賦予這張椅子專業的感受，威嚴十足。畢竟是醫治牙齒的專門椅子，頭靠的部分充滿各種調整機關，患者的頭部要怎麼歪斜扳動，都有機器關節固定。整張座椅可以四仰八叉地躺平，在上面呼呼大睡沒有問題。

塗著厚重俗豔老油漆實在不像話。

H太太一看便知道很幹練，怎麼我以前都沒注意到有這個歐巴桑？我專心地檢查牙科椅的所有機關，椅後突然傳來H沙啞的聲音，「很美啦！」原來他在屏風後面躺著，嚇我一跳。

H中風在床仍然開出高價，而且頻頻抱怨已賠本一半囉。他是病人，但價格實在不低，我感到很為難。歐巴桑把我叫到隔壁房間裡降價五千元，並且跑回廚房拿來五張千元大鈔塞到我手裡叫我添上我的錢後拿去給H看，因為她看我這個人老實很想賣我，但H一定得那個價才肯賣，「否則人家早就買去啦！」歐巴桑說。

哇，高手，我心裡暗暗咋舌。

歐巴桑看我遲疑，斜眼瞄了一下房間四處，「不然，這個送你，這個也送你，還有這個。」是屋裡僅剩的幾件民藝老物。

唉，好吧，成交。

那張牙科椅的重量超過一百公斤，我們兩人把椅子左推右拉地移到門口便再也動不了。歐巴桑望著空曠的馬路說要看看有沒有人來幫忙搬。我心裡暗自好笑，誰會這麼閒！想不到她撥了一通電話後，立刻有一個中年人騎摩托車過來，然後又有另一個年輕人走來，加上兩個在旁邊看熱鬧聊天的和尚。一分鐘不到，我們已經組成六人工作小組。

鄉下人還真有人情味。

三個大男人仍然搬不太動那張牙科椅，簡直像是生了根不想離開H的家。最後大家把椅子放倒，幾近脫力地把它像一頭大象般塞進車子後座。

頭靠、椅背、椅面、扶手、腳踏、方位……共有十一處機關可調整。
底座的油壓升降踏板是這張椅子最受大人小孩歡迎的機關，總是玩得捨不得離開。

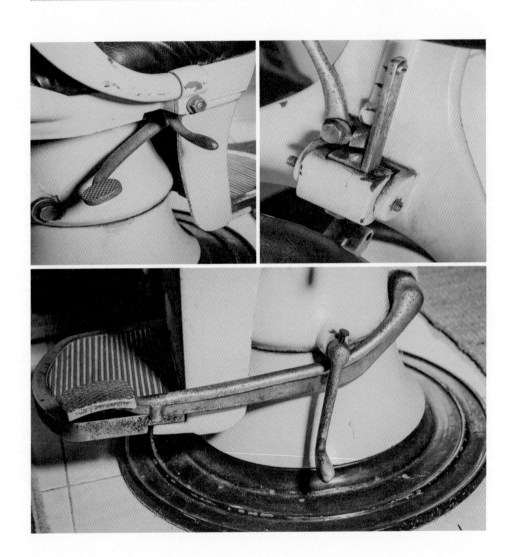

「椅子在漏油」，有人喊。我低頭一看，椅子油壓底座的接環處正像湧泉般汩汩流出如墨汁般的機油。因為椅子實在重得無法再移動，大家面面相覷，眼睜睜地看著黑油像打開的自來水般咕嘟咕嘟地全流到我的車上。

回家路上仍然暴雨傾洩，又經歷另一番折騰總算將椅子定位。但因為在車子裡已漏光了椅子裡的油，油壓升降的座位升不上來，專程拜託一位師傅來加油壓油。椅子再度被翻倒，在公寓地板上四處流洩著黃褐黏稠的機油，濃濃的油味終日縈繞不去，這下可好了，家裡如願變成事故後的工廠車間了。

現在一切完美，椅子各處的機關都可運作，我簡直也要像H那樣為這獨特的椅子驕傲不已，像當年他每次強迫我一樣，強迫來我家的客人也讓我像貪玩的小孩般逐一秀出玩具的各種機巧。

臨離開H家前，他拄著拐杖走到我的車旁看著終於被抬上車的椅子沉默不語。這張椅子跟著年邁的H已經十年了，我很理解這個老民藝人的心情。我珍重地與他道別，請保重身體，接下來我也會好好疼惜這張椅子的。

「另外兩張椅子還需要的話，價格好談。」關車門前歐巴桑靠過來眨眨眼很小聲地說。

後記：仔細檢查這張椅子後，發現共有十一處齒輪機關可以調整高低、前後、角度與決定轉動或鎖定，椅子主體由油壓裝置升降，只要輕踩踏板便呼呼地往上頂高，簡直是一張科學怪椅。

# 瑪德蓮蛋糕模

自從讀了法國小說家普魯斯特的《追憶似水年華》後，對於這種有著扇貝褶裙的小糕點便非常著迷。

先是在法國南部某一小城的服飾店向老闆凹來兩個漂亮的老錫模，但還是覺得不過癮，後來終於買下一片14×6的大鐵模，一口氣大滿足烤八十四個，總算是了結了心願。

瑪德蓮蛋糕算是法國麵包店的基本款，模子並不少見，有點類似台灣的龜印（糕餅模），只是都是金屬材質，因為得放入烤箱烘烤，木製品不合用。

這片鐵模是糕餅鋪裡收來的，家庭烘焙的數量不需這麼驚人。年代應該不怎麼久遠，但鐵板上一個個嚴謹漂亮的小凹槽，隨時準備翻模倒出熱氣騰騰的亮黃色小蛋糕。喜氣不亞於刻上囍字的台式糕餅模！

在《追憶似水年華》中，普魯斯特這麼形容這款蛋糕：

母親請人拿來一塊點心，是那種又矮又胖名叫「小瑪德蓮」的蛋糕，看來像是用扇貝那樣的點心模子做的。那天天色陰沉，而且第二天不見得會晴朗，我的心情很壓抑，無意中舀了一勺浸泡了小瑪德蓮的茶送到嘴邊。帶著蛋糕渣的那一勺茶碰到我的上顎，頓時使我渾身一震，我注意到我身上發生了非同小可的變化。

除了麵包店，在法國的超市裡也可以輕易買得工廠大量製作的瑪德蓮，一包裡裝數十個，保存期限超長。其實是很平常的甜點，大概像是台灣的雞蛋糕，大小也

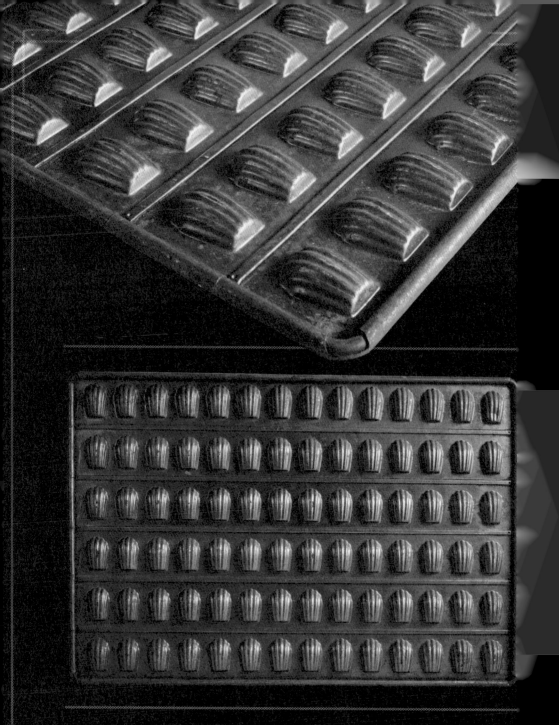

扇貝造形是瑪德蓮的特徵，數量一多，線條便相當繁複有趣。
專業蛋糕模可一次烘烤八十四顆瑪德蓮，大量生產必備。

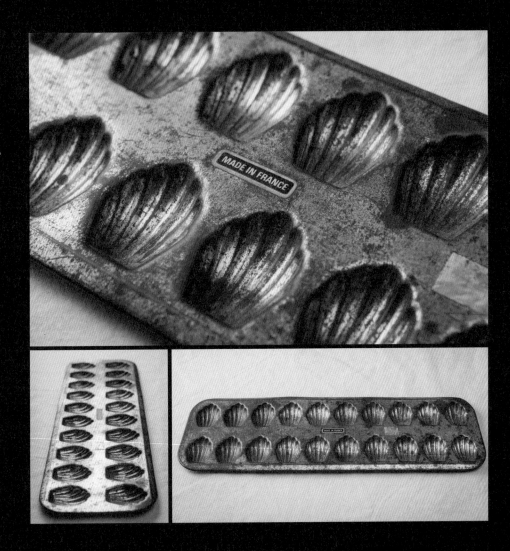

瑪德蓮尺寸迷你，因此常多顆組成一片模子，這片一次可做二十顆。
因為需進烤箱烘焙，瑪德蓮蛋糕模都是錫、紅銅或鐵等金屬製品。

差不多，至於味道呢？當然毫不相同。

因為普魯斯特的原因，瑪德蓮已成為文學史上最著名的甜點，有著滿滿的文青氣息。當年我捧讀著《追憶似水年華》時沒吃過瑪德蓮，台灣也還沒有店家出售，根本無從想像那是什麼高妙的滋味，竟能喚醒主角沉睡多年的記憶，童年時溫暖與熱鬧非凡的親友聚會神靈活現地在書頁裡重新舒展開來。

現在許多麵包店可買到瑪德蓮，因為材料簡單，屬於蛋糕烘焙基本款，也常常能吃到朋友手做的瑪德蓮。吃進嘴裡的口感像是很扎實的蛋糕，散發著濃濃奶油香氣。考驗瑪德蓮成功與否的標準，不在於普魯斯特描述的扇貝形狀，因為這正是模子的造形，困難處在於每顆瑪德蓮都鼓起一小坨圓凸的「肚子」，必須精準調控烤箱的溫度，入爐後先高溫然後降溫，麵團才會在瑪德蓮的中心點撐出一丸肥胖可愛的肚腩。這個培養不易的小小凸起，正是瑪德蓮無比討喜的造形之一，業餘烘培者的苦手。

希望大陣仗的「瑪德蓮蛋糕群組」不會引發您的密集恐懼症。

短小矮胖的扇貝形狀很討喜。

# 剉冰機

在分類學上，剉冰機屬於童玩，馬達嘩啦啦地轉便堆起尖尖一盤誘人的雪白冰晶，很能勾起童年的美好回憶。因此成為各式懷舊餐廳、籤仔店展覽的必備道具。

剉冰機的生冷鋼骨實在稱不上美，且多有生鏽落漆，體積不小又烏不溜秋，除了童玩收藏迷實在難有好感。

當年老童玩收藏熱鬧滾滾時，大家搶著要企業寶寶、鐵牌、玻璃糖果罐，還聽說有人為了爭搶一台剉冰機反目成仇。

唉，痴人之爭，外人殊難理解。

我不迷童玩，自然也不懂剉冰機有啥看頭。一台生鐵銹蝕的剉冰機擺在滿山滿谷的塑膠企業寶寶裡實在也不倫不類，讓人更疑心剉冰機的價值。

童玩熱退潮後，剉冰機被打入冷宮，不僅少見，還乏人問津。

這一兩年開始注意工業收藏，視野裡盡是鋼骨與齒輪螺絲，彷彿每一台老機器都能自己翻疊旋轉出活蹦亂跳的變形金剛。某日瞥見一台瘦骨嶙峋的台製老剉冰機心裡一驚，這不就有工業老物的獨特DNA嗎？齒牙交錯相嵌的粗大齒輪，生鐵鑄造的流線骨架，不插電但卻有傳遞力量的簡單機械構成。這麼一比對，心裡便突突地跳起來，得努力找一台擱在家裡看看。

於是剉冰機的分類學改變了，由童玩變成工業收藏。

幸虧熱潮已退，沒什麼人留意剉冰機，不需狼狽地跟大家搶來搶去。先後看了幾台皆不甚上相，形制粗糙且毫無美感，許多年代不很久遠的機種為了省力加裝了馬達，包覆著醜不啦嘰的白鐵皮，簡直是視覺謀殺。後來在收藏人家裡同時看到兩台，其中一台模樣花俏，飾以二戰時代的戰鬥機且花團錦簇，另一台年代較早，鋼

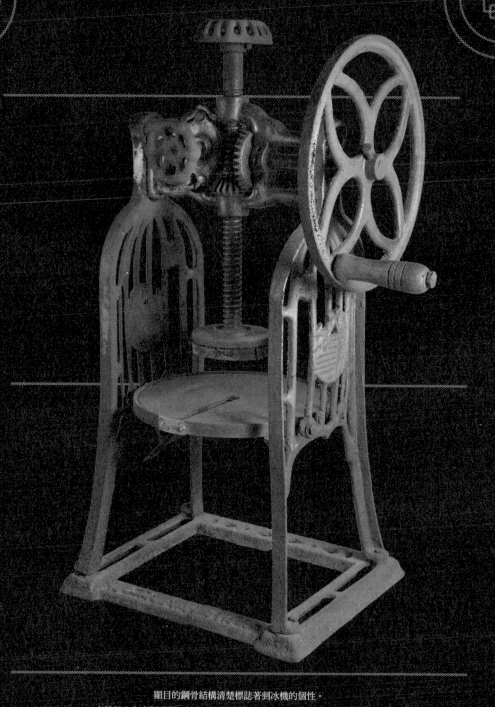

顯目的鋼骨結構清楚標誌著剉冰機的個性。
大輪盤上有木製手柄，轉動手柄便能呼呼呼地刨出讓人歡呼的雪白冰屑。

緊密咬合的齒輪能將人力傳遞並轉化
為刨削冰塊的動力。鋼骨上有製造廠
的商標，成為機械構成的一部分。

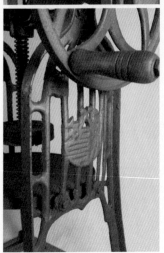

骨清冷俐落，厚重的齒輪有幾何線條之美。收藏童玩者必選前者，取其飽富孩童賞
玩之趣，只是就美學而言不免媚俗，「台味」甚重。我是因工業收藏才看上剉冰機，
於是毫不猶豫地選了第二台。

剉冰機的鑄鐵底座浮凸著「永裕昌機器工廠」，這是台南在地老廠。不曾加裝
電力馬達，每當有人走進冰店叫一碗冰吃，老闆便得用手勁簌簌地刨削著晶瑩的大
冰塊，他應該會有著特別粗壯有力的右手。古早時代出門吃冰，都可以是夢工廠的
極簡版本，變形金鋼的不插電演出。

在夏季午後吃一碗徹入骨的剉冰是我童年好快樂的事，那時還不時興自助餐
式的多種配料任選，往往只能乖乖地來一盤八寶冰或四果冰，或如果沒錢卻嘴饞得
緊，那麼就叫碗清冰，刨冰淋糖水也能吃得不亦樂乎。

在家裡擺一台剉冰機其實不太是為了童年回憶，只是小時候為了吃冰，隱約間
也連結上「蒸汽龐客」之味哩。

# 黃銅冰杓與吧噗

昔時歲月裡生活簡約樸實，生活裡除了人聲、收音機廣播聲和偶爾駛過的汽機車聲，無有太多聲音。因此當小販遠遠地傳出吧噗這種尖銳喇叭聲時，一整條街的小孩都豎起耳朵，兩顆黑亮的小眼睛裡「啪地」燃起火苗。

賣冰的來了。

真讓人無限懷念的聲音，現在再沒有任何聲音有著如此魔力。

吧噗的聲音永遠地與賣冰的小推車連結一起，駐留在童年單純沒有太多線條雜音的時空裡。

只是小時候大人不准亂買亂吃，偶而經過芋冰小販的推車（是的，不是冰淇淋也不是霜淇淋，是芋冰），總是好奇地看著那些圍著車子買冰的小孩，他們熟練無比地大聲說出自己想吃的冰（像現在對麥當勞瞭若指掌的小孩），豪氣萬千地和小販在彈珠檯上�呵喝對賭。這是何等快意的人生呀！

但我最羨慕的其實不是吃冰，也不是賭彈珠的手技（對賭時，小販總是連身子也懶得移動，在彈子檯對側百無聊賴地咻咻彈完他的珠子，小鬼們則眉眉角角地瞄角度調手勁，彈出珠子時還大喝一聲助陣，像是恫嚇珠子要乖乖跌入該跌入的洞裡）。我羨慕的是能握著黃銅冰杓的小販。冰杓手把總是摩挲得鋥亮，在炎炎夏日裡噴放寒氣，圓杓用力刮過堅硬的芋冰時發出嗤嗤如削鐵的悶響，然後在冰桶邊緣順手抹平多出的芋冰，手指一捏芋冰球便喀嚓落在蛋卷甜筒上。

冰杓的機械構造對小孩有奇怪的誘惑，是對於「科學怪人」或「蒸汽男孩」式的原始愛好，對於機械、齒輪、連動裝置……的高度興趣。

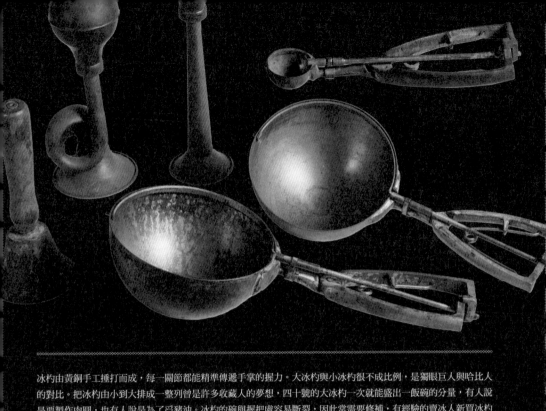

冰杓由黃銅手工捶打而成，每一關節都能精準傳遞手掌的握力。大冰杓與小冰杓很不成比例，是獨眼巨人與哈比人的對比。把冰杓由小到大排成一整列曾是許多收藏人的夢想。四十號的大冰杓一次就能盛出一飯碗的分量，有人說是要製作肉圓，也有人說是為了舀豬油。冰杓的碗與握把處容易斷裂，因此常需要修補，有經驗的賣冰人新買冰杓時會要求製造匠師加厚強化這個焊接點。

我一直想要有一支機械冰杓。但實在不知買來幹嘛，拿在手裡咯嚓咯嚓地響，訓練握力？立志改行成為賣冰的人？

開始對民藝有興趣後，看到有人由小至大將整套冰杓羅列釘在牆上，心裡會意地笑了。每支冰杓依尺寸大小有不同編號，我看過最小的七號，圓杓縮小成彈珠大小，聽說可以用來舀湯圓的內餡，常見的是十二號，最大五十號我沒看過，一說是用來舀凝固的豬油，或說為了賭中「千霸王」大獎專用，那可是小孩的樂透彩了。但專為這個獎製作一支大冰杓好像不太合理，除非真為了成就一則快樂的童話。

許久之後我終於也有了幾支冰杓，我沒能買到傳說中五十號的神器，只有三十八與四十號，但端著也能當飯碗吃飯了。小時候總是夢想能吃冰如呷飯，只是如果真讓我賭彈子賭中這麼一杓，我可發愁了。長大後買的不再是兒時的芋冰而是冰杓，無聊時握在手裡讓杓中的撥片咯咯地來回刷動，有一種寂寞的快樂。

用力捏下黑色橡膠球，吧嘆就會響亮地發出怪聲，這可是會立即勾走所有小朋友魂魄的魔術音效。

# 立柱式轉盤電話

漸漸著迷於各式各樣的老電器，二十世紀初期的電燈、電扇、電話、吹風機、電鐘、真空管收音機、彈簧式壓桿咖啡機⋯⋯這些電器沒有IC晶片，沒有液晶螢幕，無法搖控，結構簡單卻設計感十足。機械式開關傳遞著最真實的手感，憑手指的扭力讓兩片黃銅接觸，電流便以光速通過燈絲耀眼地熾亮起來。

老電器電力接通的那一刻，硬是有一種迷人的踏實感受。彷彿喚醒了一頭沉睡多年的活物。

除了老燈之外，現代家庭裡已消失的機械獸是轉盤式電話，街頭上消失的則是公共電話亭。

工業古董店裡常見價格不斐的投幣式公共電話，顏色紅豔且塊頭不小，在手機當道的現代生活裡，這種老古董隨意擺著都有不凡的戲劇性。

公共電話常安裝於戶外，結構因此必須堅固防盜，厚鐵殼的烤漆機身有許多經典元素，高突的投幣孔、鍍鎳轉盤、儲幣箱與小門搖晃的退幣孔等等，講究的還加上電話公司的使用說明紙片與電話造形燈箱。公共電話是工業老物的基本成員，甚至有各種型號的復刻品。

住家牆上裝一具公共電話很有裝飾效果，清楚標示著主人喜好但未免矯情。因此公共電話的金屬厚殼雖然迷人，最好勿衝動買回。

但心裡還是對機械式電話的氣氛著迷不已，於是開始尋覓標準款的室內電話，年代必須夠久，造形必須經典、品相必須完好，更重要的是，必須真能夠撥接使用。

換句話說，機械獸必須還活著，而且六腳長鬚無一斷傷。

最後找到法國電信公司一九二四年的傳奇款式，除了標準的手握式聽筒外，貼

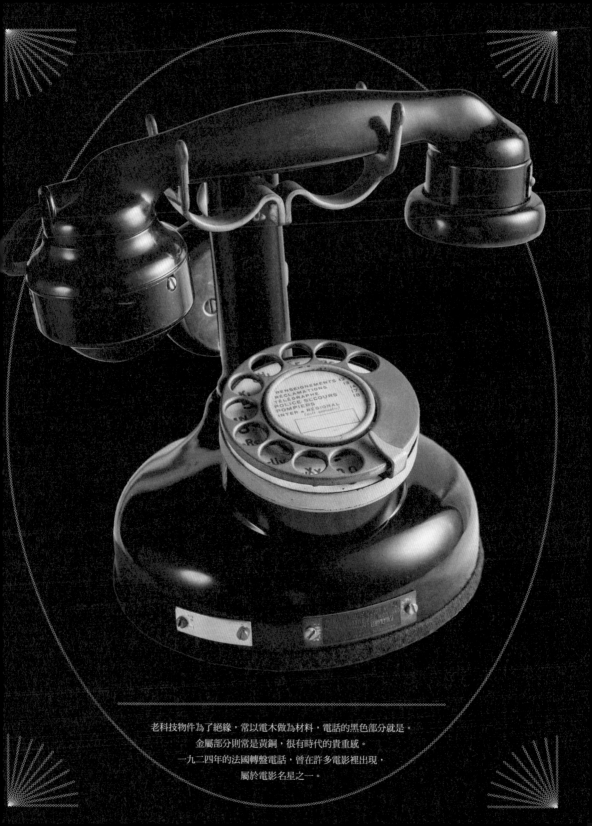

老科技物件為了絕緣，常以電木做為材料，電話的黑色部分就是。
金屬部分則常是黃銅，很有時代的貴重感。
一九二四年的法國轉盤電話，曾在許多電影裡出現，
屬於電影名星之一。

這支電話有第二個聽筒，可以多一個人一起聆聽對方聲音，是很人性化的設計。
每個部位都一絲不苟地標明公司代號，這就是老工業物件的獨特之處。

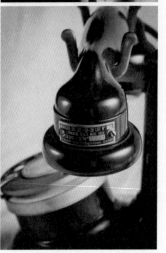

心地設計一個小聽筒供第三人旁聽進行中的對話。這是在老電影裡偶爾可見的古早功能。

話機的品相極優，幾近新品，來自法國電信公司退休員工，可能有特殊管道取得當年的庫存。總之不是復刻品，亦非重新電鍍烤漆的整型貨，老先生做了小小改裝，取消原始設計的外接式電鈴，在話機內加裝一組同時代的電鈴。唯一的問題是，這是一台類比式電話，而法國幾乎都已改為數位線路，因此在法國買來後一直無法測試功能。

賣話機的退休老員工拍胸脯保證沒問題，我還是擔心千里帶回一台死機。人還在法國時插上室內電話插座果然毫無動靜，房子裡已經被改為數位線路專供網路使用了。趕緊大費周張地跑到法國電信公司門市，只剩這裡還有類比線路的接頭可以使用。

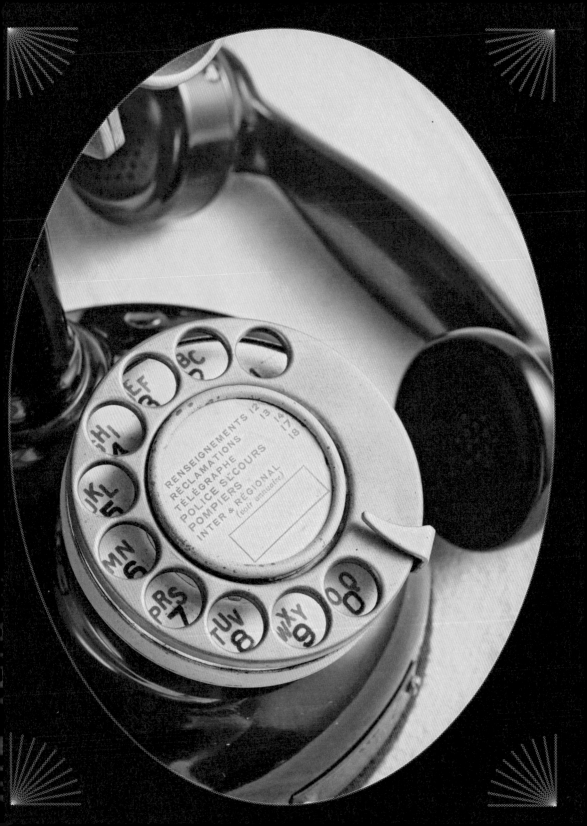

將近百年的老電話轉盤裡除了數字，亦標上字母，應該可以透過轉動轉盤傳送簡單的文字訊息。

在眾目睽睽下我從紙箱裡抓出這台黑晶閃亮的老獸，立刻引來一陣充滿感情的驚嘆，顯然法國人自己也已久不識此味。

年輕的小姐只懂得操作液晶手機與電腦，被這台老傢伙嚇壞了，她找來店裡最資深的工作人員，果然內行地能立即指出電話的血統履歷，隨手把插頭插進插座並掏出手機撥號。

我望著靜靜放在玻璃櫃上的老電話，那是一陣難堪的等待。

四周吵雜，但沒有聲音。

「啊，打錯號碼了。」他說道，並重撥了手機。

起先是微弱的碎響，鈴聲愈來愈洪亮，終於像是徹底醒轉開來的一鍋沸水固執地響著，可不是手機那種由數位模擬的人工聲響，而是扎扎實實的金屬敲擊鈴聲。

大家微笑，示意我該接起電話了。

它果然還活著，我鬆了口氣把電話小心抓進紙箱裡，準備運回台灣。

現在的問題是，電話線必須改為台式的水晶插頭才能接上中華電信的插座。

呼！慢慢來吧，總有一天我會在台灣家裡再次喚醒這隻機械獸的。

# Peugeot Frères
## 吧檯磨豆機

喝咖啡龜毛者皆知：磨豆機比咖啡機重要，特別是嗜嘗 espresso（義式濃縮咖啡）的行家，不免常常三五同好相約，以品評頂級紅酒的審慎姿態反覆試飲各式機器沖煮的神妙底韻。

自從喝過一次一九四〇年代骨董壓桿式咖啡機萃取的 espresso 後，對於這種人力施壓的活塞機械便滋生神明般的敬意。色澤金黃入口綿密的 crema（義式咖啡的油脂泡沫），在舌尖上層次分明如節慶煙火輪番炸開的鮮明滋味，僅只一瞬間，一杯一口飲盡的飲料似乎便輕易撞開一個瑰麗豐饒的魔境。

咖啡論壇與音響論壇一樣，總是建議著初學者望而生畏的高價機器並宣稱這才是真正買了不後悔的入門款。幸好我的好古癖讓我一開始便想尋覓一台行家皆曰神品的骨董老咖啡機，而找咖啡機之餘，比較容易入手的，是骨董手搖磨豆機。

年過半百的老磨豆機當然經不起現代人的嚴苛評比，但造形簡約素樸亦不缺設計感，使用的材質都是較原始的鑄鐵與木料，不會有什麼塑膠質感很重之類的憂慮。

於是先買了一台重逾十公斤的法國 Peugeot Frères 輪轉式吧檯磨豆機，這可是固定在咖啡館吧檯上的營業用大型鑄鐵機子，巨大的鐵輪轉動起來較不費力，適合商業場所大量磨豆。法國有些老咖啡館仍保有一世紀前開業使用的這種機器，新潮餐廳亦喜歡在收銀檯旁放一台營造氣氛。當然，這些磨豆機雖堪用但早就退役多年了。

這種磨豆機有不同大小的款式，編號由零到四尺寸逐號增大。我買的是較容易見到的二號。曾在餐廳裡看過霸氣十足的四號，霎時間有看見天霸王芋冰杓的悸

像是有著搖曳尾裙的活潑小魚在你的血管裡游動。

吧檯磨豆機的特徵就是巨大的轉輪，可以比較輕鬆不累地研磨大量的咖啡豆。
被磨盤輾碎成咖啡粉後落入下方的抽屜裡。

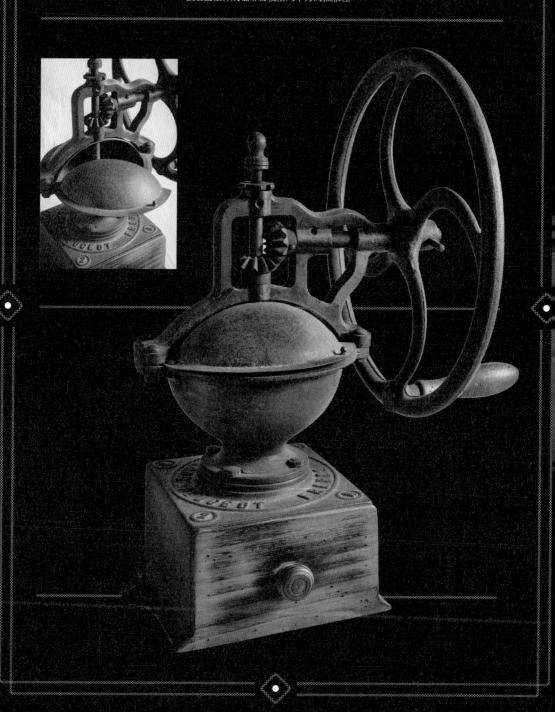

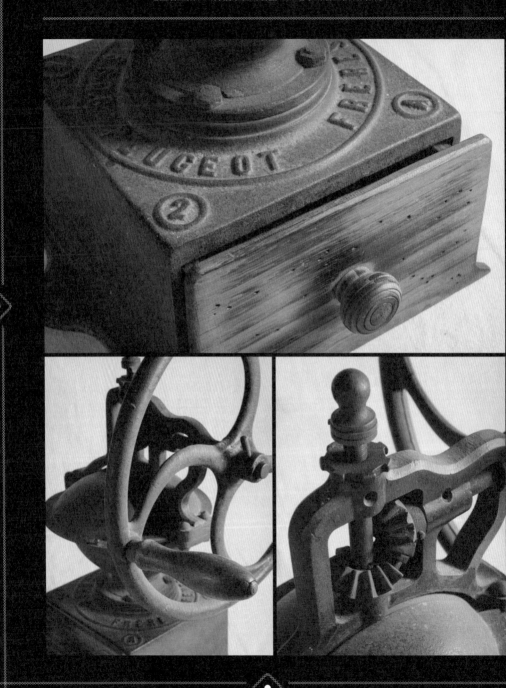

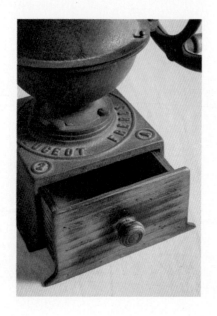

動，但家裡擱著這種大傢伙像是把整個磨坊都搬進來了，未免不倫不類有點可笑。

這台磨豆機由一個厚重的鐵輪帶動齒輪組合，在大容量的豆槽裡牽引鑄鐵磨盤輾碎咖啡豆，機頂的圓帽螺絲可以調整研磨的粗細，磨好的咖啡粉粉蒐集在下層的木製抽屜裡，磨完豆子後拉開抽屜便有滿滿的咖啡粉。

磨豆機與剉冰機都是研磨專用的手工機械，配備著大轉盤方便人力牽引轉動，將力量傳到下方的磨盤，切削咖啡豆或冰塊。家裡各有一台，同樣都是鑄鐵構造，一冷一熱，在昔時歲月裡都曾經為無數人創造了簡單無比的快樂。

由於機械構造簡單，齒輪咬合亦緊密順暢，轉動鐵輪時便可以聽見大大小小的齒輪貼合牽動的咯咯聲響，彷彿穿越了人世的嘈雜與紛擾，一百年咖啡館的氤氳與香氣都緊緊隨著這個轆轤的古老聲響重現世間。

# 醫生包

小時候醫生會離開自家診所到病人家裡出診，老派的醫生總是隨手提著胖胖的特製醫生包看診開藥，偶爾順便打針。

皮革製成的醫生包裡必備黃銅鍍鎳的聽診器、玻璃針筒與金屬針頭、老式的水銀血壓機、檢查扁桃腺發炎專用的壓舌棒、各種簡單藥物……像魔術師一樣，老醫生熟練地從袋子裡取出現在該出場的器材，嗯，病人傷風了，是器材a、b、c這個三人組一起出來；病人咳嗽不止，那麼輪到a、d、c、f、e出來露露臉。

即使生病在家，都有一種熟悉的人情。

醫生出診時必須攜帶的基本診療工具可不少，沒有電子器材，一律憑藉物理特性，有些器材既重又占空間，比如水銀血壓機。因此醫生包除了空間要大之外，開口亦不能太小，否則許多工具可能塞不進袋子裡。醫生包都是很扎實厚重的皮製品，搭配黃銅五金鈕環，昔時要當醫生大概還要練臂力，否則恐怕無法提著沉甸甸的醫生包四處趴趴走。

醫生包其實是工具箱的豪華版，除了是真皮手工打造，配件五金亦採用質感較佳的黃銅，甚至安裝防盜鎖頭（水電工表示驚嚇）。重點是皮包的開口必須有卡榫可以固定張開，方便隨時拿取必須的工具。

可惜當時年紀太小，愛打針的醫生出現在家裡時總嚇得半死，既不懂也不敢偷看醫生包究竟藏些什麼寶貝，現在頗為後悔，僅留下醫生＋醫生包的記憶組合。

大概因為台灣氣候潮濕，加上曾塞滿重物四處出任務，皮製的醫生包很少能完整留下來，我曾看過從不同老醫生館挖出來的皮包都霉爛得嚇人，造形亦無可觀。不知當年的醫生從那裡買來，看來醫生包應該都是高級舶來品，至少是日本進口。

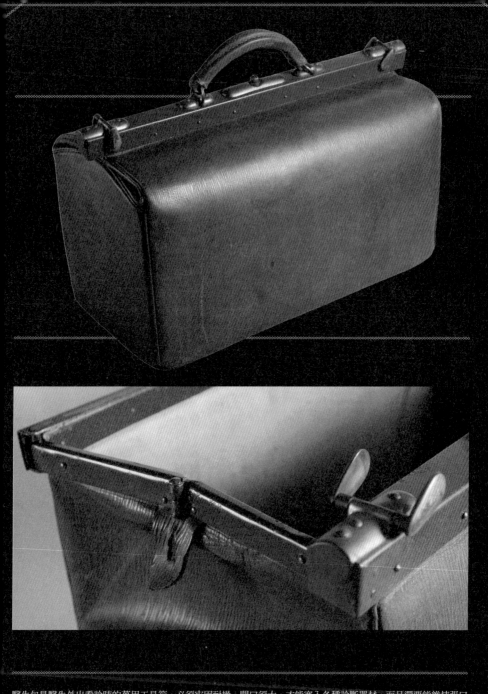

醫生包是醫生外出看診時的萬用工具箱，必須堅固耐操。開口須大，才能塞入各種診斷器材，而且還要能維持張口

醫生包的黃銅配件有獨特的質感，皮件部位亦布滿歲月的痕跡。完全打開的醫生包像是一個箱子，應該需要什麼都能塞入這個皮包裡。

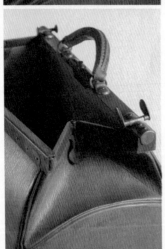

是日治時代遺風，古早的醫療器材行說不定還有得賣，價格應該不便宜。現在看日本電影偶爾還能看到醫生出診的溫馨劇情，台灣人則遺忘久矣。

這件醫生包不是台灣在地找得，但亦被稱為醫生包，想必有很長一段時間全世界各地的醫生都是需要醫生包的，因為他們總是得騎著車或走路到病人家裡看診，很有家庭醫生（家醫科）的熟悉與溫暖，好像是一家老少的多年朋友。

醫生常常出巡，因此必須自備一個萬能工具箱，盡可能地把各種常備良藥與治病家私塞進包包裡，免得白走一回。

不知什麼時候開始這種到府服務的「醫生宅急便」消失了，現在只有披薩店才派人外送到家，而醫生只待在醫院裡不再出門了。

# 皮革行李箱

二十年前剛到法國時，還可以見到許多賣手工皮箱的特色小店，使用粗厚的牛皮，褐黃的皮革原色，搭配鎖頭、釦環、拉鍊等等粗獷無比的黃銅配件，大中小各種尺寸擺在店裡很迷人。價格亦不怎麼昂貴，朋友到南部旅行帶回一只，提在手裡沉甸甸的重死人了，行李箱比行李還重。不過厚料厚工的傳統皮革做工讓我羨慕無比，應該攜帶四、五件這種行李箱隨行才有長途旅行之味。

在法國生活多年不知為何一直沒買成，後來出門旅行時再也見不到販售這種老式旅行皮箱的店家，連旅人好像也在某一日突然都不再使用。大概都被LV、Coach、Prada……這些名牌包所滅絕了。

法國的皮革工業似乎沒有美國或義大利興盛，在法國古董店裡看到的漂亮老皮箱常常是美國產品，可能是二戰前後來歐洲旅行的美國人留下來沒帶回國。奇怪的是，在美國的古董皮包店裡，老皮箱的索價往往高得嚇人，很難讓人買得下手，可見美國人一直到現在還是很喜歡皮革行李箱，市場價格自然不菲。

巴黎蚤市常見皮箱，但大都是紙板外包薄皮的廉價品，年代雖老，品相往往不佳，做工粗糙，耐用度亦堪虞，一旦泡水紙板便膨脹發潮，不成形體。賣家甚且奇貨可居，價格不低。大概因為老皮箱散發著其他物件取代不了的鄉愁，是關於離別、遷移與遠行的預感，家裡客廳裡擺一件當裝飾品立即能感染所有人最孤獨哀傷的內心角落。

找了好久總算買到這件行李箱，皮革狀況極佳，有相當的年代，設計典雅卻有複雜的實用配件，黃銅釦環彈性絕佳，按下鎖頭便應聲彈開。

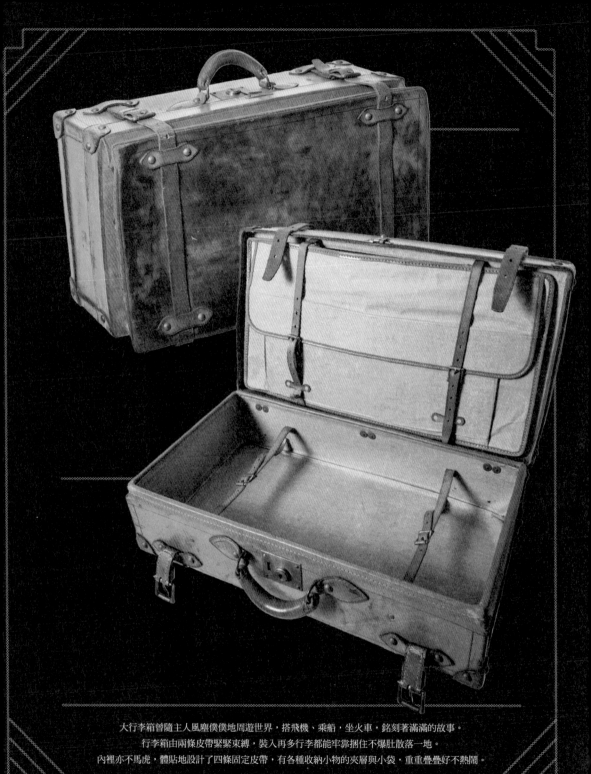

大行李箱曾隨主人風塵僕僕地周遊世界，搭飛機、乘船，坐火車，銘刻著滿滿的故事。

行李箱由兩條皮帶緊緊束縛，裝入再多行李都能牢靠捆住不爆肚散落一地。

內裡亦不馬虎，體貼地設計了四條固定皮帶，有各種收納小物的夾層與小袋，重重疊疊好不熱鬧。

這件行李箱的一側做成折疊的皮囊，撐開後幾乎可以多塞入一倍左右的衣物。皮箱以兩條帥氣的寬皮帶束緊，不怕裝多了行李後爆棚開花。箱裡有隔層可以分別收納各種隨身雜物，並附有多條皮帶幫忙捆紮固定，超友善的設計。在皮箱一側有英文大寫字母E.K.墨印，應該是品牌縮寫，可惜已查不出原始公司的名稱。

盼了快二十年終於買到這只皮箱，簡直是完美的皮革行李箱。只是一提上手，空箱便有逾十公斤的分量，現在已不像二十世紀初到處有幫提行李的小廝，出門旅行亦無隨行僕人，行李箱也還沒到發展出拖行小輪的年代。左思右想，這似乎是適合放在家裡讚美的皮箱，讓人看一眼就跌回二十世紀初豪門貴族全球度假旅行的奢華年代，皮箱的扎實做工亦適合攜往非洲草原來一趟薩伐旅。這是旅行還很稀罕貴氣時的老行頭，真材實料不惜工本的豪氣，名符其實的「皮箱」，厲害厲害！

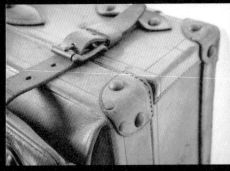

為長途旅行所設計的行李箱有粗壯的提把，黃銅鎖頭無比厚實堅固，
以皮件的韌性，應該怎麼摔都摔不爛。
八個邊角再以鉚釘包覆一層粗厚牛皮護衛，當真能刀槍不入。

# 鑄鐵搖搖馬

以前常跑跳蚤市場時曾買過幾匹鑄鐵焊接的搖搖馬，大都笨拙粗陋，是昔時鐵工以粗鐵條手工焊接的大型玩具，因為是各地匠人的「創作」，有各種不同造形，但馬頭造形皆醜怪，立耳凸目長鼻，像是上帝做壞了的動物。

這種搖搖馬底座是固定的，單人座常見，亦有並列或單列的雙人豪華版。鐵馬可以像遊樂場海盜船般前後晃動，在物資匱乏的年代是上乘玩具，應該是中等人家小孩才能擁有的「自家用」搖搖馬。只是安全堪虞，鐵條轉動時有夾傷手指的危險。馬的關節處只鎖以簡單的螺絲，小孩坐在馬背吱嘎嘎地快樂前後搖晃，總是讓我看得心驚膽跳，萬一手被夾到即使手指沒斷恐怕也痛徹心腑。總之，整體都讓人搖頭。

搖搖馬在蚤市並不少見，大概工藝不複雜，鐵工彎折焊接不難拼湊出基本形體，土法煉鋼的價格比起進口的偉士牌玩具機車應該便宜許多，給不少小孩帶來歡樂的童年。

前些日子看到這隻搖搖馬遂勾起往日回憶。那時蚤市好便宜，東西且多而有趣，回家時便常在車後載著一隻剛買到鐵馬，每隻都長得不太相同，放在家裡經過時伸手一撥，便有金屬咬合的吱嘎聲響，雖無人乘坐嬉戲，內心竟也能隨之微笑起來，彷彿又回到無憂慮的孩童時光。

現在百貨公司玩具區裡的搖搖馬是木製品，漆上油漆，眼神害羞，有著溫馴可愛的性格，低矮的座位很適合小孩跨坐騎乘，不知為何小孩們總是瘋狂地愛著這種前搖後晃的玩具。

鐵條焊製的搖搖馬其實看起來有點駭人，比較像失敗的外星生物，有點像是以

由鐵條焊接的搖搖馬有讓所有小孩歡樂尖叫的本領。這隻鐵馬跟台灣常見的搖搖馬很不同，比較像西方的木製搖搖馬。尺寸很迷你，適合三歲小孩跨騎，或許是某個疼愛兒子的鐵匠專門做給自己小孩的玩具。

前公園裡常見的醜怪水泥獅子、大象、長頸鹿和斑馬，無有神靈，比較接近死物。奇怪的是小孩毫不懼怕，仍然開懷大笑，玩得不亦樂乎。

這些鋼鐵搖搖馬現在會在服飾店或咖啡廳偶爾見到，總是讓我很懷念地想起當年勤跑跳蚤市場的歲月。台灣老物常笨拙、簡陋、粗礪與隨興，但是不經意地和這些在時間中被做壞了的事物相遇，四眼對望，仍不免讓我感到傷心與不忍。

在鋼鐵搖搖馬頻繁進出家裡的歲月之後，我終於還是忍不住留下了最後一隻。這隻搖搖馬的造形我不曾見過，卻是正統木馬造形，極簡風格的馬頭亦有童趣，像是童話世界裡跑出來的鑄鐵小獸，原本應該是馬蹄的地方被鐵匠巧妙地接合並折成弧形，放在地上可以前後搖擺。比起吱吱嘎嘎撒歡吵鬧的同輩，牠真的好安靜。

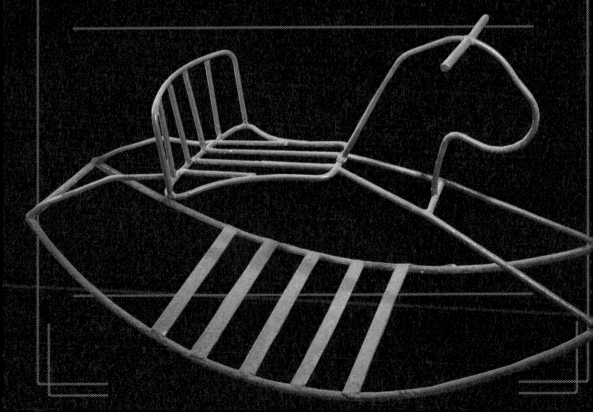

# 大同立扇

燠熱的夏天裡，有一台大同電扇咻咻地左右轉頭吹送涼風，在沒有冷氣的年代裡，可是無比的享受哪！還不須上學的童年裡，我常由赤焰焰的外頭風風火火奔回家，拖鞋一甩跳上沙發，兩腳朝天地伸到家裡的大立扇前，想像不斷吹拂而來的勁風正替我燙紅的腳掌快速降溫，朝電扇抬起頭來讓亂髮急飛，嘰哩咕嚕地大喊，字字句句便被狂風吹掃得東倒西歪。

大同電扇其實不稀奇，人人家裡都有一兩台，就像大同電視一樣，擱在上面隨電視附送的大同寶寶是七〇年代台灣客廳的一景，老照片裡常常可見，總是讓人覺得家庭幸福，有一種清苦中的簡單奢華。

老家裡的大同電扇並不是尋常見得的桌扇，這樣的全金屬機身，連扇葉都是鐵片製成，這是台灣工業電器的經典，整台風扇沉甸甸的（全鐵件構造），可不是現在不耐用的塑膠貨色。

我幼時吹的大同電扇是一台立扇，比當時的我還高，而且比我的年紀還大一點，因為這是母親的嫁妝，在六〇年代末值五千元！在家裡的地位比我還高，在我出生前陪著母親一起來到家裡，曾滿載著娘家的祝福與喜氣，也總是在我的生活裡伴隨著我長大，一用二十多年，除了原本色彩應該飽和的水藍漆面走色成消光藍，有些邊角磕碰掉色外，風扇按鍵、旋鈕、馬達毫無疲態，調整轉速時每一風速皆喀喀地準確進入檔位，四段風速真的一絲不苟地逐段升降，手感一流。

朋友見我對大同立扇讚不絕口，亦千辛萬苦找來一台，結果一試成主顧，後來成為一個專門的電扇迷，家裡擺滿各國老電扇。至於最初那台立扇，有次我隨口詢

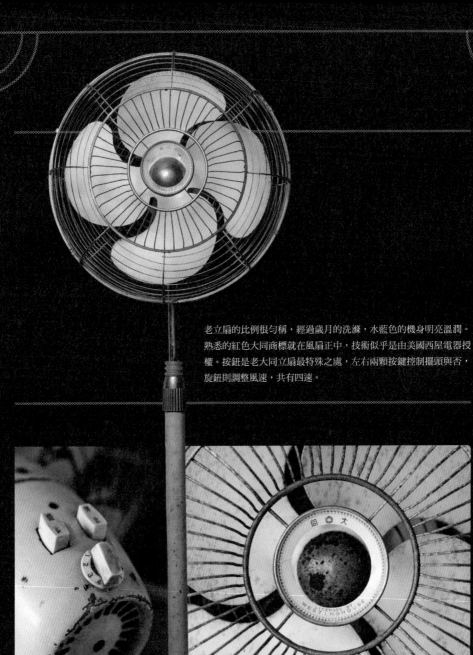

老立扇的比例很勻稱，經過歲月的洗滌，水藍色的機身明亮溫潤。熟悉的紅色大同商標就在風扇正中，技術似乎是由美國西屋電器授權。按鈕是老大同立扇最特殊之處，左右兩顆按鍵控制擺頭與否，旋鈕則調整風速，共有四速。

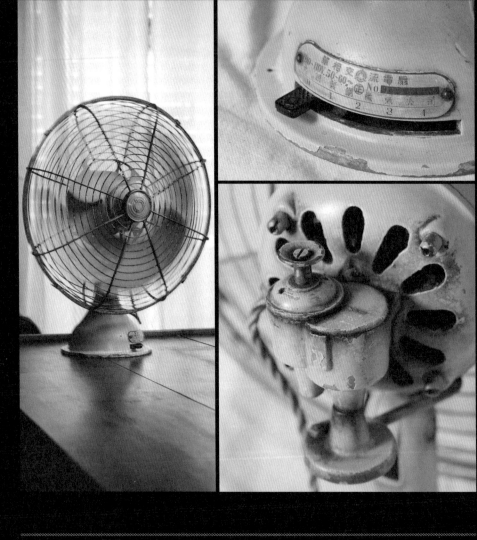

老風扇的扇葉都是鐵或鋁片，轉動起來有渾厚的風切聲，現在仍買得到這種全金屬機身的大同桌扇復刻品。轉起風扇時，童年的溽暑時光彷彿正簌簌撲面而來。

問，朋友答說：「在家裡吹啊！」買來到現在一年多了從沒關機，冬天照樣吹電風，馬達都不會發燙。」我心裡暗笑，真是個電扇迷，愈快樂愈中毒深矣，不聽著鐵扇葉呼呼吹起的風聲可能難以成眠。

每台立扇都有著厚實的鑄鐵圓盤底座，因此可以穩如泰山地左右擺頭送風，完全不怕在家裡莽撞奔突的我會不小心推倒。這樣的鐵製古電扇立在家裡呼呼地吹著很不真實的強風，比任何塑膠電扇的風都強且猛，真是很粗獷的風格，畢竟是來自比無敵鐵金鋼盛行年代更早的老物。

台灣老電扇有兩大廠牌，南北對抗，北大同南順風。順風牌是台南廠商，起家厝目前是有名的「順風號」咖啡廳，由著名的民藝收藏家經營。南部因此有不少人一定要買順風牌立扇，而且愈大支愈好。立扇可調節高度，大同立扇的中柱通常是兩節式，尺寸大的可升高到一百八十公分以上。頂級的順風牌立扇則有三節，搭配工業風格的粗壯扳手，霸氣外露，比起秀氣的大同有更多操作搬弄的關節螺絲。

大同或順風，人各有所好，也各有堅持。至於陪伴我長大的那台老大同立扇已不知去向，多方探尋親友亦不再可得，成為生命裡失落的鄉愁。

開始對台灣老東西感興趣時，一直沒動念買電風扇，因為實在太熱門了，大同桌扇大概是台灣民藝物件裡最為人熟知的工業產品，大家都懂得在家裡擺一支鐵電扇。後來在一位電扇修理高手家裡看到很漂亮的大型立扇，終於忍不住也買了幾支，風扇比我還高，夏天在家裡來回擺頭，家裡便呼呼地捲起陣風，真是幸福。

第三部

# 重獲的時光

# 雜器之用與美

「每天使用器物，正是器物生存的表現，其喜悅之情亦通過器物傳達給人。真正的器物之美體現為實用之美，沒有器物相助人就無法生活，如果人沒有對器物之愛心，器物將不復存在。」

柳宗悅在百年前寫下《民藝四十年》，文中字句充滿著對器物的感動。

「民藝」一詞是他在一九二○年代創造的詞彙，為了區別於那些已棄絕生命、脫離生活的精緻藝術品，也為了區別於大量製造的機器產品。柳宗悅先是把生活中具有工匠遺澤且充滿「龐相」與「閑味」美感的器物稱為雜器，後改稱民藝。

對他而言，民藝意謂著器物之用與美的結合。但這個結合來自生活本身，不只是工匠本人就地取材的樸拙生命質地，也在於使用者不捨的日用摩挲。

這便是他飽富機鋒的「龐相之美」或「無味即真味」。

柳宗悅是個藏家，然而收藏不是拜物，不是為了投資致富，「將物視為財產持有者不是真正的持有者，甚至可以說是對物的褻瀆。而這樣的收藏家卻不絕於世，真是悲哀。」

民藝雜器本命在用，美感由中而生。民藝人被自己喜愛的民具雜器所圍繞而生活，取之用之，有安居之樂。這是柳宗悅一生所嚮往而實踐之道：「因為在那裡能夠找到我的家園，持之能夠安慰對故土生活的思念」，「當那些物品在身旁時，就會產生真正的家的舒適感。」

每一個念舊的人都同時感受著這樣深切的感情。

# 日治籤仔店櫥

開始鍾情老物以來，每見到籤仔店櫥便雙眼發亮心臟狂跳，那時仍是清朝菜櫥、布櫥或礦物彩合櫥被視為極品爭逐的時代，但漂亮的籤仔店櫥也很搶手，兼以數量稀少，哪輪得到新手觸及。後來終於有機會買得，只要價格合宜，總是有一件買一件，漸漸亦填滿了家裡的每一面牆。

這件玻璃櫥是幾年前在民宅裡買來的，從已摩挲圓潤的檜木表面與暗沉內斂的漆色來看，是日治中期以前的店頭家具，亦是籤仔店櫥較講究的做工，既讓櫥櫃有幾何量體的變化，擺在店頭端也有華麗的視覺效果。

原本的主人從旗山店家購得，但只有一櫥，亦無下櫃。我與他站在櫃前一起遙想原先的籤仔店老闆（日治中期……）怎麼布置店面，想像著應該還有對稱的另一座大櫥湊成左龍右虎，然後，應該有講究的瓷磚鑲嵌底座，撐起這兩座氣派厚實的玻璃櫃，櫃裡豐盛無比地堆滿各種日用雜貨，然後還有、還有……

但實在想像不下去了，這間華麗籤仔店的剩餘部分一片空白。搬家工人將櫃子抬上卡車，我們看著日治時代保存至今的玻璃在太陽底下閃閃發亮，既興奮又有點沮喪。這間有著這麼稱頭櫥子的籤仔店一定是小鎮鎮民的驕傲，可惜現在只剩下這座檜木玻璃大櫃了。好像「只有我一人逃脫，來報信給你」。

櫃子運回家裡，從電梯與樓梯都搬不上七樓，厲害無比的搬家公司召來壯漢數人，在頂樓吆喝使勁，以人力巧勁懸空拉上這個超級大櫃，然後在七樓高的半空中嚴絲合縫地對準窗口塞進公寓。鄰居在一旁看得目瞪口呆，連我自己都覺得實在瘋狂極了。

台灣老家具裡，籤仔店櫥是書櫃的不二選擇。兩倍面寬的大型籤仔店櫥搭配四扇玻璃拉門，應該來自氣派的商家。三層的籤仔店櫥堆疊出高大的展示空間，想挪動搬移也方便無比。

有幾年間我常與販仔S到台南鄉間找貨，當然，不是漫無目的的瞎逛，S找我來時心裡已經有目標，可能是十年來他定期拜訪請安的某個老人家裡的漂亮菜櫥，也可能是不久前他湊巧路過看到的菸酒櫃，或某一座被丟棄在廢棄豬圈裡的清朝烏心石大錢櫃。

總之，民藝超有事。「咱現在去問看要不要賣！」他會這麼說。

當然，常常摃龜，兩人千里迢迢開車繞了一大圈空手而回。在疲倦的暮色中，S會樂觀地打氣說，「無要緊啦，下一次我再帶你去看一座玻璃櫥。」於是，我一個人開車回家時心裡就有一座不知形影、模模糊糊的台灣老櫥櫃在某個被人遺忘的鄉間角落等待著我。

那真是一段心頭暖洋洋的日子。

終於有一天，我們一老一少從僻遠山區的鐵皮穀倉裡翻出了一座超級籤仔店櫥。

其實一年前我們便已經專程跑來看過櫃子了，看起來像是務農的中年人是老主人的後代，聽到鄰居的召喚騎著老式摩托車噗噗噗地趕過來，開出S覺得貴的價碼且一口咬住毫不降價，我則嫌櫃子太大沒有特色。雙方沒啥交集，加上那時四處可找到的老東西還多著呢，於是「謝謝再聯絡」，散伙各自回家。

然後像是生物大滅絕般，一年之間老家具都不見蹤影了，S又談起了這座大玻璃櫥。他是我見過最頂尖的販仔，南部鄉間那些通往老屋的蛛巢小路無一不熟稔於心，一件老家具在哪瞥見也絕對過目不忘。「咱現在再去問問看」，他說。

中年人像是一年前的錄影重播般騎著他的摩托車沿著舊路過來，對話也像是錄音重播，只是加上「我已經講過……」哇！記憶力好讚。

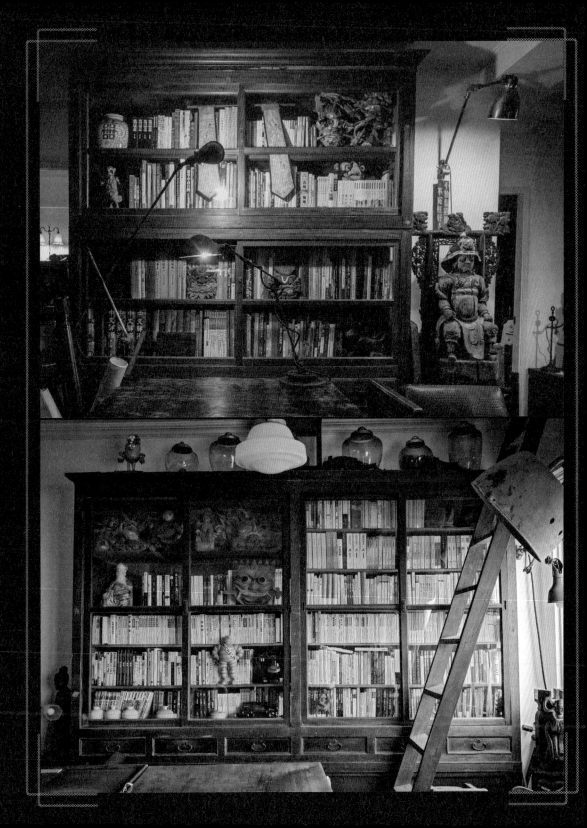

籤仔店櫥斜切的立面能營造視覺的通透感。

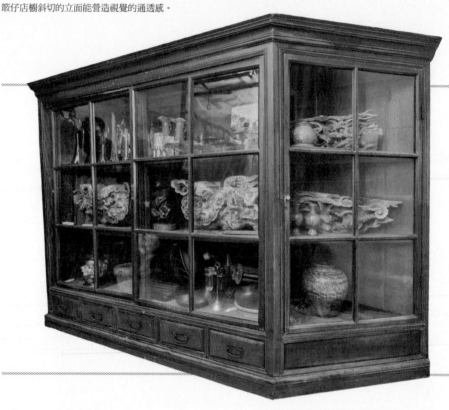

這次眾人真要認真講數了。中年人開始在堆滿農具的大穀倉裡泡茶講古。籤仔店櫥當然來自先父開設的日治時期籤仔店，就在現在已沒落的不遠處老街上。籤仔店歇業後，兩座一模一樣的櫃子被搬到騎樓下好幾年無人聞問，其中一座差點被阿舅劈成柴，他一聽趕緊叫人搬進這座鐵皮屋裡保存。「然後就是你，」他指著S。「前幾年來買了一座。我賣足俗，兩座予你清采揀一座，那時我就講，欲閣來買第二座時價數就是現在開的價。」

S微笑默認。

好吧，歐吉桑你說的沒錯。但這櫃子放在這裡幾十年了，可能有蛀有壞也說不定，我們回去得花工夫整理哪！

「這是日本時代的檜木，檜木袂有白蟻，安啦！」歐吉桑反覆強調。

唉，實在鐵齒，我心裡嘆氣，如數偷偷掏錢遞給S，讓S也講不贏時就乖乖付錢。

S不久就認輸給錢了，我們開始搬動這座大傢伙，先以雞毛撢子把堆積十幾年的蜘蛛網與灰塵拂落，穀倉裡粉塵飛揚大家紛紛打起響亮的噴嚏，很有王蟲要挪動身軀骨節的感覺。

櫃子終於搖搖晃晃地上車，我伸手摸到一支骨幹被白蟻蛀出幾道空痕，便召喚歐吉桑來看看，他不來卻破唱片般繼續堅持「檜木不會蛀」，一邊倒退到屋子深處再也看不到人。我故意更大聲叫喊，心裡暗自覺得好笑。

我與S載著櫃子離開村子，兩小時後車子開回家裡時，事先聯絡好的十二噸大吊車已在樓下待命，櫃子十字綁上軟索便被騰空拉起，從半空中直送七樓，在屋內定位、合體、清理、擺放，一日內完成。

至於S多年前獨自前來買走的第一座大櫃，花了多少錢？他講了一個讓我咋舌的超低價，簡直只是回收處理費。當年那座櫃子載回S家後未等放穩，立即被聞風而至的興仔買去，他又隨即賣出。

「那時他有兩座簐仔店櫥讓我挑，我當然挑比較完整漂亮的那座買下。」S意猶未盡地補充道。

# 毛玻璃檜木立櫃

民藝收藏是邂逅與愛戀的激情過程。有時一件物品讓人一見鍾情，當下立即神魂顛倒不可自拔，非得買下一起回家才開心。有人因此可以與老闆或販仔長耗一整個下午，一壺茶喝乾再泡一壺，直到漫長的講價結束後雙方才鬆了口氣，買家疲憊卻喜喜洋洋地帶著戰利品離開。有人則當下躊躇不決，離開後卻開始魂牽夢縈，躺在自家床上轉輾反側睡不著覺，於是睜眼等到天亮店家開門專程飆去講價。昌仔說早年他由鹿港整修回來的整車老家具曾在高速公路上被某著名收藏人一路尾隨，從彰化跟車到新營休息站終於趕上，下車一看原來是認識的昌仔，大家相視大笑。當年民藝風靡的盛況可見一斑。

這座立櫃初見時並未感到特別，因為櫃頂無討喜的日式凸簷，雖是原漆但漆色尋常，有玻璃卻採用較少見的毛玻璃因此無通透感，櫃門及抽屜的拉把都是原件，但亦非精緻奇巧之配件。加上櫃身窄瘦，夾在一頂巨大紅眠床與滿室家具雜項中，簡直誰都不會多看一眼，尤其是在店家開出不低的價格之後。

「那就請您慢慢賣吧！」我心裡想。

想不到離開店家後，腦子裡卻一直烙印著櫃子的影像，明明不怎麼起眼，價格且高得不合理，卻覺得一切的平凡低調在看盡眾多張牙舞爪的家具後，竟成為討人喜歡的稀罕優點。當真是「平淡美學」的抬頭。

於是幾個星期後再專程跑到店裡講價。這次店家價格不再硬繃繃地毫不可動搖，大概也因為櫃子已擺了一年無人問津，原先有一位闊氣的女客高價注文要這種難得一見的窄身立櫃，因為她屋裡恰有一角可以容納。但窄身立櫃是家具怪體何其稀少，何況老家具哪能想要什麼就有什麼？

高挑的櫃身，六片日治時代毛玻璃完整無缺，毫不浮華的造形卻有獨特的美感。
櫃體很深，內部隔板厚實，當年的主人如果是醫生，應該是為了放置文件而打造。

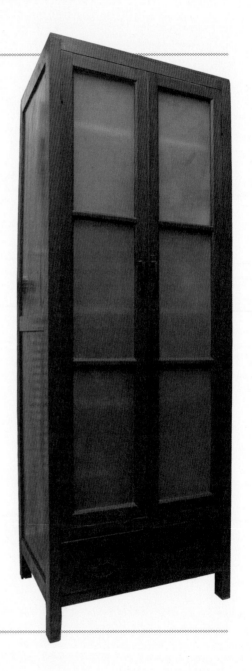

店家於是向各路販仔吩咐，神通廣大的販仔某日真的載來這件簡直量身訂作的窄身櫥櫃，可惜晚了半年，女客早已高價買了鍾意的復古書櫃填入她屋裡的角落，自然不再需要亦不再出現了。櫃子造形素簡，價格卻不低，於是開始在店裡漫長地枯候主人。

櫃子品相一流，連易碎的毛玻璃都是日治時期原件，說是醫生館的文書櫃。

價格談好後，老闆幫我把修長的櫃子塞進車裡，掀背式的後車門閣不起來露出一截，沿途引來不少路人側目，方正的長木櫃簡直跟棺材沒有兩樣，真嚇壞他們了。

於是就這樣門戶洞開地在高速公路急馳三百公里回家。幸好一路並未有激情的民藝迷跟隨，亦未引起交通警察的注意，順利地運送歸來。

小木櫃常做為案頭近身使用的家具，可以隨手放置各式文具小物，尺寸小巧討喜不占空間，於是見一個買一個，把家裡能擺設的位置都拿來擺放小木櫃，每新買一個便得乾坤大挪移再硬擠出一小片天才容得下新成員。

幸好，精緻又漂亮的小木櫃很罕見，比較常見的是簽仔店展售香菸的玻璃小櫃，通常形體簡單，不怎麼適合放在書桌上收納文具，但因為以前吸菸人口眾多，菸酒小櫃的數量不少，很容易遇著。

這個怪體小櫃是在台北閒晃時在民藝店裡瞥見，老闆放在高大的簽仔店櫥上面，像山一樣的老明信片與老照片淹沒了櫃子。

我瞄到後眼睛一亮，露出來的一小截木料閃動著日治家具的色澤，雖然只看到局部但沒有太東洋風，是血統純正的台灣日治木櫃。於是雖然還沒看到完整面貌已經先憂慮起老闆賣不賣、品相完不完整等等問題，還擔心櫃子拿出來後的整體造形會不會讓人大失所望。

於是先坐下來與老闆閒聊，聊天的範圍漸漸曲折地收攏到我們頭頂上的小木櫃。原來，這個小櫃子還曾經做為古道具出租給片場拍片，因此也算是已取回一點成本，但價格還是不怎麼划算。那這麼辦吧，買一件殺價不易，順手拿下椅子旁邊的檜木針線盒，這種小櫃造形亦美，有多格小抽屜收納針線刀剪等女紅用品，昔時家家戶戶都有一件這樣的小櫃。兩件一起帶走，離開時這兩件日治時期保存至今的小家具捧在胸口，像是帶著心愛的人一起（乘噴射機）離去。

對了，關於台灣日治時期家具與同一時期的日本家具還是有風格的不同，即使同樣使用台灣檜木製成，熟悉台灣老家具的人還是一眼便會察覺到差異，感到形制

上的古怪。主要是兩者使用的五金配

件（抽屜拉環、鎖頭、門扇拉把……）

不一樣，家具頂端的凸簷工法與造形

亦有差別，當然，漆色與整體的氣

派也是會讓老收藏人多看一眼便覺得

哪裡怪怪的這樣的程度。近年來因為

台灣老家具難尋，許多老販仔凋零或

轉行，台灣民藝家具的貨源不繼，愈

來愈多店家從日本進口古家具（或曰

「古道具」）。有的是東洋風格的梧桐木

茶櫥，但亦有簐仔店大櫃、和室桌與

各式和式木櫃。其中，中小型的木製

抽屜櫃很受歡迎，因此有人專程前往

蒐購，以貨櫃運回販售。如果不明示

這是由日本渡海而來，假裝是台灣老

家具，那麼其形制之略帶古怪就很讓

初入門者想破腦袋了。

桌上的小木櫃很討喜，這件木櫃有高低遠近的風景，像桌上隆起的山丘，適宜植滿宜人景致，充滿匠師巧思。
密布的木紋與暗沉的色調，是老家具迷人之處。大中小五只抽屜，手邊文具雜物完全分類收納；側面鏤空，似乎不
讓這件小木櫃繁複到底就不罷手。

# 三人座膠皮沙發

前陣子把我很喜歡的三人座沙發送修，這張沙發是多年前從謝先生處買得，載

回家時白蟻蛀蝕的木屑細粉沿途灑落，簡直像童話裡的兄妹為了從森林深處回家一

路丟下的小石塊。

載回家後擺在客廳一晃多年，沙發裡早沒有白蟻，但細細的木粉仍像沙漏不時

灑落地上，像是要提醒我時間流逝的無情。

白蟻大概曾大舉啃食這張漂亮的沙發，椅背的橫柱有一半已蛀空塌陷，用力

一捏發出剝剝的空洞迴響，然後落下更多的細小粉末。如果有人坐在這張沙發上，

我便會在沙發底部發現掉落的乾稻草，因為這沙發軟Q的坐墊有一半是由稻草填

塞而成。

打電話給認識的沙發修理師傅請他救治，但大概景氣不佳，大家的舊沙發都想

翻新，他太忙了沒暇幫我整修這種費時費工的老古董。隔了一年再撥電話過去總算

有空檔了，忙不迭地將這張心愛沙發載去讓他醫治。

老師傅看到沙發的膠皮後立刻斷定年代，是他十七歲當學徒時的流行款式，換

算下來大約四十五年前左右，一九六〇年代末，正是膠皮沙發風行之際，台灣的普

普風時代。

沙發背後的金瓜銅釘一顆顆小心卸下後，掀開膠皮露出木頭骨架。原來骨架是

由舊檜木窗框改裝而成，寬窄不同但整體扎實牢固。病灶清楚了，被白蟻蛀蝕穿透

的兩根木料必須更換，其他部分完好無缺。似乎有一群白蟻蛀完這兩根支柱後突然

集體對沙發失去興趣，於是便遷移到其他水草更豐盛肥美之處了。

沙發的裡層鋪著不怎麼緊實但勻稱的乾稻草，上覆一片薄海棉，不同的疊層間

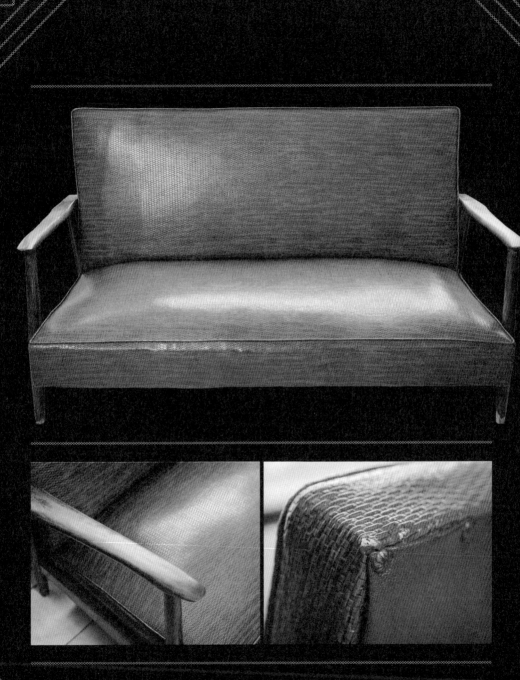

這座沙發簡單利落，難能可貴的是膠皮未破損，保留了一九六〇年代的原樣。

沙發內裡層層填充著稻草、海棉與麻布袋，撐起膨大的坐墊。

沙發扶手是簡潔的「刀式」，已被撫觸得光滑透亮。釘住膠皮的金瓜銅釘讓老沙發有樸拙的典雅。

鋪以拆平的回收麻袋。看似一體的沙發靠背原來有：一、膠皮，二、木架，三、稻草，四、海棉，五、麻布袋，六、草繩，共六種材質疊成五十年前台灣人努力朝向現代生活的軟綿質感。

老師傅一層層整理鋪勻，沙發內裡的複雜肌理讓我咋舌不已。更吃驚的是，除了外觀的膠皮，所有的材料都是回收再利用的環保工法！木架取自廢棄的木窗，稻草與麻布袋都是農產回收，薄海棉取自床墊工廠裁棄的腳料。

「古早時代沙發工廠攏袂會有糞埽（垃圾）。」老師傅得意地說，因為師傅最後都會把垃圾填充進沙發裡。「膨椅就是按呢做啦！」

真的假的？還好我這張膨椅拆開整修時沒有掉出五十年前的芒果皮與龍眼籽。

昔時人們珍惜原物料，匠師工法扎實又懂得善用資源，不似現在以回收床墊充當新品販賣的黑心業者。

「整理好了」，一個小時後師傅釘回最後一顆金瓜銅釘，沙發康復出院。「可以讓你再坐五十年！」

# 單人膠皮沙發

民藝人將一九六○年代開始風行的膠皮膨椅統稱為普普風沙發，這種沙發意謂著台灣生活開始進入塑膠時代，電視、冰箱、電風扇等各種現代電器漸漸構成家庭生活的物質元素。

普普風沙發的數量其實不少，曾是當時新婚夫妻的時髦嫁妝，在六、七○年代許多家庭老照片裡出現，闔家（通常是年輕的爸媽與一個小嬰孩）坐在沙發上喜氣洋洋。

十多年前台北風行的 Lounge Bar 喜歡零散擺著這種老沙發，營造舒坦隨意的破舊氣氛，許多南部販仔忙著到處蒐購，然後一卡車一卡車地運往北部，販仔阿哲就曾送出了兩百多組。

老膠皮沙發往往破皮歹相露出裡面的海綿，因此必須請老師傅整理，護膚換皮。但即使能找到工廠庫存的老款膠皮，換過皮面的沙發常常老味盡失，變得冶豔俗麗。

年代好的老膨椅是以乾稻草紮成，坐起來硬邦邦毫無彈性，極可能是台灣人自己想像發明的「外國膨椅」，模仿外型，內裡卻就地取材填塞田裡割來的稻草。

年代稍晚的便有彈簧與海綿，但大概海綿取得不易，稻草仍然是填塞空隙的主要材料。

年代最近的，則是取消彈簧改以整塊發泡海綿填塞的現代沙發，許多重新手術整容的老沙發也都改以泡綿填塞。坐起來雖然舒服Q彈，但魂魄不在了屁股知道。

由沙發坐墊的構成材質，便可以約略知道老膨椅的出生年代。

這組湖水綠沙發原有四張，可惜我只買得其中兩張，另兩張已先一步被買走，第一次捨不得全賣，我才有機會在幾年後買得剩下的兩張。

不過還好原主人惜售，第一次捨不得全賣，我才有機會在幾年後買得剩下的兩張。

沙發品相樣貌極佳，木質把手有優雅的弧度，大氣而寬宏地往兩側伸展，坐起來舒服極了。

買回了賣家僅剩的兩張沙發後，原本以為這四張一組的沙發大概從此被拆散，僅分得其中兩張了。想不到幾年後另有因緣巧合，上演了續集。

收藏老東西總是肖想覓得一寶後又續得一對，這是所有民藝人朝思夢想的奇蹟。以前常聽販仔笑話，有人買得一尊老佛像後喜愛得不得了，忍不住跑回來問還有沒有，想再收藏一尊？如果販仔真的又取出一尊，絕對不會是收藏人的幸運，只是證明佛像是新近仿品，才會一尊又有一尊，像LV包包永遠賣不完。

多年前我曾跟昌仔買過一片將近三公尺長的戰齣人物樟木浮雕板，雖已去漆，但木板厚實，人物浮凸生動有力。這塊人物木雕長期掛在昌仔店裡，讓我每次走進他的店裡總是垂涎不已。

木雕雖長，但很明顯地只是原尺寸的一半，問昌仔另一半哪去了，他亦不知，當年買來時便只是半截，就像他店裡的大憨番一樣，一開始只有孤隻，後來奇蹟般地竟湊成一對（詳情可見《祖父的六抽小櫃》中的「憨番列傳」）。

但這片大木雕沒有這麼幸運，不僅在昌仔店裡那幾年沒能找到另一半，後來到了我家裡後，我也沒有足夠的機緣發現遺失的部分。

收藏老東西必須能忍受各種你深愛物件的壞毀斷離，孤隻不成對只是收藏史裡不得不接受的常見命運。但就是這件倖存下來的古老物件，溯泳橫越滔滔歷史長河，

「一人脫逃來報信給你⋯⋯」

如此彌足珍貴。

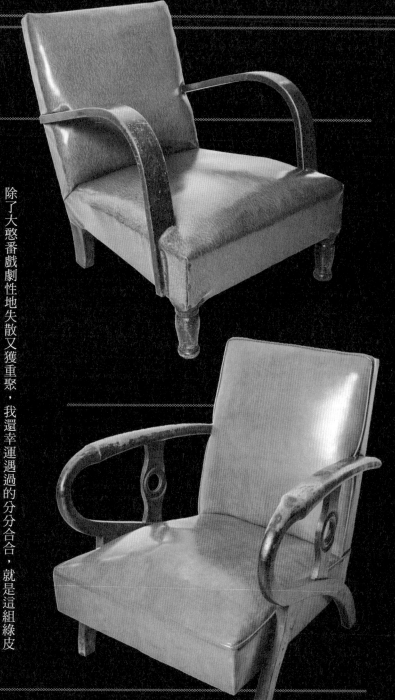

除了大憨番戲劇性地失散又獲重聚，我還幸運遇過的分分合合，就是這組綠皮沙發的復合。

比我先一步買走兩張沙發的人打算出讓，很湊巧地我看到了，於是趕緊連繫賣家，歷經一些小波折，走散在外的兩張沙發終於歸隊，分開兩地數年後重聚，擺在其實已很難再塞進任何東西的家裡，開心極了。

四件一組的膠皮沙發配備了圓弧的造形扶手，入座時雙手服貼無比。湖水綠的膠皮給人清新的氣息，像坐在一座座翁鬱的小山上。亮橘色的沙發有傳統R形扶手，又稱R椅。膠皮裡包覆的是塞緊的乾稻草與彈簧，屁股坐下去嘎嘎地響，像是正抗議著您總是過重的體重。

# 檜木醫生椅

台灣老家具裡最易買得菜櫥,即使這幾年老家具愈來愈少,價格愈來愈高,各種檜木菜櫥仍是庶民可親的價格。既生為台灣人,家裡什麼台灣老物都沒有沒關係,但實在應該擺一件老菜櫥,屋子裝潢時請設計師一起思考空間的整體性。

老菜櫥檜木材質易得,年代至少都有半世紀,幾千元一座,比家具店的實木家具便宜許多,又飽含台灣人的生命記憶。

除了菜櫥,現代生活中需要的其他家具並不易得,比如書桌與椅子,特別是合用的椅子。

台灣的老椅子主要是完全不具現代性的太師椅,這曾是高價老家具的主力之一,老收藏家總是得擁有一套老派漂亮的太師椅才夠體面,因此以前到收藏人家裡常常得坐在太師椅的硬椅面上聊天,苦不堪言。

太師椅之外,老椅子就是長板凳或椅面窄小的孔雀椅,這幾種木椅實在無法舒服地長坐,但卻構成台灣椅子的基本類別。

唯一較有現代生活想像的是醫生椅。大概是因為西醫接受了現代醫學訓練,生活西化,因此會訂購比較洋派舒服的旋轉椅。醫生椅的兩個基本元素是通風的籐編椅面(所以坐起來輕軟涼快)與可以旋轉兼調整高度的椅座,這是日治時期的西洋造形。在歐洲的古董家具店裡亦不難看到這種醫生椅,其實,就是氣派的老式辦公椅。

昔時西醫畢竟不多,留下的醫生椅亦少,風格上雖然很不同於台灣的中式木椅,但畢竟是 Made in old Taiwan,所以也成了台灣民藝拼圖的一小塊。

醫生椅實用,屁股久坐不痠不疼,只要在民藝店裡遇上了不免心動,因為量少

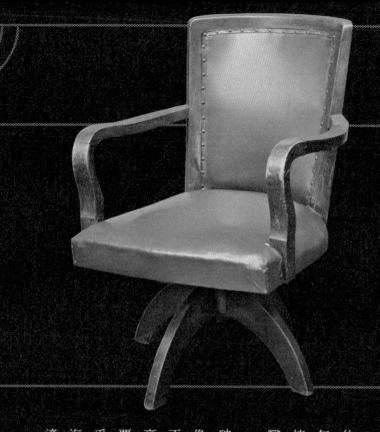

且製作精美，大家也都很愛，價格通常不怎麼便宜，往往只能在老收藏人家裡才看得到。

這張老膠皮旋轉膨椅雖然不像典型的醫生椅有著雅緻的籐編椅面，但椅子年紀總有六十年以上，兼有檜木椅腳加持，證明是老台灣製造。那個時代除了醫生，還有誰坐這麼有派頭的椅子？

買來時一隻椅腳蛀蝕，幸好易勾破的膠皮平安無事，但是人坐在上面好像整個宇宙歪斜了幾度，座椅旋轉起來不太平衡。拿一小塊木料DIY手工墊高椅腳後，總算十足安穩好坐，很有包覆感，坐在椅子裡湧起隆重的心情，似乎要開始做大事業了。只是膠皮不透水汽，熱天坐起來汗濕沾黏，大概是一張適合給冷氣房工作的醫生與董事長椅。

膠皮、銅釘、木扶手、旋轉椅座、塞稻草彈簧的坐墊構成這張醫生椅的基本元素。
旋轉辦公椅是少見的台灣西式家具，常是醫生問診時的座椅，
在老醫生館中覓得，於是就叫做醫生椅。
椅座由四支飽滿的圓弧構成，中間是生鐵鑄成的構件，可以讓椅面旋轉升降。

# 板凳

這是一張日治風格的大板凳，造形精簡素樸，工法亦簡單無比，幾乎沒有多餘的修飾與不必要的構件。所有的接榫都嚴絲合縫，整張板凳像是由一整塊木頭鑿刻出來，具有一種能將力量準確傳遞到每一部位的整體感。

板凳是在一間台灣民藝店裡找得的，店面不大，零散擺放幾件家具雜什。我和友人一起走入店裡一眼便愛上這件家具，但怕是不賣了，因為店家把一組真空管音響放在這張板凳上，就在老闆座位身後。古董店裡近身環繞老闆座位的物件都不易講價，要不是老闆私人使用的非賣品，不然就屬於新貨入庫，價格還在高處。

老闆很精明，略帶霸氣。只好旁敲側擊，怕心急了反而不成。閒散地聊了數盞茶，東探西問，板凳是要賣的，「你眼力好，我店裡這麼多家具卻只問這件。」被老闆誇獎不是什麼好兆頭，果然開價不低，唉。只好轉移陣地再聊，茶喝完再續。算了，今天先到此為止，第一次見面不好強求。

心裡也想試試看自己與老板凳是否有緣？人們常說老東西會尋覓主人，它真的在等我嗎？

兩個星期後專程再訪。老闆心裡有數，不過卻以為我是為了幫老實的友人前來。

也好，那麼大家就開始來講價吧！

板凳沒什麼故事可談，只說是日治木造屋舍前穿鞋的尋常家具。也不知他怎麼找來，是否動了手腳，是否老台灣物件，反正口風緊得很。

憑經驗猜測，這件板凳應不是台灣家具，至少我勤快跑了這麼多年民藝店，手邊這麼多本台灣民藝圖錄，不曾見過這款家具，只能猜測是近年來業者大量進口的日本古家具。後來有朋友到日本旅行，在某人家院子裡看到堆成一疊的同款板凳，

日本長凳有一種寂寥的美，簡單，無須過度修飾。

木料表面有歲月的斑駁，正是老家具珍貴的皮殼。寬厚的椅面可以很舒服地坐下來穿鞋，放在玄關無誤。

拍了照片回傳給我。看來我的推測是對的，板凳是特地渡海來找我的。

老闆守口如瓶，這樣的話只好請音響先下地，把板凳翻過來看看肚子，四隻腳都伸手摸摸是否有蟲蛀老鼠咬。愈檢查愈驚喜，這麼老的家具還真頭好壯壯六腳全鬚毫無損傷。

於是不管價格多高了，老闆音響不用再搬回去了，這件我打包帶走，歹勢麻煩你自己再另找一座音響架囉。

板凳買來後放在陽台的檜木地板上，我常坐在對面的沙發上靜靜看著這張板凳，總覺得有看不盡的美。主要是木頭的皮殼有歲月獨特的滄桑與質樸。板凳完全沒有上漆，卻有無法模仿複製的動人色澤與質地。

簡直「相看兩不厭，只有敬亭山」，老家具真是神奇。

連家裡黑貓都愛在這張板凳上曬太陽打呼嚕。

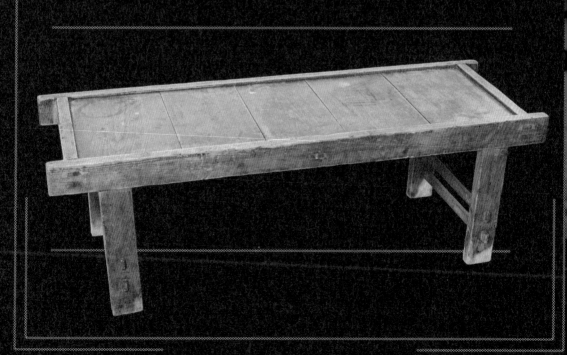

# 銀餐具

民藝大師柳宗悅提倡器物的「用之美」，然而有許多東西是過去台灣不重視或缺少的，自然找不到老東西可用，即使是現代生活中不可或缺之物，比如燈具，亦少之又少。又或者因生活習慣的改變，現代人使用了古人不用之物，比如刀叉湯匙茶壺等等西式餐具。台灣雖亦有瓷盤瓷碗，可惜精細者少，形制亦不合現代所用。

金工與電工是昔時台灣不興盛的行業，因此金、銀器物只出現在首飾，無關生活；電燈則只是裸露的燈泡，不見燈具。《悲情城市》裡陳松勇點亮的燈只有一條電線加上附開關的燈頭，空襲疏開時則DIY加上黑布遮光，如此成為台灣的日用燈具。

台灣人吃飯皇帝大，但對於怎麼吃卻不太講究，路邊攤與華而不實的裝潢雖是兩個極端但其實是同一回事。吃飯要麼極隨便就是吃，吃到飽成為想像的共同體，餐飲理想的極致烏托邦！不然是吃派頭（對「皇帝」的貧乏想像），餐具不見有人稍或提及。

一般而言，中式餐具的材質主要是木（筷子）與土（陶或瓷碗），但貴金屬只有傳聞中皇帝試壽用的銀筷子，即使古董店裡亦不曾見。

在歐洲的古董店與跳蚤市場中，銀餐具不只是對於「美好時代」的華麗想像，而且是結婚禮物中必備以便未來宴客的全套組合。一般人亦會從家中長輩繼承各種銀器，這些奢華工藝製品一旦擁有，可以代代相傳，好好保養的話「銀身」數百年貴氣不減。

市場流通的老銀器大多來自十九世紀，法國從十八世紀起對於含銀量（千分之八百、九二五或九五〇）有極嚴格的國家規範與官方認證，因此只要比對銀器上的戳記便能輕易判斷成分與年代。這是買賣銀器最公正簡易的標準，一般人皆輕易懂

得不易上當。中國的銀器則分辨不易，有說器底鐫陽文「純銀」者為真，但仿冒造假者多矣並不能盡信。

幾年前很痴迷地到處蒐羅十九世紀手工打造的純銀餐具，用功研究不同時期法國與英國所認定的純銀官方戳記。那些在百年前蓋下的戳記真是漂亮！法國的戳記是各種不同的高盧戰士浮雕側臉，在高倍放大鏡底下這些男人有著堅挺的鼻翼，頭戴羽毛裝飾的帥氣頭盔。這些戳印就像日治時代台灣總督府的「官」字火戳，既有文獻價值又是物件保真的證據。

除了官方戳記，鑑別銀器是鍍銀或純銀沒有其他方法，因此買賣雙方都會隨身帶一支放大鏡，檢查銀器上大約比兩毫米（〇・二公分）還小的戳記。銀器如果不是一體成型，那麼在每一個分離部位都會加蓋戳印，絲毫馬虎不得。

隨著買來的銀器日益增多，這些肉眼幾不可見的迷你浮雕漸漸地像是老朋友般熟稔，每新買一件銀器便拿起高倍放大鏡再仔細看看他們。有美好與熟悉的踏實，不是為了鑑別真假，而是向這些尺寸微小的朋友們打聲招呼，「你來了呀！」他們早在百年以前便鮮明安穩地被鐫刻在剛打造好的銀器上了。

像是銀餐具的「尤里西斯之旅」，從牛排刀叉、點心刀叉、湯匙、咖啡匙、牛油刀、乳酪刀、蛋糕鏟、大湯勺、沙拉叉匙、草莓鏟、方糖夾、鹽罐、茶壺、咖啡壺……如同小孩蒐集印花一樣慢慢地挑，一件一件地買。有的必須有五、六組以上，比如刀叉，但可以共用的大湯勺與蛋糕鏟則各一即可。於是，幾年下來裡餐桌亦慢慢成氣候，像是組一支球隊，總算備齊可以擺桌請客的各式銀餐具。

在二十一世紀繼續使用十九世紀的餐具，說起來真會嚇壞許多台灣人，但摩挲

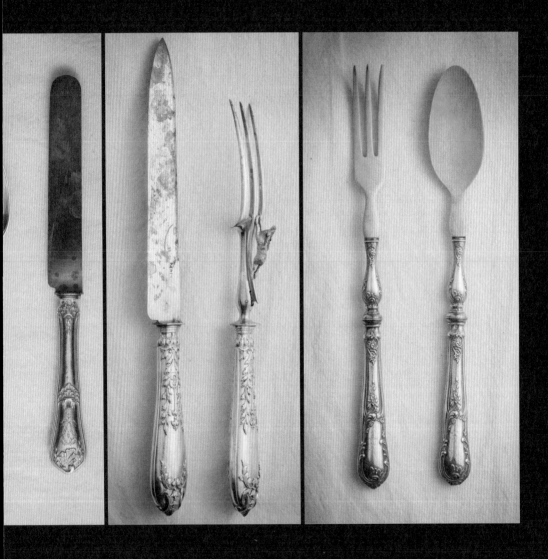

銀在酸性的醋中易氧化變黑，所以沙拉匙只有握把是純銀，叉與匙的部分則是電木。
切肉刀叉有華麗的花草浮雕，刀刃因為必須有足夠的硬度，是易生鏽的鋼。

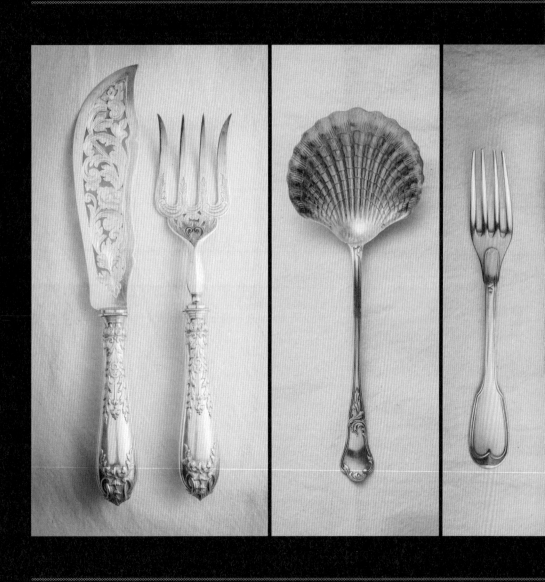

十九世紀中葉的刀叉匙，用餐時的主要餐具。切魚的銀叉有寬大的叉齒，可以盛起易碎的魚肉。
草莓鏟有扇貝的造形，純銀鎏金。

著因前人珍惜而能完美保存至今的老銀器，現在仍繼續慎重地使用，是人世靜好的幸福。

奇怪的是，邀請來家裡用餐的客人幾乎都沒有意識到餐具「也是古董」，而且還是一百五十年前手工打造的純銀古董。

其實，這些銀餐具比起我大部分的老家具都還古老。

因為保養得宜，擦拭得白亮如新，客人們對於自己手裡握著百年老阿嬤老阿公使用過的餐具進食毫不知情，心安理得地吃著各式餐點。

我心裡常想，如果我最親愛的這些朋友們知道這些餐具的來歷，吃下肚子裡的那些菜餚一定會更有滋味。

再說，台灣餐廳裡應該沒有這麼高檔的古董餐具哩！

# 鎏金花押槌目銀壺

這些年日本鐵壺蔚為風尚，海峽兩岸同樣喝茶，大家爭相搶購，價格驚驚漲，一支名家款式的鐵壺輕易便有數十萬的身價，早些日子裡幾千元一支任選的好時光再不復見。

儘管鐵壺有種種傳聞的好處，但粗拙笨重加上黝黑的造形實在不值大家一窩蜂搶購哪，我心裡想。

老鐵壺極脆，經不起磕碰，生鐵裂開後想補綴黏合幾不可能。壺中重重鐵鏽鈣斑刷洗不得，恐怕除鏽後壺身開始漏水，那麼便也該跟心愛的鐵壺說掰掰了。

多年前我有一支漂亮的梨形小鐵壺，擺在火缽上真是家中一景。可惜家裡另有劣貓一隻，某日牠漫遊時踩翻了小壺。等我奔往搶救時小梨壺已裂開一線，這幾年且因熱漲冷縮愈形崩裂，真痛心不已。

從此對鐵壺斷念，遂注意起十九世紀銀匠打造的咖啡壺，尋覓多時終於找得此壺。

銀壺不難買到，主要有茶壺、咖啡壺與巧克力壺三種，後者造形獨特，搭配一根輾碎巧克力塊的核桃木棒槌，是最搶手與昂貴的銀壺。銀茶壺的尺寸最大，壺身無有裝飾，數量較多我也覺得一支，不過壺身太大，除非家裡客人眾多，很少有機會亮相。

這只銀壺買來時壺底積著黝黑的咖啡漬，大概是原主人的咖啡壺。於是跑到附近看起來很專業的咖啡豆專門店買清洗咖啡機的聖品Cafiza。店主人是一個高大老實的年輕人，很和氣地問我用哪款espresso咖啡機，我老實以告有一台還不怎麼會用的古董拉桿式咖啡機Le Pappina，但買Cafiza不是為了清理咖啡機，而是我的古

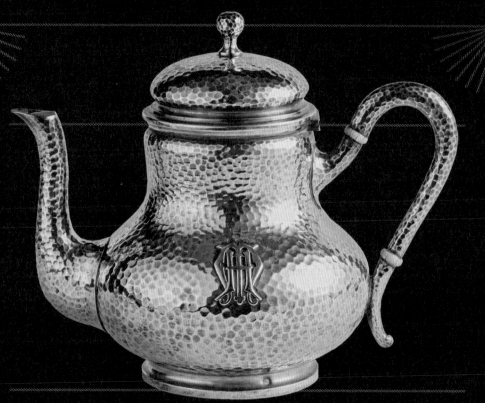

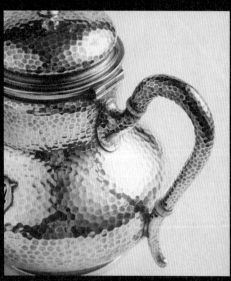

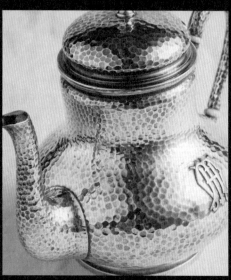

手工錘打的銀器表面崎嶇凹凸，每一件都有自己的獨特肌理。

銀茶壺往往尺寸稍大，咖啡壺則有嬌小圓胖的壺身。

壺身的鎏金花押MH應該是家徽，標明此壺的身世，把手飾以牙質套環，

每個接合的組件都有法國官方火戳為記。

董銀壺。不知可不可以用？

「是純銀的嗎？」年輕老闆問。

「應該是，成分九五〇。」我答道。

「純銀有毒喔！一定不是純銀的。」老闆又說。

「應該是……」我突然不知怎麼面對這個懂得一切咖啡知識的自信老闆。

「有毒喔。」老闆肯定地說。

抱歉，我丟下錢抓起櫃檯上的Cafiza趕緊跑回家裡。

Cafiza果然有效，銀壺泡了幾次後變得閃亮無比，咖啡漬幾已不見蹤影。至少，現在是可以安心使用的狀態了。

這支咖啡壺鏨有六個純銀戳記，以細緻的手工錘打出壺身的凹凸質地，正中有高雅的鎏金花押，整個壺身沒有接口，提把由兩圈牙質小環接合。

壺重三百五十克，高十五公分，輕盈就手，適合兩到三人泡茶飲用。

真把小銀壺洗淨後，多年來我終於可以安心坐下來喝一杯茶了。

咦，怎麼沒有杯子？

唉……

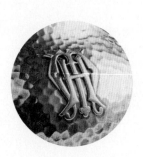

# 銀絲鎖環零錢包
## 與
## 銀柄牛骨拆信刀

巴黎蚤市裡常可看到十九世紀的零錢包，許多是銀絲鎖環製成的迷你款，大小

不過掌心之半，但做工常細膩精巧，讓人不忍釋手。

講究的零錢包開口飾以花卉鳥獸，錢包的底部綴以一顆顆小銀珠珞，可以想見

百年前的人從口袋裡掏出來時銀燦燦的貴氣。

這只錢包的裝飾小銀珠已散逸不見，可喜的是銀絲鎖環未有壞損，錢包的閉闔

亦緊密順手。錢幣放入後可隔著鎖環隱約看見手邊還有多少銀兩，又不虞掉落。

十九世紀的純銀製品裡，拆信刀與零錢包的戳記似乎皆屬於千分之八百的銀成

分，至於餐桌上的各式餐具則至少都是九二五以上的銀量。這只錢包在開口處亦有

千分之八百的純銀官方戳印。

可惜因為幣值大貶，現在已不時興零錢包，年輕人喜用的是帥氣的鈔票夾。但

紙鈔實在單薄，不如古人時而能以拇指「叮——」彈起一枚金路易或袁大頭的帥氣。

文房清供是文人收藏的主要項目，器形需雅緻就手方能擺在案上，除了筆墨紙

硯與衍生的各種書畫器材，小巧的雕刻、擺飾簡直琳瑯滿目。歐洲的文房組合主要

是火戳、拆信刀與墨水盒，一起放在木製的收藏匣中。

火戳與墨水盒不怎麼引人興趣，主要是現代生活裡用不著，但拆信刀對於廣告

信、帳單與各種信件仍可派上用場，而且有些老派圖書是不裁邊的，讀幾頁才割開

幾頁，讀書時手裡隨時拿一支美工刀委實不堪，因此有好一陣子認真地找起拆信刀。

老拆信刀的材質很簡單，不是黃銅就是銀。使用的銀成分通常是千分之八百，

亦蓋有官方戳記認證。

這支拆信刀的銀柄浮雕著新藝術（Art Nouveau）風格的花卉水草，在扁平的

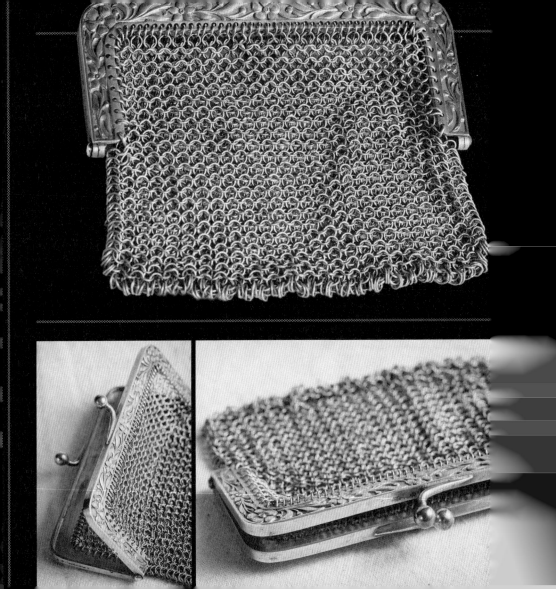

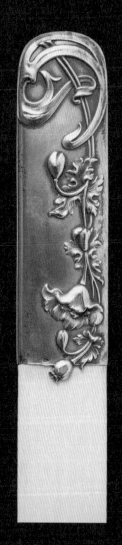

把手上款款擺動，簡直是明確的十九世紀血統證明。罕見的牛骨刀刃漫漶著時代昏黃的光暈，色澤古樸動人。

覓得這麼漂亮的拆信刀前其實已買了幾支，膨大的銀刀柄浮凸著繁複的水草花紋，刀刃亦是銀製品，現在隨手取用拆信，刻意尖細的刀頭要挑入信封中比美工刀好用多了，刀刃無鋒亦不需擔心不小心割傷手指。工具還是專門化比較實用，至於這把新藝術風格的牛骨銀柄刀，欸，寬大的刀刃使用不易，只能說，它很漂亮。

# 玻璃控

陽光灑在窗邊，如午後的湖水般安靜掩來，牡丹花瓶的周身彷彿散放著魔力，透亮的玻璃曲光像活物般在桌面跳動。

手吹的玻璃厚薄不平整，凝固著一顆顆小氣泡，帶點不太清亮通透的綠光，似透又隔。咦，這些缺點怎麼都成為讓人著迷的要素，真要命！

老玻璃器皿主要指花瓶和冰碗，因為玻璃保存不易價格向來不低。我沒能趕上冰碗風行的年代，但即使只見一眼仍讓人魂牽夢縈。

玻璃糖罐亦是玻璃控的最愛，以前糖罐數量極多，自然不怎麼稀奇，除非同是籤仔店控，那麼「雙控合一」恐怕就會一發不可收拾，把家裡都塞滿這種占位置又脆弱無比的透明傢伙。大糖罐既不像刺繡可以凹折收存，又不像家具可以疊疊樂，擺多了糖罐就像在收藏空氣一樣，家裡關滿被收攝到胖大瓶身中的不可見精靈。

但，空氣看不見也是會占位置的好嗎！不想風水輪流轉，糖果罐現在成了極品，日本進口圓胖如大粒蘋果的，一萬元都能迅速賣出，簡直比上等的古陶甕還值錢，這是台製糖果罐遠遠追趕不上的行情。

玻璃糖罐之外，玻璃花瓶數量亦多，難在漂亮與大支的極少，但量多則價減，價格不像冰碗那麼恐怖，而且日常插花擺飾比毫無用處的冰碗實用許多。因此如有漂亮又價格合宜的都忍不住想買下來。

日治時代花瓶的超級明星當然是牡丹花瓶。既稱「牡丹」花瓶，重點自然在手工拉製的那朵嬌豔花兒。瓶腹上的牡丹要能肥蕊厚瓣，玻璃疊疊而通透，中心可散灑細碎顏料，不管正看側看都瑞莊濃豔。

要有這樣的玻璃吹製功力並不容易，因此漂亮的牡丹花瓶難覓至極。有的人改

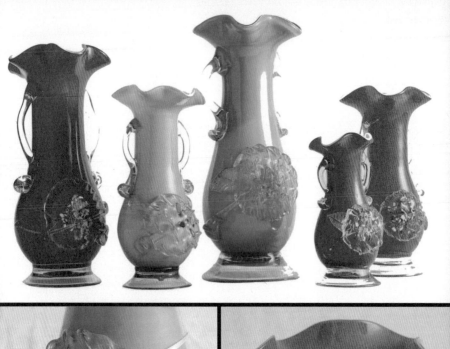

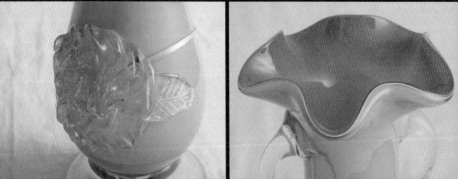

老玻璃花瓶有沉靜的色澤，幾乎不反光，彷彿時間吸盡了所有的光芒。瓶腹隆起一朵碩大透明牡丹，是日治時期花瓶的王后。花瓶的荷葉邊開口充滿動感，比較講究的工法則內外層分屬不同顏色。

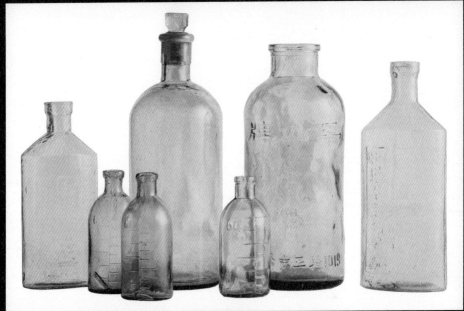

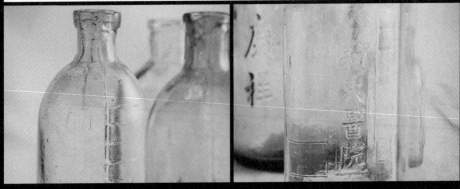

老玻璃器皿火氣褪盡，呈現通透的本色，在光線下有不可思議的「空氣感」。老藥瓶上常有診所或工廠名號，有的還有地址電話。 瓶身上有刻度，取用時可以很方便地知道用量。

找罕見尺寸，極大或極小都特別受到歡迎，但捨棄美學的考量，不免是偏鋒。

近來亦發現有玻璃供盤，朋友從上海蚤市買了幾只回來。比較類似盛裝西點糖果的點心盤，尺寸迷你大概放不了瓜果橘子只適合巧克力，但老玻璃器皿自有迷人的光影質地，讓人看了捨不得離手。

台灣民藝老物裡供盤與湯盤數量極多，兩者都是祭拜用品，而且往往是個人專屬，把事先準備的三牲鮮果擺放在自己的湯盤上，拜拜完連盤從神桌上一起取走，是一種給神明吃自助餐的概念。木頭供盤往往殘留著斑駁朱漆，圓盤造形應是早期車軸製品的代表，常不值錢地疊成一大摞，買

回家裡不拜拜亦不知能拿來做什麼，不像湯盤可以擺放茶具，深受茶人歡迎。

年輕人對於透亮的老玻璃似乎也著迷不已，早年西醫裝藥水的綠玻璃罐突然熱門起來，先是各家日本古道具店裡紛紛擺出販售，然後個性小店也流行起日文漢字寫作「硝子」的各種玻璃器，三三兩兩插著花枝，隱喻著某種「現代生活的開端」。

當然，玻璃最好帶點青綠，人工吹製留下的斑斑氣泡與雜質愈多愈是佳品。

早幾年逛民藝店時不曾看過這種玻璃瓶，原因很簡單，玻璃瓶被認為根本無收藏價值。偶爾可見的，是製成扁葫蘆型的藥丸瓶，密布著氣泡，就手輕若無物，最好是還黏貼著印製粗糙無比的原始商標。但葫蘆藥瓶亦只是小物，收藏腳踏車櫥的人想買幾個放在櫥子裡裝飾，稱不上什麼收藏。

如今玻璃藥瓶大行其道，瓶身氣泡粒粒晶瑩閃閃發亮，大家都愛起這種土瓶子了。尤其是玻璃表面浮凸著各家醫院名稱、藥水廠牌，有現在玻璃製品沒有的拙趣。

趕流行下我也買了幾瓶，果然也覺得好看（我腦波弱沒辦法）。一只綠色藥瓶是「霧峰中正路1019三山牌」與「戴慶祥」，應是戰後的物品了，把自己的名字模印在玻璃瓶上，不知戴先生的事業是什麼哩。

雖不能與冰碗或花瓶等玻璃重器相比，但台灣民藝收藏已如落入凡間的精靈，太貴重稀罕之物人間鑲氣奉欠，還是歸返仙界好了，留一點凡夫俗子能實用共賞之物便罷。

# 玻璃球浮標

很愛這種大粒的玻璃球，量體巨大像是巨人們戲耍的彈珠，擺在陽光下閃爍著琉璃的色彩，飽滿、空無與晶瑩。

這是昔時漁船捕撈作業時綁在漁網的浮標，因為塑膠尚不普及，所以由厚實的空心玻璃球提供漁網的浮力。在海上漂浮，這些玻璃球竟能不破不碎地留存至今。

想像，月圓之夜的大海中央浮滿巨大的玻璃球，海浪款款搖擺，每顆球面上都安靜地鋪滿一整個宇宙的星子，像是一顆顆漂浮晃動的光球。

是老漁夫才有幸目睹的神蹟哪！

因為自己的幻想太美了，忍不住一口氣便買下十幾顆，辛苦地在整輛車裡塞滿玻璃大球載回家裡。厚實的綠玻璃上流影幻化，擺在家裡百看不厭，這就是玻璃的魔幻魅力。

賣我的店家有許多漁船老文物，似乎是世代打漁的家族，留存著各種海上羅盤、船舵、螺旋槳與船燈。我因太著迷玻璃球，請他幫忙多找幾顆。「好的，」老闆答道。但要等一陣子，「因為漁船出海時偶爾會撈到。」

哇，原來大海上漂浮許多流浪的大玻璃球，偶爾會網入漁網中成為「漁獲」。

半年後老闆打電話來要我去看看，「有幾顆是收藏等級的」，他說。

我奇道，「什麼是收藏等級的玻璃球？」

球殼上滿滿黏聚一層白色藤壺，像是刺蝟般，是極特殊的稀少品，大家搶著要這款的。老闆解釋。

「我不要這個啦！」我說。我愛的是玻璃的剔透，不是船舶用品收藏迷。老闆大感困惑，但生意還是要做，「請你一個月後再來，」他說。「我把這幾顆泡鹽酸整

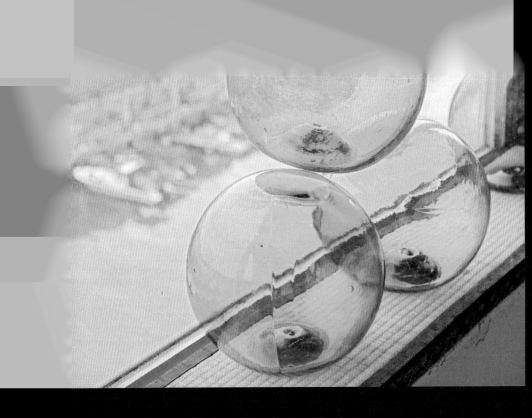

治一下，到時保證清潔溜溜。」

好吧，可憐的藤壺掰掰。又隔了一個月，果然交了十幾顆光滑無比的玻璃球給我了。附贈一粒迷你小玻璃球，「沙密速」，老闆說。大概也是從海裡免費撈到。

小玻璃球大小如一顆棒球，現在也可以找到新製品，因為玻璃討喜，許多人一次買四、五顆做為擺飾。店老闆送我的小玻璃球是老物，因為在海裡摩挲翻攪得太厲害已成霧面玻璃了。

這些玻璃球原本都以麻繩網住，繩索看來骯髒破舊，當然，這也是為了原汁原味的「收藏考量」，但實在不乾淨，只好狠心一律拆除刷洗，回復玻璃本色。

對了，現在漁船似乎仍然使用浮標，但玻璃球已改成輕便的塑膠大圓球，有兩個繫繩的小耳像極了浮在水面的青蛙。

喜綠的玻璃上偶有氣泡，是老玻璃的特徵。上玻璃球亦是吹製成形，每顆都有明顯的吹製口。漁船作業需要的玻球

# 獅子與我

老石獅的年代至少數百年，通常不是本土老物。因此在民藝店不常遇得，必須到專營中國古董的店家才有。

想像在廣袤中國杳無人跡的深山裡，亦或在幾十代人生死疲勞的市井，石獅一動不動駐守幾個世紀，然後被古董販仔小心掘起，釘箱封入貨櫃渡海來台，流浪於不同店家。這樣辛苦流浪的軌跡。

有古董店老闆在鄉間堆滿了早年由中國買回的石獅人俑，各種尺寸、朝代與材質皆有，數量過百，如老石雕的百貨公司，露天擺放任憑風吹雨打，而且愈淋雨日曬就愈有古樸之味。「到大陸鄉下時，」老闆邊說邊踢了一下腳邊歪倒的小石獅，「事先聯絡好的古物販仔便開著小貨車過來，車上胡亂堆滿了從深山古墓裡偷搬出來的石獅。」然後咧？當然就被老闆一對一對裝入貨櫃裡，唐山過台灣渡海而來了。

沉靜如山，然後飄移動蕩來到眼前，與每一隻石獅的邂逅都是充滿情緣的心動時刻。只是石獅飄洋過海價格不斐，不是輕易買得。因此只要遇上心儀的獅仔，能力所及（指人力可搬而且開價不要多一個零）都會設法搬上後車箱，讓獅仔們躺在底盤幾已觸地的老爺車裡再旅行最後幾百公里，還沒到家前便先以手機呼朋引伴，一抵達眾人氣喘吁吁地連拖帶拉搬入屋裡。獅仔定位後，人人脫力且幹聲連連地開心喝起啤酒。

「拜託你別再買了」，眾人哀嚎。好，好，我心裡竊笑。

第一次見著這隻石獅時尚未有買下來的決心。買石獅需要「決心」，主要是實心的石塊實在太重了，家裡大大小小石獅已經不少，每次都讓自己與朋友搬得半死。

這隻獅仔尺寸不小，要買還真得有不怕死的覺悟！想想還是算了，免得激情過後留

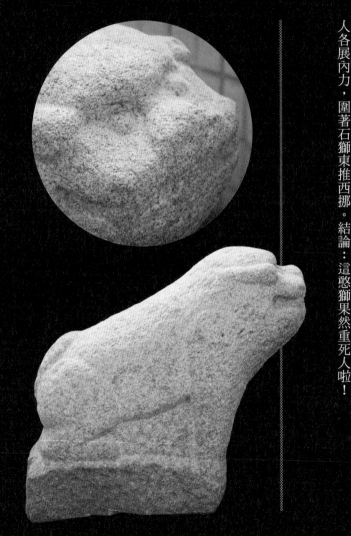

下自己與搬不動的獅仔相看兩厭。

隔一年後再到這家店，咦，獅仔還在耶，價格一問只剩半價，心裡頓時熊熊燃起「買這隻」的決心。

有了決心就容易多了，獅仔的臉相雖不怎麼機靈雄奇，還算憨面（比較像一隻笨狗），這亦加分不少。立刻生出「就再搬個半死」的勇氣，於是真的開車兩百公里，老車底盤幾近觸地載回家，到家前再度狂call運獅人原班人馬前來助陣，一群人各展內力，圍著石獅東推西挪。結論：這憨獅果然重死人啦！

石獅子討喜，造形常古錐可愛，這隻咧嘴塌耳，很乖巧的樣子。
同樣是石雕，材質各有不同，花崗岩很常見。

# 肖楠木盒

古人惜物，重要物品珍而重之地擺在上鎖的抽屜或木盒裡，要拿出示人時得掏出黃銅小鑰匙鄭重地開鎖，從匣中無比寶貴取出。殊不知這樣的鎖頭向來只防君子，真遭小偷時整盒端走根本不濟事！

如今找到的各種木盒、木箱、桌櫃櫥子的抽屜往往鎖雖設卻常開，想必分開祕藏的鑰匙早因藏匿得當而不知去向，極少極少數能附帶鑰匙。如今茫茫人海，空有帶鎖木盒，卻再也找不到匹配的鑰匙了。

因為鑰匙早已不見蹤影，為了打開鎖住的木箱只好撬開鎖頭，技術不好的販仔弄壞鎖頭後甚至整個挖除，因此不少木箱買來時缺了鎖頭，像是曾遭遇什麼災厄般有一窪裸露木料原色的凹洞。當然，木箱並不值錢，開鎖其實是為了窺看箱內藏匿之物。被珍重鎖上的，常常是各種地契證件書信與照片，亦有的只是尋常衣物雜什，如果出現首飾珠寶現金就中樂透了。我亦曾帶著許多木箱求鎖匠開鎖，鎖並不複雜，難在內部機括年久卡死，不是每只木箱都能順利打開。想重配鑰匙根本不可能，現代鎖店可沒有準備黃銅小鑰匙的匙胚。有的資深販仔將多年覓得的黃銅小鑰匙集成一串，想買的人只好帶著自己的木箱前來，一支一支慢慢嘗試，像是急於尋覓灰姑娘的王子，一手拿著高跟鞋，盼望找到能配對的主人。被深重鎖住的木箱，如果能重獲屬於它的鑰匙，破鏡重圓，應該也會喜極而泣吧。

木箱的邏輯在於：既然上鎖，必有貴重物品放置其中。老屋通常年久失修蛛網灰塵遍布，販仔進入後並無太多耐性，許多箱櫃抽屜因此被暴力撬開而破相。這個肖楠木盒亦無鑰匙，幸而鎖頭安然無恙，大概是因為木盒的材質貴重，識貨的販仔才沒粗暴以待。

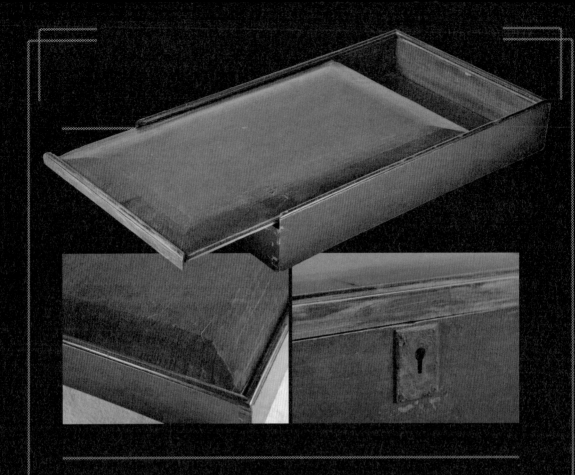

這樣的木盒（以凹槽推拉
滑動而非鎖上鉸鏈可以掀開）
都有相當年代，使用時隨著上
蓋緩緩滑開逐步看到盒中珍
藏之物，像是古代卷軸，很有
圖窮匕見的奇異感受。

以上好肖楠木製造再以
銅鎖加密，當年這個做工細緻
用料扎實的木盒必然收藏不
少主人的寶貴祕密。可能是年
輕時洋洋灑灑寫下的情書與
初戀情人寫真，也可能是整疊
的房契租約銀票。總之是某人
生命所繫的少少幾件物事，收
束於此一扁盒，如日本人所說
的「一生懸命」，木盒雖然精
緻，盒內之物恐怕比盒子更加
貴重，不過現在都已隨主人仙
逝而如煙消散，僅餘空篋一
只。

台灣木盒並不常見，這件肖楠木盒來自大戶人家，由三角接榫拼合，推拉式盒蓋，不需任何鉸鏈，是很古典的做工。
木盒有鎖，但極易橇開，只防得了君子。

# 蝦盤

小時候路邊的辦桌請客常用蝦盤來滿盛海產上桌，這種粗瓷器皿的年代並不久遠，即使整擺整擺地出現在古董店裡也不為所動，毫不誘人。但偶然間卻也買了幾件天霸王等級的巨大蝦盤。似乎只因為被它 XXL Size 所吸引，純粹買最大號的怪物等級，擺在家裡像一幅生猛無比的台式海鮮靜物畫。

這些蝦盤的寬度逾四十公分，可盛下一個初生嬰兒了，當初應該是為了各種海陸奢華大餐的極致想像而訂製：一整隻未切的烤乳豬，成精了的超大尾活魚，阿祖等級的巨螯龍蝦，足當桌子寫字的千霸王鱉精或大紅蟳……

台灣戰後的瓷盤有各種人物、花鳥蟲魚與風景，這可是許多民藝痴人的重點收藏，收都蒐集不完哪！但不知為什麼後來赤紅的蝦子擊敗所有花紋成為昔時台灣人的最愛，因此很大量地使用在過去的歲月裡，從最小的醬油碟、瓷湯匙到宴客的大瓷盤，上面都手工繪製著一尾紅通通的煮熟大蝦子。

蝦盤的數量實在太多了，可以想像有好長一段期間台灣各地的瓷器廠裡供養了一群每天專門畫出紅蝦子的手工畫師，朱筆勾捺再匆匆批上幾筆，一尾活靈活現的神氣蝦子便成形，這些「煮熟的蝦子」很有台灣的土俗趣味。

蝦盤常見，是民藝粗瓷的大宗，常常一擺擺以塑膠繩捆住胡亂堆在牆角任挑，數量實在太多了，沒人會感興趣。

但這只小蝦卻完全不同，不僅年代勝於尋常蝦盤，畫工亦神魂俱現。

多年前買下這只小蝦盤時，對於台灣碗盤完全無有概念，見各種椰子盤、胭脂紅茶碗開價數千元，不免心驚。

直到遇見這只小蝦盤，雖然尺寸迷你又索價不斐，眼光卻很難很難再移開。

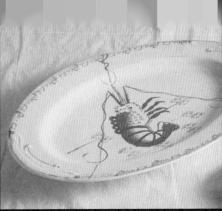
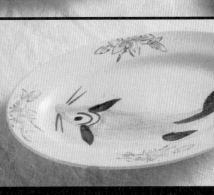

好美的瓷盤，就是價格不怎麼美。民藝人對於高價品總愛這麼自我調侃。

遇見這只蝦盤前一年，我買下了一只同尺寸的小魚盤，現在蝦盤像是魚盤的好朋友般跑來，招手誘惑著我買下來與小魚作伴。

小魚盤是我的第一只台灣碗盤，當然也是受到盤中滿溢陽光的靈動小魚所吸引，如今小蝦款款游來眼前，豈能不快快撈起？於是一咬牙便掏錢換回小盤了。

幾年過去了，小蝦小魚日夜相伴於玻璃樹內，讓人看了快意無比。民藝人愛講笑話，「買了後悔五分鐘，不買後悔一輩子。」大概如是之況味。

# 五升米斗

米斗（量米器具）可不是日常用品，超市裡的小包米盛行，米店早已在現代生活裡絕跡，因此許多人初看到時不易理解米斗是何物，但喜歡木頭的人一定會深深被歲月所滿布的暗沉質地所吸引，鍾意生鐵的人對風霜厚實的鐵箍必一見難忘，還有那文獻蒐集癖則絕不會放過米斗上燒紅烙鐵戳印的凹陷總督府記號。當然，每一個總督府米斗都必然是歷史老物的含金證明，保證日治時代台灣，官方認證，年代超過八十年！

近年吹起日本雜貨風，中藥櫥抽屜裡的分類木盒相當搶手，一座中藥櫥少說有三、四十個抽屜，每個抽屜至少六個木盒，拆出來就有上百個可零賣，櫃子的附屬品比笨重的櫃子好賣，大家趨之若鶩，掏空許多中藥櫥腹裡。

相較於稀少的米斗，中藥櫥木盒顯得毫無個性且做工粗略，木盒因長期深藏於不見光的抽屜裡，個個木料潔白簡直沒有臉孔。但米斗的數量實在太少了，大家也顧不得這麼多了。

這件方型米斗不是台灣本土物件，偶爾可見於日本古道具店裡，與茶道具並置，林林總總的印記不少，卻沒有讓人倒吸一口氣瞳孔放大的台灣總督府火戳，但「味道袂歹」，如同民藝人愛說的口頭禪。於是也就買下來與家裡的日治時期台灣米斗相伴，大家都是超過一百年的「多歲人」。

米斗底部以濃墨鄭重寫著字，南村山郡在今日的山形縣，明治三十三年（一九〇〇）是年紀超過百年之古物無誤。方型開口橫貫一根方型鐵柱做為米斗提把，同樣是五升容量，台灣總督府的米斗則是圓桶型，外箍鐵片，沒有握把，很易辨識。

米是國民主食，每個家庭應該都有自己常常光顧叫米的店家，街坊上除了販售

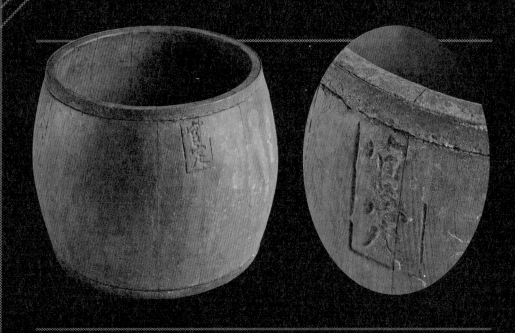

米斗有方有圓，常有官方戳記認證，以示度量衡的公正，這些戳記通常就是收藏的亮點。
戳記由燒紅的烙鐵壓製，成為現在很少見的陰文字體。
生鐵構件是米斗的特徵，往往銹蝕出獨特的風味，
濃黑墨字則標明著這是一九〇〇年（清光緒二十六年，著名的庚子年）器物。

各種調味料與罐頭的簽仔店，米店亦是必備店家，現在雖然都已退出舞台，以前的數量應該不少，日治時代的米斗因此不難找得。奇怪的是，戰後台灣總督府不復存在，不知為何，也很少看到沒有火戳的米斗，似乎買米的專用量器不再有公家制定的版本，米店也就不必費心訂製專門器具了。另一個原因可能是米的買賣改以重量計價，小時候到米店買米，店家會以一個塑料勺舀出白米秤重，以斤來賣而不是斗或升。

老米斗比較不易找到鐵箍完整未爛的精品，生鐵構件似乎比木頭更易氧化朽爛，想要有品相漂亮無缺的總督府米斗，通常得從數十件中才挑得！

# 燈芯盒

許多古老物件見著時總是如同猜謎題，「這是什麼？」前輩們就會口沫橫飛地講起故事，古早如何如何，所以哪，這物件又如何如何使用。只是老東西實在太遠離現代生活經驗了，下次再見到時往往又會困惑地再次發問。

燈芯盒就是這樣的老東西。

至今我仍不知道燈芯是什麼，雖然家裡好長一段日子裡請客吃飯時也常常點著煤油燈，讓晚餐有搖曳的光影。煤油燈芯卻不是易耗損之物，應該不需要什麼燈芯盒來專門存放。

燈芯盒常是錫器，簡單款方方正正製成可以吊掛牆上的錫盒子，不識者常猜是信箱，但器形年代大抵古老（是用油燈的古早時代），尺寸迷你，所以又會暗自懷疑，清朝時期有那麼多標準信封互相寫來寫去嗎？

講究的錫製燈芯盒製成房子的立面，常是三開間的紅瓦大宅，雖不知為什麼，但古代錫匠的手藝令人驚喜。大紅鬃漆的雙開門可以開闔無礙，門上的八卦門環還晃晃盪盪地輕搖著。氣派的小屋雕梁畫棟，有考究的竹節窗，高翹的燕尾屋頂可以拆解下來，兩側有鏤空花窗，是大戶人家的氣派，卻只是為日常使用所需的燈芯而設。

錫燈芯盒常見，家裡另有一只小巧的木刻礦物彩燈芯盒。在高仔店裡看到時簡直不敢相信自己的眼睛，何等高明的技藝能把粗拙硬氣的木料雕成綢緞般柔軟飄逸？如果不是拿在手裡掂了重量確定是木頭，蜿蜒奇巧的造形很容易誤認為是泥塑成形。

高仔叫我猜猜這是什麼，遲疑間，他已公布答案：「燈芯盒。」燈芯並不是給煤油燈使用，而是擱在錫製油燈的油碟裡。這似乎也解釋了何以燈芯盒常是錫製品，

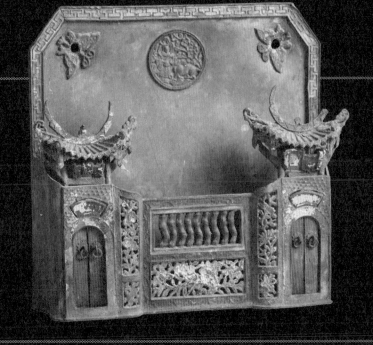

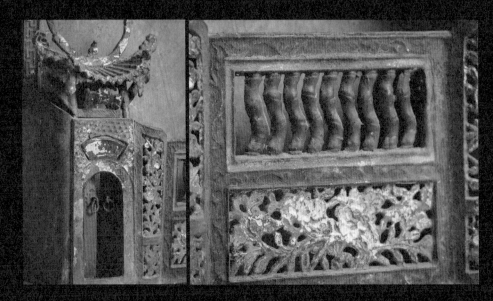

買一座氣派大宅做為燈芯盒，這是古人的豪氣。 小門可開闔，錫匠工藝之細由此可見。

因為錫油燈需要燈芯，錫匠便一氣打造了油燈與燈芯盒，皆屬於老錫器。

碧綠的礦物彩意外地讓這件燈芯盒如一片自然捲曲的葉片，不是傳統的紅黑兩色反而賦予其更輕盈的量體。將整塊木料不可思議地雕鑿成彎折飛揚的衣裾，正中簡單刻一個壽字，像是翻飛彩帶瞬間被魔法凍結，從此成為一塊木頭，靈魂裡仍有布料的輕軟，身子卻已硬化成木。

我立刻愛上了這個現代已完全失去用途的燈芯盒，買下來只是為了古代匠師所施展於上的魔法，為了那被禁錮的自由之魂。

如何能把沉重變得輕盈，樸拙卻毫無凝滯？或許便是這件燈芯盒所欲給予的答案。

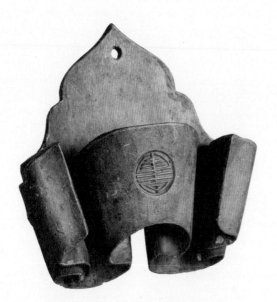

整件木盒其實只是一條翻飛纏卷的彩帶。
礦物彩青是這件燈芯盒的色調，很經典的古物色澤。

# 劍獅

家裡好幾隻劍獅，亦有人稱為獅咬劍，因為獅子嘴裡總是滑稽地橫咬著一把長劍，兼露出上下兩對虎牙。劍獅有來自中國亦有台灣，造形懸殊輕易可辨，在上一本書中已有不少介紹。最近發現家裡原來還躲了一隻，可能天性害羞（驅邪避煞的劍獅怎麼可以個性內向！），於是也請出來亮亮相，礦物彩繪，是典型台灣獅子臉。

木刻的八卦或劍獅是許多房子門面上常見避邪物，甚至現代公寓的陽台上亦可見得。台灣人與這種扁平獅子臉的關係頗深，像看門狗般家家養一隻顧厝，似乎戶外煞氣彌漫，非得請來凶惡獅子坐鎮看守，否則不得安寧。因為數量眾多，販仔或收藏人家裡常見滿滿一紙箱的劍獅（被棄養？），仔細翻掏後大抵是尋常雕刻，都長得一副匠氣十足的相貌，塗上亮晃晃的俗豔彩漆，一看就是廉價品，門外如真有邪魔外道，看到這種無有靈氣的 B 級 C 級劍獅被派來站崗驅邪，應該也會覺得屋主很搞笑。

這隻不同，特別憨傻，切齒咬牙地銜一柄七星短劍，凸眼厚鼻翹耳長鬢，頭上還頂一枚小八卦寫著「太極」，長相很性格。收藏人常說獅子愈憨面愈佳，剛開始民藝人生時很難確定拿在手裡的獅子是否已足夠憨面，而且最好還要比憨面更憨面，憨厚中的憨厚。後來漸漸能體會台灣獨有的憨獅子是什麼況味，果然見到愈憨傻的獅子就愈能被逗樂，對每一件木雕獅子都有蘇東坡「唯愿孩兒愚且魯」的期許。

而台灣眾多憨傻獅子的代表作，毫無疑問地被畫在一八九五年唐景崧擔任第一任大總統的台灣民主國國旗（藍地黃虎旗）裡（按：原版的旗子已不復存在，最接近的版本是典藏於國立臺灣博物館的「高橋雲亭黃虎旗摹本」，已獲文化資產保存法指定為「國寶」）。這隻昂首翹腳有著粗短四肢的豔黃老虎圓睜雙眼，大紅鼻子朝天，

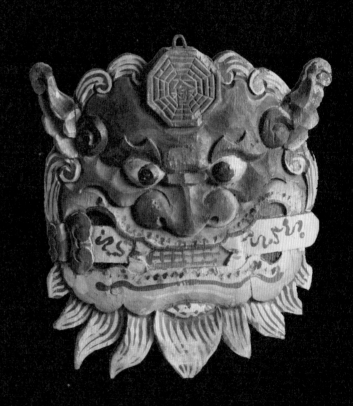

有著不可思議的童趣。只是為了堅絕抗日而製的旗子裡畫著這樣憨傻的黃老虎，難怪台灣民主國很快地在一百五十天後遭日軍攻破，宣告滅亡。

台灣土產的木雕獅子或老虎，不管是用來驅邪或抗日，似乎都太過於誠實地坦露了內心的良善與憨厚，而且還總是被要求著要再憨面一點，昔時的台灣是這樣想像著人生的悲歡喜樂！

憨傻的獅臉是昔時台灣人的最愛。劍獅口咬七星長劍，虎牙微露，額頭貼著一片八卦。

鬥雞眼＋獅子鼻，兩眼間潦草寫一個「王」字。

# 朱漆鎏金鏤空木雕

這件木雕擱在家裡好多年了，每次看到仍然感到不可思議的驚駭。

不知要苦練多少年的功力才能將一整塊木頭鏤空、內裡淘盡，讓視線穿過重重疊疊的洞眼看透深埋在核心的一抹卷紋，讓原本在最地心深處不見光亮的肌理重獲光明？

木雕是減法的藝術，雕刻師以鑿刀一次又一次削切木料後才得出形體。但這木雕似乎是木雕的極限主義，雕刻師立誓要讓木頭有最大的體積卻又有最輕的質量，因此一整塊木料雕琢到最後只剩纖細如絲的網絡，像是氣泡疊加而成的「木立方」，捧在手裡如同捧著一塊空氣般輕盈。像是為了觀賞空氣而費盡力氣地刻了這木雕以便捕捉不可見的空無。

木料給人沉重厚實的感覺，高妙的匠師卻立誓削鑿出盛滿空氣的木雕，在重重複瓣的鏤空枝條中還躲藏著一頭鹿與一隻鳥，穿梭飛翔於木頭森林的濃密陰影裡。似乎枝葉撩繞密不透光的林木間，仍然生機勃發地有著蟲魚鳥獸的生命網絡。

民藝圈子裡稱這種雕刻手法為內枝外葉，意思是將同一塊木料雕出雙層的肌理，彷彿共存著兩個平行卻又交錯的世界。或者有著更誇大的命名，很形象化地將複雜多層次的木雕比擬為蜂巢，有著無窮向內展開的曲徑與小室，構成了一個內向的巴洛克世界。

這片木雕偶然獲得，並不是台灣的傳統技法與風格。老台灣的木雕人物矮胖，礦物彩濃郁飽滿，整體構圖有著匠師寓意深厚的粗拙與喜感，不怎麼細究雕工的繁複華麗，而是在樸實中見識人世的榮哀喜樂。

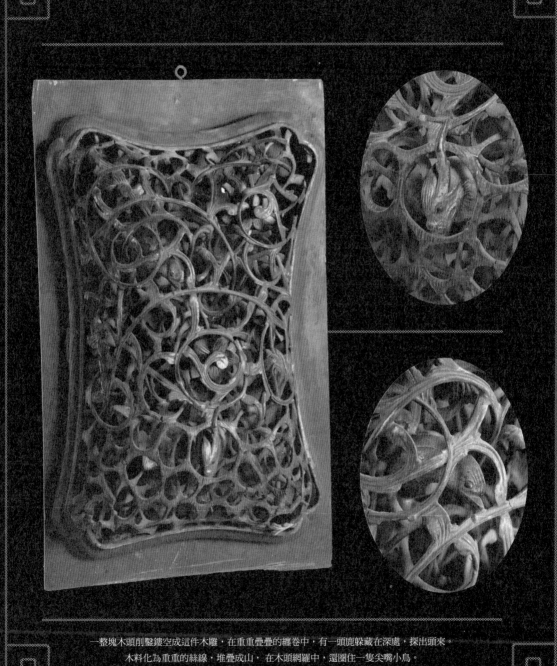

一整塊木頭削鑿鏤空成這件木雕，在重重疊疊的纏卷中，有一頭鹿躲藏在深處，探出頭來。
木料化為重重的絲線，堆疊成山，在木頭網羅中，還圈住一隻尖嘴小鳥。

# 雜物兩件

「以前東西還真是多，什麼古怪東西沒見過哪！」

剛開始找老東西時常有販仔這麼感嘆，總是讓我神往不已，兩人便一起陷入過往歲月的美好想像之中。

不過幾年時間，老物似乎一夕間攜手隱遁，再難見踪影，現在我也常忍不住要發出如此喟嘆，以前東西還真是多哪，真是入寶山而不自知，笨！

只是我也不知那個連我都未能涉足窺見的「以前的以前」，竟是何等豐饒鬥豔的美好時光。

雙魚座的人一定會愛死這件可愛的干漆老木雕。

這對木雕雙魚，便是豐盛歲月裡很不經心留下的記憶碎片，當時毫不在意，在滿屋老物中隨手取來，不討人厭亦非大器，彷彿只是走過龍宮寶窟時不小心拂落口袋裡的不起眼小物，甚至懶得丟棄，於是留存至今，竟也愈看愈讓人歡喜。

原來的主人說是彈藥盒，魚身裡儲放舊時火槍所需的火藥鉛粒。但湊近鼻子卻嗅不到火藥味，輕搖魚身發出嗑嗑脆響，如松濤款擺，很悅耳。

後來在網路上亦看過類似的木器，也說是彈藥盒，只是造形醜絕，遠遠不如。

雙魚的嘴各封以生鐵帽蓋，我總捨不撬開一探究竟，或許，怕是開啟後放出神燈巨人，卻壞毀了可愛的雙魚小物。

在東西很豐饒的日子裡，是否要買下一件東西全憑感覺，就像非洲草原上的獅子想吃眼前滿山滿谷的哪隻蹬羚，或在吃到飽的buffet中要夾中餐牛排日本料理切仔麵冷盤甜點冰淇淋……全憑一時心情。

老東西的感覺當然來自材質、時代與造形，這些統合起來成為對一件老物的「奇

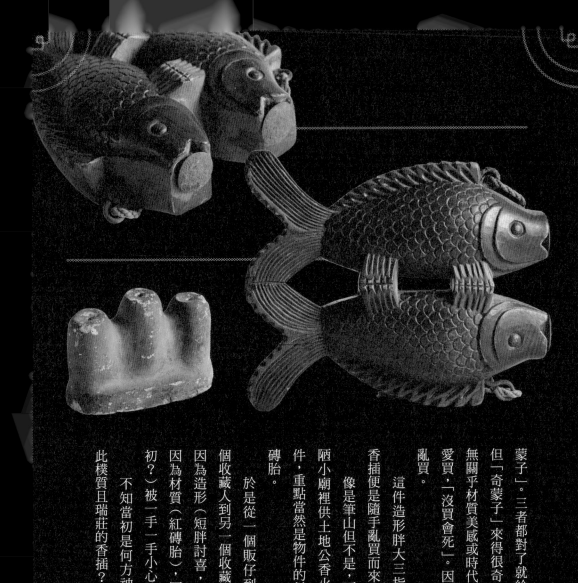

蒙子」。三者都對了就給他買下去。

但「奇蒙子」來得很奇妙，有時根本無關乎材質美感或時代，就是想買與愛買，「沒買會死」。因此，也很常亂買。

這件造形胖大三指朝天的磚胎香插便是隨手亂買而來。

像是筆山但不是，可能是路邊簡陋小廟裡供土地公香火的宗教小配件，重點當然是物件的材質：Q紅的磚胎。

於是從一個販仔到另一個，一個收藏人到另一個收藏人，這件磚胎因為造形（短胖討喜，尺寸迷你），因為材質（紅磚胎），因為年代（民初？）被一手一手小心傳遞下來了。

不知當初是何方神祇配享了如此樸質且瑞莊的香插？

雙魚上下對稱，紅朱漆色彩誘人。魚嘴有生鐵製成的蓋子，魚身用以填充火藥。
磚胎擁有材質獨特的美，迷倒許多本土藏家，山字形狀的香插剛好可以插三支香。

# 肖楠木窗櫺

近來餐廳喜歡用老屋拆下的玻璃窗裝飾，蔚為風氣，懷舊兼有「眷村味兒」，因此也常看到漆著各種顏色與不同尺寸的老窗戶等著出售，安裝在牆上頗有 zakka（日本雜貨）風。

我沒買過這種年代不怎麼久遠的玻璃窗，但多年前卻很著迷於百年老屋的土氣木窗櫺，這是還沒有玻璃的時代由厚實格狀木條製成的窗戶，既防盜又通風。

陸續在南北不同地方買了好幾個，風格時代各有差異。

其中最巨大的一件來自中部大戶人家，據說是九二一大地震所震垮的清代著名豪宅。賣家把這座窗櫺放在號稱全台灣最大的肖楠木翹頭供桌上，開出高價。我花了整個下午與老闆講價，好不容易談定價格成交。她便如臨大敵般清空了擺滿各種民藝雜什的過道，要我爬上巨大的供桌慢慢將窗櫺推到桌邊。

我一上桌立刻發現這座窗櫺比我想像大多了，整個下午都被巨大的供桌尺寸所誤導，以為正常比例下應該不大，結果我根本推不動這座用料扎實且尺寸超大的窗戶。

兩人幾乎脫力地將窗櫺搬到車上，老闆很滿意地收下了鈔票，我便開始頭痛地想像怎麼將這座窗櫺重死人的大木塊一人獨扛上的五樓家裡。

大概是神力附身，我真的成功扛上五樓，當然中途喘得像條狗一樣，然後幾天後又一人獨扛到一樓，請我叫來的倒霉貨運司機（一人獨扛）到貨車上運回高雄。

當年的木匠在厚實的肖楠木條邊緣刻出細長線條，在正面仔細製造了飽滿的弧形，邊框塗上朱漆，有大戶人家的貴氣與矜持。

除了這件超大號窗櫺，家裡也還有好幾件尺寸只有一半的檜木木窗，皆有粗厚

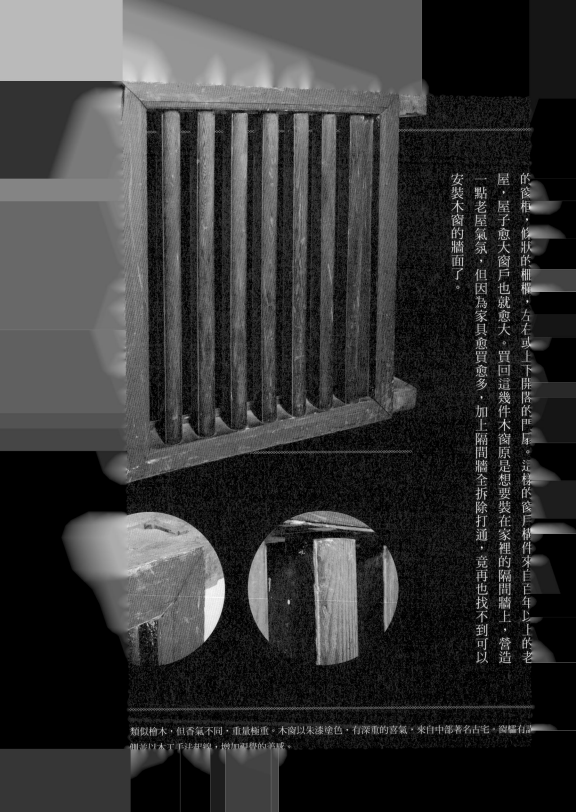

的籤柜，條狀的柵欄，左右或上下開闔的門扇。這樣的窗戶樣件來自百年以上的老屋，屋子愈大窗戶也就愈大。買回這幾件木窗原是想要裝在家裡的隔間牆上，營造一點老屋氣氛，但因為家具愈買愈多，加上隔間牆全拆除打通，竟再也找不到可以安裝木窗的牆面了。

類似檜木，但香氣不同，重量極重。木窗以朱漆塗色，有深重的喜氣，來自中部著名古宅。窗櫺有許多並以木工手法�即線，增加凹凸的美感。

終於還是咬牙買回這尊華服錦飾卻周身覆滿蛛網塵埃的文官了。

幾年來我幾次專程拜訪古董商F的日治時期木造老屋，都只為了再看看這尊文官是否健在。F說是「國姓爺」，在古都賣國姓爺，價格還貴了！於是「國姓爺」被高高供奉於老闆座位後的籤仔櫃頂，睥睨一切。

F的小店裡人聲雜沓，新舊古物四處歪斜棄置，但國姓爺在高處斂衽端坐，帝王之氣籠罩一室。

第一次見到這尊文身打扮的泥塑佛像，我便被祂的氣勢所懾，不禁肅然。

每次到F店裡我總是東拉西扯盡量別太早提到貴氣安坐於他頭頂的「國姓爺」。幾年過去了，這家古董店裡的東西幾乎不曾改變，時光在這裡好像凍結了。F每週從外地物色回來的古董都不曾久擱，很快落入每晚來店裡閒聊的幾位醫生律師口袋裡。

F與他的國姓爺留守在這個小室裡一逕傲然，哲學是：沒賣走的反而要逐年加價，「因為值得」。

五官粗糲黝黑、咬字有點含糊大舌的F以台灣國語講出這句結論，剎那間我彷彿看到法國化妝品的廣告，芬妮‧亞頓‧珍芳達‧卡斯達‧賴特希亞‧鞏利等美女都嬌笑著對鏡頭說：「歐蕾，因為你值得。」

蛛網塵封的國姓爺現在「因為值得」，要加價到六位數才肯賣了。

我聽得心驚膽跳，一尊幾已被眾人遺忘、泥胎剝落、礦物彩繪化為齏粉的佛像反而逐年倍價而沽，這倒底是什麼邏輯？國姓爺雖然在此一等數年，恐怕這次真要失之交臂了。

斂衽端坐的佛像自有一股神靈之氣，讓人心肅穆沉靜。王爺身上的顏料皆已脫盡，露出素樸的泥灰，座椅披上虎皮，封住的小圓洞裡是佛像的「入神」（裝臟），腳下踩住座椅上的虎皮，正面看來亦有貴氣。

F記性很好，我一年來不到一次，他卻記得我每來必問國姓爺，更記得最後一次對我的開價，如今根據「歐蕾哲學」，必須再添一萬！

我哈哈大笑，把F的木造房子震得嗡嗡作響，同時不斷岔開話題，在高不可攀的山頂頓足呼嘯，同時不斷做勢要一躍跳下或往森林深處長奔就此不見人影。但F精於古董買賣之道，根本不為所動。

F的兩位老顧客進門，一切江湖講數談判的時機即將失去。他於是開出當晚第二次「最後底價」，再低免談。我一聽趕緊在桌下伸出代表整數的指頭並大喝一聲，尾數退散就這樣！我現在馬上去領錢，五步之外的對街便有提款機。

成交。

F打包時透露，「國姓爺」經府城在地雕刻匠師確認，應該沒錯有掛保證就是延平郡王。

回來後我對F的「國姓爺論」一直感到可疑，後來有機會請教專研佛像造形的吾友K，他很親切的專業答覆如下：

這尊不是國姓爺造像，他戴的是俗稱「二郎盔」的神帽，國姓爺不帶此帽。這是王爺類神祇。但要具體判斷是哪位王爺，因為……

一、王爺姓氏繁多，台灣就超過兩百餘姓，包括罕見的金、銀、銅、鐵、錫、燒……之類。其中，同姓王爺可能是不同神祇，造形迥異。

二、廟宇與信眾較多的王爺較有一致造形，否則常隨地區與匠師派別而不同。

三、王爺常幾仙一組，往往附帶帝國秩序。通常文官比武將大，所以三府千歲與五府千歲中的首位常是文官造形。有些匠師將這種抱袖體稱為「文中之文」。李

王、蘇王、朱王是台灣較常以此造形塑像的王爺，都是頭戴二郎盔身披長袖袍。不過這仙可能是中國造像，座椅是福州派作法，先做椅背，再做兩支把手。這三件配件是分別雕塑後再組裝起來。這仙的比例修長，通常來說，福州派的造像修長，泉州派矮胖，這是福州派作品，但福州派匠師是一九〇一年後才在台開業（陳祿官開設台北「廬山軒」），這尊看起來年代更久，應該是福建地區的作品。若是福建的佛像，國姓爺的可能就更小了。實際上，國姓爺一直因政治力影響而被重新賦予不同面貌。從清廷對鄭氏信仰的態度，到日治皇民化時期談「神佛歸天」卻獨尊鄭成功，再到戰後排斥迷信卻仍表彰鄭成功等等。晚近，福建地區基於「閩台一家」的統戰思維，也強調鄭氏信仰在福建延續甚久。但實際上，鄭成功信仰在福建並沒有那麼普遍，許多是晚近穿鑿附會，甚至佛像一看也不是鄭成功，而是其他神祇……

原來是這樣的啊！國姓爺掰掰，玫瑰不叫玫瑰，仍然芳香無比。這尊王爺還是我最珍愛的佛像之一，確定知道祂不是國姓爺，我反倒鬆了口氣。

# 神明二事

愛佛像的人分成許多流派，有的講究年代，非明清古佛不收；有的專收魁星，無視其他諸神，也不管心愛的神佛是木雕、鎏金、黃銅或泥塑，或僅僅是家具上的雕飾；有的就是要磚胎，棄金木泥塑於不顧；也有深入考校區域風格，非某門某派不收者。反正要多搞怪就有多搞怪。

除了年代必須古老，我考慮的更常是眼前佛像是否有「臉緣」。白話一點地說，問問自己「尬不尬意」對方的長相，如同相親一樣。

老實說這可比判斷年代、材質或佛像名稱簡單多了，面對著佛像時偷偷問自己到底喜不喜歡，投不投緣？

這還不容易？但就像男伴專愛偷吃的某女星名言：別看到什麼吃什麼！想要判斷是否真愛，還真是天底下最簡單又最困難的一件事了。

這尊佛像有兩張臉，天尊的臉與麒麟的臉（頭盔上還坐著一隻小獸），神與神獸，民藝人說這樣的佛像「帶騎」，意思是自備交通工具，買一送一且通常較一般佛像魁武大仙，很難不討喜。

佛像因為講究緣分，古董店裡常常什麼都賣卻有某一尊佛像是非賣品。有的是廣澤尊王絕對不賣其他都賣，有的則是土地公一放二十年還替祂穿上錦袍清供，不管你問幾次都是非賣品。

這尊是什麼天神我不知道，網路賣家說是普化天尊，因為木料油脂經百年已揮發殆盡，討喜的麒麟且神猛靈動。老木雕神像通常輕手，品相雖不怎麼優，但騎著但這仙不知是什麼木料刻成卻沉手得很。結標前大家拚命抬命加價，價格不斷往上飆，我看著網頁上翻騰上揚的數字心驚膽跳。幾個月後我才知道原來是朋友搶到了，他

這尊佛像「帶騎」，意思是自備交通工具，一頭肥嘟嘟的麒麟。
頭盔上還坐著一隻小動物，簡直是日本漫畫的人物造形了。
麒麟頭上有三支角，臉朝向前方很聽話地擺拍任人攝影。

「離身」的神明需要自備一把椅子，這尊文昌帝君好長時間只能枯坐在一塊木頭上，
總算為祂找來合適的太師椅。椅面與腳踏幾乎是為祂所定製，完全貼合，
有一張舒服氣派的太師椅可坐，從此不需再委曲蹲坐木塊。

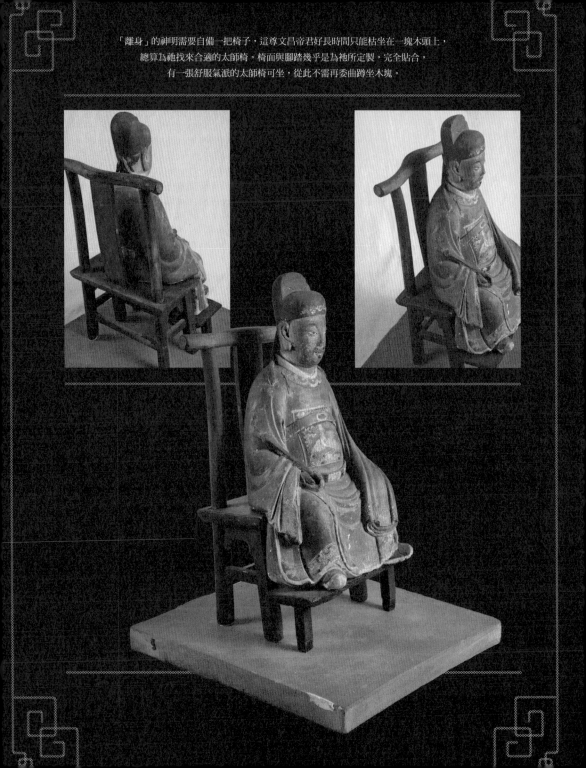

亦慷慨出讓，於是威猛的天將騎著麒麟就來了。

近年來我已少買民藝事物，其實也沒有太特殊理由，只是台灣老東西愈來愈少見，價格卻像高漲的房價迭翻數倍，「收藏台灣老東西」已經不是一件隨手可得的快樂。一般人擁有幾件台灣老家具、老碗盤器皿足矣，這是台灣生活的良善質地與珍貴回憶，但實在無須執念於已被炒作墊高成骨董的老物，生命中美好的事物還有許多，這些東西原亦只是為了生命的質地而生，這是柳宗悅「民藝」一詞的本義。

於是漸漸地我亦少再涉足現在也所剩不多的民藝古董店了。

但關於台灣生活的《長物志》不能不寫！

家裡有幾仙「離身脫椅」的泥塑佛像，買來時各自都好可憐坐在一櫥木塊上，有的還變是逃難徙遷臨時坐在路旁休息。一直想替祂們找張舒適漂亮的小椅子，但這種「神仙椅」實在很少見得，簡直比找一尊上眼的佛像還難。

後來找到這張迷你太師椅，被店老闆隨意丟在角落，四腳朝天的椅腳有點蛀蝕但造形典雅大氣。買回來後文昌帝君屁股坐上去剛剛好，雙腳穩穩踏在擱腳板上。

這麼多年來枯坐克難的木塊上，真辛苦祂了。

現在文昌君舒舒服服地端坐在清朝太師椅上，儒雅正氣。但家裡還有一尊福態胖大的土地公伯等著祂的專屬座椅哪！

# 礦物彩憨番

有一對很討喜的小憨番一直未曾提及，在書桌前轉頭便可看見的這對憨番，仿佛隔著玻璃窗正哀怨地等待著。

憨番尺寸迷你，標準礦物彩藍衫、赤臉、黑靴。用色幾乎與我最大仙的憨番一模一樣，雙方尺寸差距十倍以上。這兩對憨番的神情雖不相同，但亦有美學神韻的近似，特別是（西瓜皮式的）髮型、衣帶打扮與咪咪的笑意。

大概因為是小尺寸，二番性格地扠腰站立，各伸一手擎天，姿勢好輕鬆好愉快。憨番是建築構件，但這二番身上並未有木榫只有一長條凹槽，當初應該只是裝飾用途而未真的負責承重。買來時其中一番的肚子上甚至很可憐地被釘入一根長釘，簡直身負重傷瀕死，幸而後來有高人出手相救，修復如舊。

難怪這兩個傢伙現在一派輕鬆愉快。

在收藏台灣民藝事物的十多年間，既辛苦又幸運地找到了幾對憨番，個個神韻、體態、材質、顏色、年代與尺寸皆不相同，奇怪的是，每一對憨番都飽含個性，充滿神靈地反應著人世百態，大概是因為造形洋（番）化，高鼻深目膚色黝黑，讓人一見難忘。其實，這兩人雖然名曰憨番，映照的卻是台灣人的獨特心靈。如今除了在博物館或古蹟級的寺廟，比如佳里震興宮，已經很難再看到憨番的身影了。

這些已登錄為國寶的憨番是屬於台灣人的文化財，不管來源是要嘲弄曾占領台灣的荷蘭人，或來自佛教的力士，亦或各種民間傳說的穿鑿附會，隨著老物的快速消失滅絕，我自己亦許多年不曾再見到這樣的憨番了，他們似乎正兩兩手牽著手離開我們的世界，而且永遠不再回來。每次這麼一想，就感到無比的哀傷。

雙眼圓凸、厚唇、獅鼻、捲髮與黑臉，因為是「番」。
這兩尊惡番有一種痞氣，手插著腰，穿著打扮皆有市井之味。
單手高舉是為了扛廟柱，但兩番實在太迷你了，
怕幫不了什麼忙。

# 老東西的現代性

民藝老物稀少了之後，比較正面的發展之一，是台灣民藝漸漸成為構成現代居家環境的眾多選擇之一，與北歐沙發、法國關節燈、美國鐵櫃……共構一個異質卻和諧的現代居家空間。

對台灣老東西感興趣的年輕人不再像老一輩收藏家把家裡堆疊得如同家具倉庫，原因之一在於台灣老東西不再那麼容易與便宜買到，買賣成為一件較謹慎的行為。想裝飾家居空間的人比想收藏的人更多，輕易就買得一車家具的時代已經過去，老家具變貴了（但還是不貴於新製家具），居家空間變小了（住在寸土寸金的都市公寓裡），必須精挑細選幾件漂亮的，不再能亂亂買、亂亂疊。

買一件漂亮的檜木玻璃櫃抵用一輩子，招呼朋友來家裡還保證人人誇讚，何樂不為？

# 昂貴與便宜

朋友最近買了一件老家具，許多年前我亦曾在某店家偶遇，當時反覆摩挲讚嘆，真是巨大罕見的神物哪！但該店老闆素以敢買著稱，將本求利，開出的價格也要膽量夠的人才買得下手。當時我還處在痴迷日治時代簐仔店櫥的快樂年代，老闆開價後，摸摸這件老家具也就拍拍屁股離開了。

七、八年過後再與這件家具重逢，價格未有變動，在簐仔店櫥翻漲數倍的今日，

這件家具的開價雖也不便宜，卻似乎變得可以考慮。

像是鼎泰豐的湯包，三十年前並不便宜，但在物價飛漲的今日，漲價不多的湯包卻相對平民化了。

以前常聽民藝前輩嫌東西貴，在民藝店這麼說當然是為了殺價所必要的裝模作樣，但私下閒談卻也聽了不少。只是民藝物件隨著流行也有起伏，如股票行情一樣，有績優股也有牛皮股甚至賠錢貨，事前預測很難的。

當然也就有想囤積居奇卻不賺反賠的。廟宇木雕、布櫥、龜印糖塔、佛像、石臼……都各有風光的時刻，也都有人找到稀罕無比的美品任憑人怎麼喊價都忍住不賣，總想要再高價一點。但往往價格卻再不曾攀高，幾年後只好默不吭聲地悄悄賣掉。

昂貴或便宜，在悠長的時間中起起伏伏，同樣的開價在不同日子裡有不同的想法，只是老東西成為利益爭逐的商品後不免被投射了許多愛恨與恩怨，稀罕的物件更容易附會各種流言迷信。敢不敢買除了口袋要夠深外，也真要膽量夠才能與這些珍稀老物和平共處。

## 囤積狂退散！

以前買老東西很講究「氣氛」，但可不是談戀愛上咖啡館的那種氣氛，民藝店或販仔家裡常髒亂得很，各式雜物堆棧東倒西歪，毫無氣氛可言。但販仔會隨手抄起一件赤紅的磚胎灶椅告訴你，「這件氣氛真好。」

這種「氣氛」，不知好不好懂？

有收藏癖的人常常好可憐地跟他滿滿一屋辛苦找來的古物共居一室，毫無生活品質可言。以前走入這樣的老收藏家屋裡，總是感到淒冷與寂寞，東西愈多愈雜愈不可收拾就愈寂寞淒冷。為了這一室堆疊，有人與妻兒離異，有人盜用公款，有人省吃儉用到清貧不堪，但共同的特點是他們都不改其樂。

近年來除了西洋工業收藏蔚為流行之外，東洋古道具亦逐漸崛起，畢竟日本比歐美來得近，台灣又有日治時代的記憶，對於同樣是亞洲的民藝老物比較有感覺，如果再搭配各地方文化局陸續整建完成的日治時代宿舍，簡直妙絕。

以前只要收藏到一個程度，家裡囤積不下了，便開一間店做買賣，這種素人式的經營時代似乎已經結束。近年的「古道具店」走時尚風，店裡的擺設像是高檔百貨公司的櫥窗，甚至前往商業藝廊辦展，美感的營造比物件本身的年代價值更重要。

人的審美生活能力比物的材質年代更重要，這可不是素人輕易做得。也幸虧如此，老物被賦予嶄新的價值，不再只是比拚稀罕或價格，而是擁有者的美感。畢竟能否獲得稀罕之物得憑機緣，能否高價購得則憑口袋深淺，只有美感是真正精神性的。

現在東西少了，但更講究美感與生活，仍固執於肛門期的囤積者恐怕得閉門反省，「斷捨離」才是。

## 被解體的台灣老家具

台灣老家具這幾年的市場景況蕭條，高檔的精品仍然搶手，成為新興的古董，在很小的民藝圈子裡高價交易；但庶民使用的各種家具器皿則遲滯不動，價格不僅

沒有因物稀而貴，反而因乏人問津而市場萎縮，民藝已轉變成日本茶藝、zakka或西洋工業收藏，老台灣在現今社會的物質性存在非常稀薄，以後可能只能到各地的樣板老街憑弔了，而這些觀光老街，其實亦只剩空殼而已……

在中部聽到許多人追問舊時吃飯的大圓桌，這曾是每戶人家廚房裡的必備家具，數量不少，有著台式老家具裡罕有的大桌面，而且往往桌腳與桌板可以分離，方便收納搬運。

這樣的吃飯圓桌原本並不受到收藏人的青睞，因為數量其實不少（每家都有一張），而且沒什麼工藝美感可言。台灣人愛說「吃飯皇帝大」，其實吃飯的家私配備毫不講究也不在意，圓桌板架上可折合的桌腳便可每天三餐吃將起來。

真是克難哪！

有些店家開始囤積桌板，像紙牌一樣豎起來排成一列隨人任挑，而且也聽到販仔不只一次探聽誰還有桌板。我奇道：吃飯桌現在流行起來了？

當然不是。

大圓桌的價值在於木料，而且必須是整塊厚板製成的桌板才有人問津，因為可請雕刻師傅刻字或圖樣成為屋內掛飾，如此蔚為風尚！

聽到實情後感到無比傷心，日益稀少滅絕的老家具除了珍貴完整的大塊木料外，似乎已毫無價值，像是犀牛或大象般被剝皮取材後殺戮，棄於一旁。

於是，也在一家店裡看到許多無頭的大桌腳被翻倒在一旁，以幾近贈送的價格出售，因為值錢的桌板已被附庸風雅的藏家買去刻字高懸在家中了。

唉！應該號召每人買下一件菜櫥飯桌或五斗櫃，自力救濟保留台灣最後的物質

記憶。

台灣老家具正快速而悲傷的滅絕中……

## 收藏美學

許多年前偶經淡水，在一屋子中國老物的古董店裡遍尋不著心儀的台灣民藝，不禁有點失望，大概被老闆發覺了，她說：「我只收藏美的東西。」如醍醐灌頂。

當時闖蕩於本土意識強烈的南部鄉間，分辨手上東西來自台灣或中國是基本功，彷彿有台灣血統加持便高人一等，否則一文不值。

時至今日，當年堅持只賣台灣民藝的許多店家早已不見蹤影，有的改行原地賣起火鍋，有的跑起直銷，亦有的遷回老家抱著不再有人問津的一屋殘破物件終老。中國古董的行情如夢幻翻漲，相反地，在經濟不景氣與貨源無以為繼的雙重困境下，已經很少聽到標榜純正「台灣民藝」血統的店家了。

時代已錯身而過，多年前聽到的這句話仍讓我心驚不已。

## 遠行

他是一個獨特的人，最初認識時甚至不怎麼讓人喜歡。奇怪的是，在我豐饒的民藝梭巡途中，每隔一陣子總是會重新拉開他的紗門，走入窄仄陰暗的店裡，坐下

來與他喝一杯茶，聽他臧否民藝往事，恩怨情仇條縷分明。

快意時他仰天大笑，笑聲激得滿室古物錚錚作響，彷彿隱居市廛裡的刀客。

他是我最早結識的民藝奇人，如今回首，少年子弟帶領我們遠征台南、嘉義的民藝店家。

有一陣子我們常結伴出遊，他開著二手休旅車帶領我們遠征台南、嘉義的民藝店家。在漫漫旅途中，我們愛聽他品評各種殺價講數的獨門技倆，東撿西拾二一添作五把熟識的店家搞得七葷八素後驟然出手凱旋而歸。他總是講得暢快，逗得大家心癢難耐，巴不得盡快到下一家店立馬施行絕活。只是他雖然愛議論江山，天花亂墜地戲劇化民藝世界，其實是一個正直純良的人。即使民藝買賣充滿各種險惡惡算計，我沒看過他亂來。

這幾年他在高雄玉市與蚤市擺攤，但我已許久不再到蚤市了，因此只能斷斷續續地由他的描述中拼湊出我曾經熟悉無比的週末民藝市場。我從不曾去過他在玉市的攤位，卻慢慢從他臉書上的介紹知道了他在蚤市的一日，常光顧的簡易自助餐，每週的進帳營收等等。

我勤於寫部落格的那幾年，老是想勸誘他亦下海來寫，他的民藝見聞一定比我的粗淺道行有趣得多。他偶亦動心，但不是寫民藝恩仇，而是想開設民藝物件的DIY網站，「教人怎麼在日常生活裡應用民藝品」。然而網站一直沒有下文，沒多久臉書興起，部落格書寫也就退潮了。

他開始寫臉書是近幾年的事，像他最初的記者工作一樣，幾乎每日睡前都會記下一則當日思想見聞，語常感性，最後總是以「暗安！冰友啊！昌哥～～麥來睏啦！」做為結語。這句突兀的話，久了後竟也標記著他總是樂觀正向的性格，成為老

朋友間即使許久不見仍然長存的友誼與慰藉，是他在一日終了臨睡前最溫暖的告別。

在我所有民藝事物裡，他讓予我的一對礦物彩大憨番是我最喜歡驚豔的收藏，如今，這成為聯繫著我和他之間最珍重情誼的物件。

這幾年他透過網拍賣出不少龍眼木炭，更早些時候他總是會在冬日裡點燃一盆炭火，上面擱著一壺噗哧作響滾燙沸騰的水，或者他會說，也可以烤番薯、煮紅豆湯、滾粥，日式火缽搭炭火的趣味無窮哪！我立即被說動了，從他店裡說出來，認真地打點各種必要家私，立志也要在隆冬清晨裡讓黝黑晶亮的龍眼炭徐徐噴吐滿室的馨香。

這個習慣至今未改。

最後這兩年我到他店裡常常無人看顧，紗門未鎖，氣氛清冷，不再有炭火，連他慣常燒炭煮水的老石臼亦不見蹤影了。

他的店是租來的，較早時得撫養兒子，母親臥病時亦分攤菲傭費用，民藝生意並不能算好，他回收報紙瓶罐，「努力做環保」，他說。活得很節制與節省，我總是對他充滿意志的生命力感到敬佩。

我跟他買的最後一件東西是檜木箱，未上漆亦無把手，色澤黃潤露出檜木的素樸紋路，不太起眼地擺在愈來愈雜亂的室內。我已好久沒跟他交關生意了，整晚任由他泡茶招待閒聊，我決意買下這個很普通的木箱。

「這要多少？」我問。

他誇張地擺出痛苦沉思狀，我知道他不欲對朋友開價太高，但亦不捨廉售，以拖長的尾音說：千……二！

免啦！我不等他餘音消失立即回應，千五我買！

他大笑，我亦大笑，兩人的聲音穿透大樓外牆，迴盪在高雄灰濛濛的夜空。

要五毛給一塊，這是我在民藝生涯裡不曾做過的事。大家總是心機用盡地要將價格砍殺見骨，低還要更低。但這是俠客昌仔，我在不自覺中亦想學學他的豪氣，學學他爽快大氣的笑聲。

是我當然不會知道。

這一天是二〇一三年六月七日，他堅持要幫我把木箱搬上車，呆呆站在店外人行道上跟我揮手告別。後來我還去了幾次店裡，木箱卻是我跟他的最後交易了，但是我當然不會知道。

昌仔講完某些民藝人不光彩的事後，總愛說：人哪，要留些餘地讓人探聽啦！這真是我聽過對民藝痴人最溫厚的批評了。

去年以來昌仔身體不佳，似乎亦說不明白病因，還因此住院檢查開刀，出院後我亦到店裡找他，神情氣色皆無不佳，說話一如往常。上週循例潛上臉書看他近況，驚聞他被送入加護病房，急電他前妻詢問，電話裡傳來的聲音讓人心碎。

昌仔臉書停止在五月二十日二十二時三十三分，「高雄市區突下起陣雨」，他這麼寫著，貼上一張仰望著天際碎雲的照片，狂亂的雲朵鑲著晚霞，在陰鬱的城市上空閃爍著光彩。

終於走到了悲傷的這一日，快而決絕，親友們毫無能準備。連日來臉書的消息愈益悲觀，眾人紛紛表達不捨。

人生如夢，昌仔不立碑不進塔婉謝告別，謹以此文遙祭。

## 發光的房間：從黃銅冰杓、探照燈到鯨魚尾工作椅，收納百年的生活記憶，重獲民藝的時光

**作者**｜楊凱麟
**攝影**｜楊弘熙
**責任編輯**｜林如峰
**國際版權**｜吳玲緯　蔡傳宜
**行銷**｜艾青荷　黃家瑜　蘇莞婷
**業務**｜李再星　陳玫潾　陳美燕　馮逸華
**主編**｜林怡君
**編輯總監**｜劉麗真
**總經理**｜陳逸瑛
**發行人**｜涂玉雲

**出版**｜麥田出版
地址：10483台北市民生東路二段141號5樓
電話：(02)2500-7696
傳真：(02)2500-1967
網站：http://www.ryefield.com.tw

**發行**｜英屬蓋曼群島商家庭傳媒股份有限公司城邦分公司
地址：10483台北市民生東路二段141號11樓
網址：http://www.cite.com.tw
客服專線：(02)2500-7718; 2500-7719
24小時傳真專線：(02)2500-1990; 2500-1991
服務時間：週一至週五09:30-12:00; 13:30-17:00
劃撥帳號：19863813　戶名：書虫股份有限公司
讀者服務信箱：service@readingclub.com.tw

**香港發行所**｜城邦（香港）出版集團有限公司
地址：香港灣仔駱克道193號東超商業中心1樓
電話：+852-2508-6231
傳真：+852-2578-9337
電郵：hkcite@biznetvigator.com

**馬新發行所**｜城邦（馬新）出版集團
【Cite(M) Sdn. Bhd. (458372U)】
地址：41, Jalan Radin Anum, Bandar Baru Sri Petaling,
57000 Kuala Lumpur, Malaysia.
電話：+603-9057-8822　傳真：+603-9057-6622
電郵：cite@cite.com.my

**平面設計**｜鄭宇斌
**印刷**｜漾格科技股份有限公司
**初版一刷**｜2018年09月

**定價** NT$380
**ISBN**｜978-986-344-584-5

**國家圖書館出版品預行編目(CIP)資料**｜發光的房間／楊凱麟著. −初版. −臺北市：麥田出版：家庭傳媒城邦分公司發行，2018.09　面；　公分　ISBN 978-986-344-584-5（平裝）　1.民間工藝美術 2.民俗文物 3.生活史　969　107012186